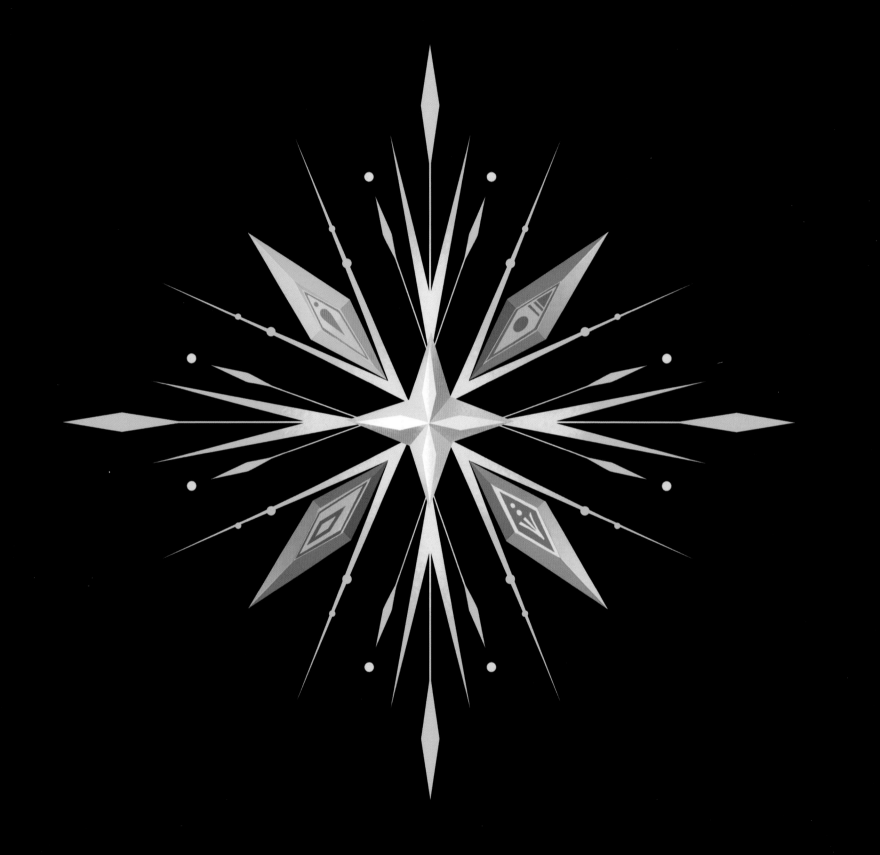

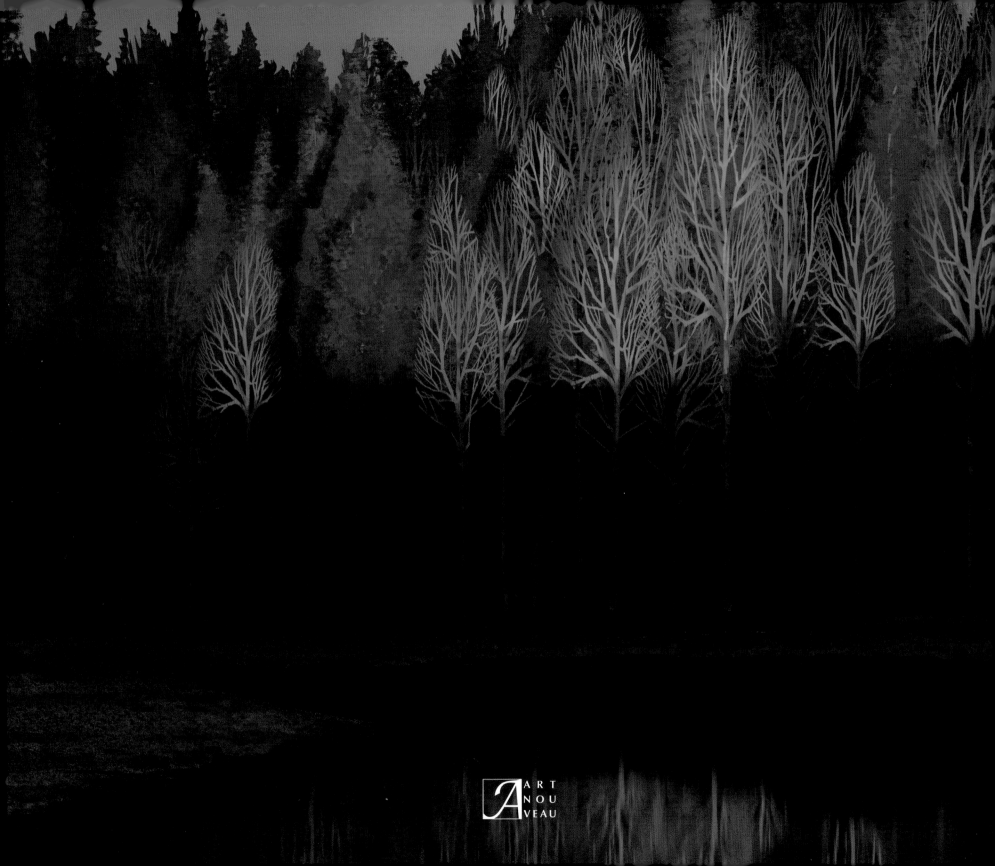

THE ART OF

겨울왕국 II

글 제시카 줄리어스

머리말 크리스 벅, 제니퍼 리, 피터 델 베쵸

컴퓨터 기술로 완성시키는 애니메이션 영화에는 수년에 걸친 아티스트들의 훌륭한 협업이 담겨 있다.
〈겨울왕국 2〉의 최종 이미지가 전 세계 극장에서 상영되기 전, 이 책에 포함된 이미지들에
재능을 기여해준 아티스트들은 다음과 같다.

Alberto Abril, Alexander Alvarado, Chris Anderson, Iker de los Mozos Anton, Virgilio John Aquino, Cameron Black, Ramya Chidanand, Johann Francois Coetzee, Trent Correy, Charles Cunningham-Scott, Jennifer R. Downs, Colin Eckart, Erik Eulen, Christopher Evart, Joshua Fry, Frank Hanner, Jay V. Jackson, John Kahwaty, Hans-Joerg Keim, Si-Hyung Kim, Kate Kirby-O'Connell, Brandon Lawless, Hyun Min Lee, Suki Lee, Richard E. Lehmann, Hubert Leo, Vicky Yutzu Lin, Chris McKane, Terry Moews, Rick Moore, Nikki Mull, Michael Anthony Navarro, Derek Nelson, Zack Petroc, Joseph Piercy, Svetla Radivoeva, Liza Rhea, Jason Robinson, Brian Scott, Samy Segura, Rattanin Sirinaruemarn, Justin Sklar, Jennifer Stratton, Lance Nathan Summers, Chad Stubblefield, Marc Thyng, Timmy Tompkins, Mary Twohig, Wayne Unten, Jose Velasquez, Elizabeth Willy, Michael Woodside, Alena Wooten, Walt Yoder, Xinmin Zhao

디즈니 겨울왕국 2 아트북
The Art of Frozen 2

1판 1쇄 펴냄 2019년 11월 18일
글 제시카 줄리어스 Jessica Julius
머리말 크리스 벅 Chris Buck, 제니퍼 리 Jennifer Lee, 피터 델 베쵸 Peter Del Vecho
번역 성세희　**펴낸이** 하진석　**펴낸곳** ART NOUVEAU
주소 서울시 마포구 독막로3길 51
전화 02-518-3919　**팩스** 0505-318-3919
이메일 book@charmdol.com
신고번호 제2016-000164호　**신고일자** 2016년 6월 7일
ISBN 979-11-87824-60-2 03600

※ 도서, 영화 등의 작품이 처음 언급된 경우에는 한국어판 제목과 원제를 함께, 그 이후에는 한국어판 제목만 표기했습니다.

앞표지 **저스틴 크램과 브리트니 리** 디지털
뒤표지와 면지 **저스틴 크램** 디지털
속싸개와 1쪽 **브리트니 리** 디지털
2~3쪽 **제임스 핀치** 디지털

목차

머리말

〈겨울왕국〉이 개봉되고 나서, 우리는 후속편을 생각하기 시작했습니다. 어떤 주제와 배경, 등장인물로 새롭게 만들어볼지 말이죠. 하지만 전 세계 사람들의 〈겨울왕국〉 관람 후기를 들어보니, 우리가 안나와 엘사의 이야기를 마무리 짓지 못했다는 것을 알게 되었어요. 사랑은 두려움보다 강하다는 주제는 어느 때보다도 잘 전달되었고, 후속편도 전작만큼 의미 있어야 한다는 것을 알게 되었죠. 더 크고 웅장하며, 훨씬 더 심도 있는 이야기여야 한다는 것을 말이죠. 안나와 엘사, 크리스토프와 스벤 그리고 올라프가 이후 어떻게 되었을지 생각하기 시작하면서, 우리는 계속 한 가지 중대한 질문을 하게 되었습니다. 엘사는 왜 마법을 쓸 수 있게 된 것일까?

엘사는 아렌델의 여왕이 되었고, 더 이상 자신을 숨길 필요가 없습니다. 자신의 모습 그대로 지낼 수 있죠. 하지만 거기서 많은 질문이 생겨요. 여왕이 되는 것이 엘사에게 어떤 의미일까? 엘사의 부모님은 이제 엘사를 어떻게 생각할까? 엘사가 이런 강력한 얼음 마법을 갖게 된 이유가 있을까? 그렇다면 안나는? 안나는 자신의 삶을 어떻게 여길까? 우리는 심리학자들과 트라우마 전문가들과 이야기를 나누며 셀 수 없이 많은 연구를 하고, 인물 분석과 인성 검사를 심도 있게 다루면서 이 질문들에 답을 하기 시작했습니다. 그렇게 이 캐릭터들의 새로운 면들을 발견하게 되면서, 엘사에게는 '보호자'의 성향이 많고, 안나는 '리더'의 자질을 갖추고 있다는 것을 알게 되었죠. 이 점은 두 자매가 그들의 인생을 어떻게 펼쳐가는지 우리를 이끌어주는 지침이 되었습니다.

〈겨울왕국〉은 안나와 엘사가 함께하기를 원하는 이야기였고, 결국 두 사람은 다시 함께하게 되었죠. 그렇다고 두 사람이 같은 곳에서 영원히 함께 지내야 한다는 의미는 아닙니다. 우리 모두와 마찬가지로, 두 사람도 이루고 완성해야 할 각자의 길이 있으니까요. 각자가 가진 삶의 여정이 기본적으로 두 사람의 관계를 바꾸지는 않습니다. 여전히 한 가족이에요. 하지만 후속편에서 두 사람은 각자의 삶을 살면서도 두 사람 사이의 강한 사랑의 끈은 절대 끊어지지 않는다는 확신을 갖는 법을 배우게 됩니다.

우리가 캐릭터를 연구할수록, 엘사와 안나에게는 부모님과 해결하지 못한 문제가 많다는 것도 알게 되었습니다. 많은 젊은이가 그렇듯, 두 사람도 부모님의 선택들을 이해하기 위해 애를 쓰고, 자신들이 동의하지 않았던 부모님의 행동들을 용서해야 하기도 합니다. 부모님 모두 바다에서 실종되었기 때문에, 안나와 엘사는 대답을 들을 수 없는 질문들을 가지고 있었죠. 이 영화에서 그려지는 두 사람의 여정 대부분은 온전한 자신이 되기 위해 앞으로 나아가고 자신의 내면에서 평화를 찾는 법을 배워가는 과정입니다.

〈겨울왕국 2〉를 제작하면서 우리는 신화와 동화의 차이에 대해 더 많이 배우게 되었고, 그 차이가 우리에게 매우 중요한 터닝 포인트였음을 알게 되었습니다. 신화는 평범한 상황에 등장하는 마법 캐릭터에 관한 이야기로, 세상의 무게를 오롯이 어깨에 짊어지고 대부분 비극적인 최후를 맞이하죠. 반면에 동화는 마법의 상황에 등장하는 평범한 인물들의 이야기로, 어려운 시기를 겪은 후 변화된 모습으로 승리를 거둡니다. 신화는 냉정한 진실을, 동화는 가능성을 이야기하죠. 이 차이를 알게 되자 번개 같이 이해가 되었습니다. 〈겨울왕국〉은 신화와 동화가 함께 전개되는 이야기라는 것을 깨닫게 된 거죠! 엘사가 전형적인 신화적 존재인 반면, 안나는 전형적인 동화적 존재예요. 안나의 동화적 요소가 없었다면 〈겨울왕국〉은 엘사의 어둡고 신화적인 비극이 되었을 거예요. 이 점을 알고 나니 〈겨울왕국 2〉도 그 구조를 벗어날 수 없었죠. 그것이 두 사람의 여정이니까요.

〈겨울왕국 2〉에서는 엘사의 마법이 중심이었기 때문에, 우리는 그 의미부터 파헤치기 시작했습니다. 사람들은 모든 마법을 믿지만, 우리는 고대 스칸디나비아어의 마법과 〈겨울왕국〉의 세계에 영감을 주었던 지역인 스칸디나비아의 문화에 대해 더 알고 싶었죠. 우선 오래된 영웅들, 전설이나 설화에 관한 문헌들부터 시작해서, 설화 전문가들과 인류학자들 그리고 언어학자들과 이야기를 나눴습니다. 이 조사를 바탕으로 노르웨이, 핀란드, 아이슬란드로 가서 많은 사람을 만나고 다양한 지역을 방문하며 각 지역의 마법과 정신을 경험할 수 있었죠. 우리는 그 느낌을 안나와 엘사에 연결시키고 싶었습니다. 가장 남쪽에는 아렌델이 있고, 방

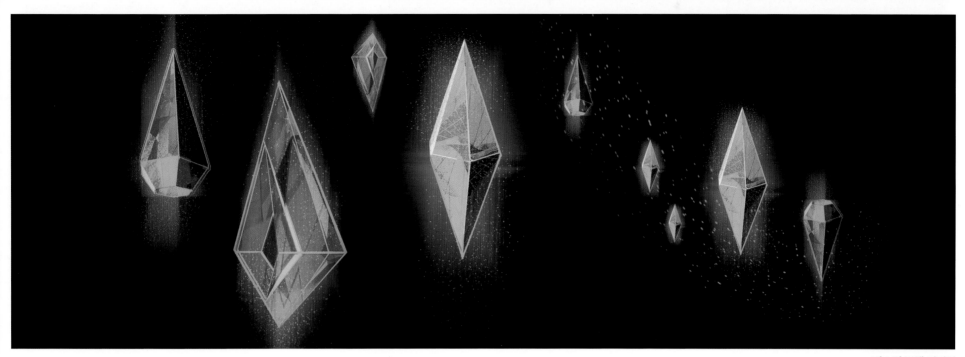

저스틴 크램 디지털

대한 빙하와 만나는 가장 북쪽은 산림 지역이 있는 〈겨울왕국〉이라는 가상의 세계를 지도에 끄적거리기도 했어요. 그러자 궁금해졌죠. 이 지역들이 예전에는 하나의 지역이었다가 이제는 갈라진 거라면 어떨까? 안나와 엘사의 어머니가 북쪽 산림 지역 출신으로, 수천년 동안 마법을 그저 자연의 일부로 받아들이던 그 지역 사람들과 연결되어 있는 인물이라면 어떨까? 이런 틀 안에서는 엘사의 마법이 당연하게 받아들여지기 시작했죠. 엘사의 마법은 얼음의 형태로 나타나는데, 얼음은 자연의 기본 요소 중 하나인 물에서부터 만들어지니까, 본질적으로 엘사는 자연의 일부인 것이죠. 〈겨울왕국 2〉의 모든 이야기는 여기서부터 출발하게 되었습니다.

엘사가 〈겨울왕국〉의 세계에서 마법을 쓰는 유일한 사람이기 때문에, 우리는 자연 자체를 마법적 요소를 가진 존재로 만들고 싶었습니다. 사람들은 종종 당연하게 생각하지만, 사실 우리 주변에는 '마법 같은' 일이 너무나 많거든요. 가을이 되면 나뭇잎의 색이 바뀌는 것처럼 말이죠. 그런 자연의 마법을 불러오는 아이디어가 아주 마음에 들었습니다. 특히 〈겨울왕국〉에 처음으로 영감을 준 한스 크리스티안 안데르센Hans Christian Andersen의 동화《눈의 여왕The Snow Queen》속에 살아 있던 자연을 조금 상기시켜주기도 했고요.

〈겨울왕국 2〉는 전작의 연장선에 있는 작품입니다. 같은 이야기의 일부죠. 사람들의 기대가 너무나 컸고, 실망을 안겨주고 싶지 않았기 때문에, 우리는 두려운 마음으로 이 후속편을 시작했습니다. 하지만 영화가 형태를 갖춰가면서 우리의 영화가 되어갔고, 〈겨울왕국〉만큼 좋아야 한다는 부담도 적어졌어요. 그저 이 영화 자체만으로도 흥분이 되었죠. 캐릭터를 진심으로 대하면서, 각자 이야기의 다음 단계로 넘어가는 주인공들을 따라가게 되었습니다. 우리가 그랬던 것처럼, 여러분도 그들의 여정을 사랑하게 되기를 기대합니다.

—크리스 벅, 제니퍼 리, 피터 델 베쵸

소개

〈겨울왕국 2〉에서는 엘사와 안나 그리고 크리스토프가 어른이 되어가며 세상에서 자신의 자리를 찾기 위해 노력하는 모습을 그리고 있다. 세 사람은 정신적으로 성숙하고 성장하며, 아렌델 너머로 여정을 떠난다. 〈겨울왕국 2〉의 이야기에 부분적으로 드러나는 이 변화들은 제작 디자인에도 반영되었다. 영화의 배경, 의상 그리고 전반적인 분위기가 조금 더 복잡해졌고, 천진난만함도 줄어들었다.

제작진은 줄거리와 예술적 방향 모두, 노르웨이와 핀란드 그리고 아이슬란드의 배경에서 영감을 얻었다. 제작 디자이너인 마이클 지아이모는 이렇게 말했다. "노르웨이와 핀란드의 숲 트레킹은 흡사 동화 속을 걷는 것 같았습니다. 그곳에 숨겨진 자들에 대한 이야기들이 왜 생겼는지 알겠더라고요. 마법에 걸린 느낌이었고, 굉장히 안나의 세상 같았죠. 반면 광활한 풍경의 아이슬란드는 확실히 자연의 힘이 고스란히 살아 있는 곳이었어요. 그곳이 바로 엘사의 신화적 배경이 되었죠. 그곳에서 우리가 보낸 시간이 영화의 예술적 방향에 많은 영향을 주었습니다."

〈겨울왕국〉과는 다른 계절을 그려 내기를 원하던 제작진은 제작 초반부터 배경을 가을로 정해두었다. 감독인 크리스 벅은 이렇게 말했다. "부분적으로는 디자인의 심미적 측면을 위해서이기도 했습니다. 가을의 컬러 팔레트가 매우 아름답고 풍부하니까요. 하지만 이야기에도 그 이유가 드러납니다. 봄은 다시 태어남을, 여름은 젊음을 나타내지만, 가을은 한 해가 성숙해가는 시기이고, 그와 마찬가지로 이 등장인물들도 성숙해가고 있거든요." 계절의 변화는 디자인하기 꽤 어려운 과제였다고 공동 제작 디자이너인 리사 킨이 말했다. "가을을 표현하기 위해서는 컬러 팔레트를 완전히 새롭게 만들어내야 했어요." 지아이모도 이렇게 덧붙였다. "가을의 색은 매우 강렬하고 선명하기 때문에 초점이 주인공에서 배경으로 쏠리면서 등장인물들의 연기에 집중하기 어려워질 수 있습니다. 〈겨울왕국〉의 컬러 팔레트도 강렬했지만 옅은 부분이 많았기 때문에, 우리는 그 심미적 요소를 새로운 컬러 팔레트에 옮겨오려고 했죠. 우선 영화의 전반적인 색채를 가을 색조에 맞추고 특히 식물과 나뭇잎에는 오렌지색과 붉은 보라색을 사용

하는 동시에, 하늘이나 먼 공간에는 더 차갑고 조금 더 중간 색조를 띠는 〈겨울왕국〉의 컬러 팔레트를 가져다 사용하였습니다. 차가운 배경 위에 놓인 따뜻한 색조의 낙엽은 〈겨울왕국 2〉에 매우 독특한 분위기를 제공하는데, 이것이 바로 우리가 관객들에게 알리고 싶은 이 영화의 분명하고 독특한 모습입니다."

비록 〈겨울왕국 2〉를 위한 새로운 분위기를 만들어내는 것도 중요했지만, 후속편들은 전작의 분위기와 캐릭터들을 위해 만들어놓은 디자인의 원칙을 따라야 하고, 전작의 시각적 스타일과 감수성을 유지해야 한다. 캐릭터 예술 감독인 빌 슈와브는 이렇게 말했다. "맨 처음부터 시작할 필요가 없으니 시각 개발이 어떤 면에서는 쉬울 수도 있지만, 새롭게 등장하는 캐릭터들과 배경들도 〈겨울왕국〉의 일부처럼 보이게 만들어야 하는 어려움이 있죠. 캐릭터를 만들고 제작하는 방법이 〈겨울왕국〉 때와는 기술적으로 굉장히 달라졌기 때문에, 사실은 안나, 엘사, 크리스토프, 스벤, 올라프를 완전히 새로 그리고, 디자인도 조정해야 했습니다."

캐릭터 디자인과 건축물 그리고 배경에서 사용된 수직 구도와 특정 공간에 들어 있는 복잡한 장식 부분들을 포함해서, 〈겨울왕국〉의 디자인 원칙 대부분이 〈겨울왕국 2〉에서도 적용되었다. 리사 킨은 이렇게 말했다. "우리는 모든 요소를 옆으로 늘여 땅딸막하게 만들기보다는 길게 늘이려고 했습니다. 그리고 이것들은 우리가 흔히 '비틀거린다^{Wonky}'고 하는 모습이 아니에요. 각도를 비스듬하게 놓되, 단점을 상쇄하고 실루엣을 건드리지는 않아요. 전체적으로 엘사처럼 매우 체계적이고 길쭉하며 우아한 아름다움을 추구했습니다."

〈겨울왕국 2〉의 가장 큰 변화는 바로 실제 배경에 있다. 배경 예술 감독인 데이비드 워머슬리는 이렇게 말했다. "〈겨울왕국〉은 거의 모든 것이 눈과 얼음으로 뒤덮여 있어서 땅을 보기가 어려웠죠. 하지만 이 영화에서는 눈 아래에 있는 것들, 그러니까 나뭇잎, 나무, 바위와 같은 모든 종류의 자연 환경과 식물을 표현하고 디자인해야 했습니다."

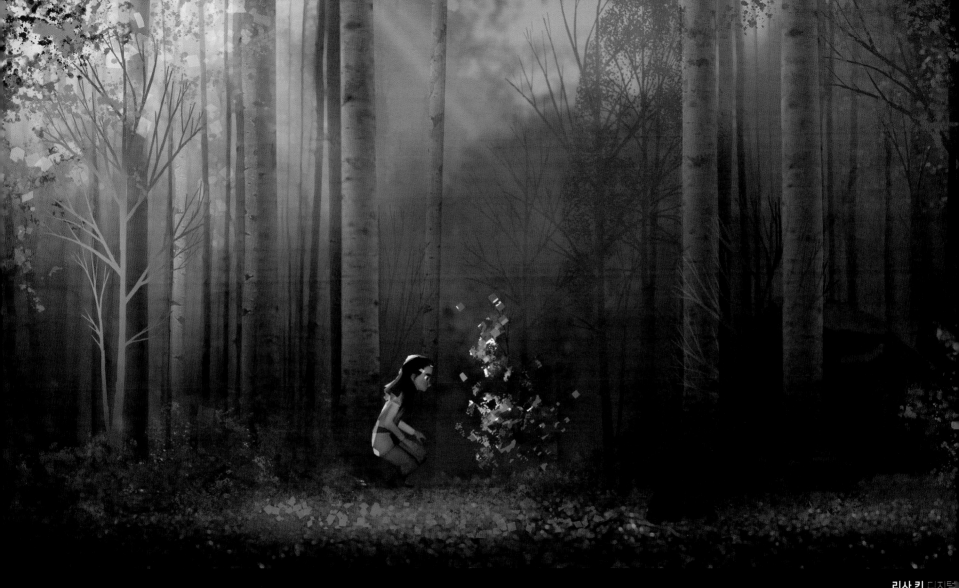

리사 킨 디지털

디자인팀은 아이빈드 얼과 메리 블레어와 같은 디즈니의 정통 아티스트들에게서 영감을 받았다. 지아이모는 이렇게 말했다. "디자인 구조에 대담하게 접근하는 얼의 작품은 굉장히 우아하죠. 얼과 블레어는 색채 이론과 실험을 매우 과감한 방법으로 사용했어요." 디자인팀은 루소 Rousseau와 툴루즈-로트렉 Toulous Lautrec과 같은 순수미술가들뿐만 아니라, 모든 종류의 날씨를 배경으로 한 숲의 모습을 묘사한 노르웨이의 일러스트레이터 게르하르트 문테 Gerhard Mubth, 독일계 미국인 화가인 앨버트 비어슈타트 Albert Bierstadt 그리고 여러 명의 러시아 화가들도 참고하였다. 지

아이모는 이렇게 말했다. "우리는 우리만의 방식으로 디자인을 만들어냈지만, 이 아티스트들에게서 받은 영감이 그 토대가 되었습니다."

시각 개발팀은 〈겨울왕국〉의 요소들에 새로운 것을 덧입혀 독창적인 분위기를 만들어내어, 디자인 스토리의 연장선으로 〈겨울왕국 2〉에 접근하였다. 지아이모는 이렇게 말했다. "〈겨울왕국 2〉에 사용된 팔레트와 제작 디자인이 관객들을 다시 한번 매료시키게 되기를 기대합니다."

물

공기

흙

불

우리는 자연 요소인 공기, 흙, 불, 물을 연구했습니다. 이 요소들은 〈겨울왕국 2〉의 디자인을 이끄는 상징이 되어 영화 이야기에 핵심적인 영감을 제공하였죠. 물의 정령은 북유럽 신화에서 영감을 얻었고, 바람의 정령은 스칸디나비아의 여러 설화에 등장합니다. 바위 거인들에 관해서는 빙하기에 남겨진 거대한 바위들이 스칸디나비아 지방의 숲에 흩어졌다가 바위의 트롤들에 의해 던져졌다고 전해지는 신화들이 있었고요. 불의 정령은 목재 더미에 불이 나자 살라만더들이 도망을 치면서, 마치 마법의 정령들인 것처럼 보이게 되었다고 들은 이야기에서 영감을 얻었습니다. 이렇게 모든 자연의 존재는 설화, 신화 그리고 지역의 전설에서 나온 것들입니다.
—크리스 벅, 감독

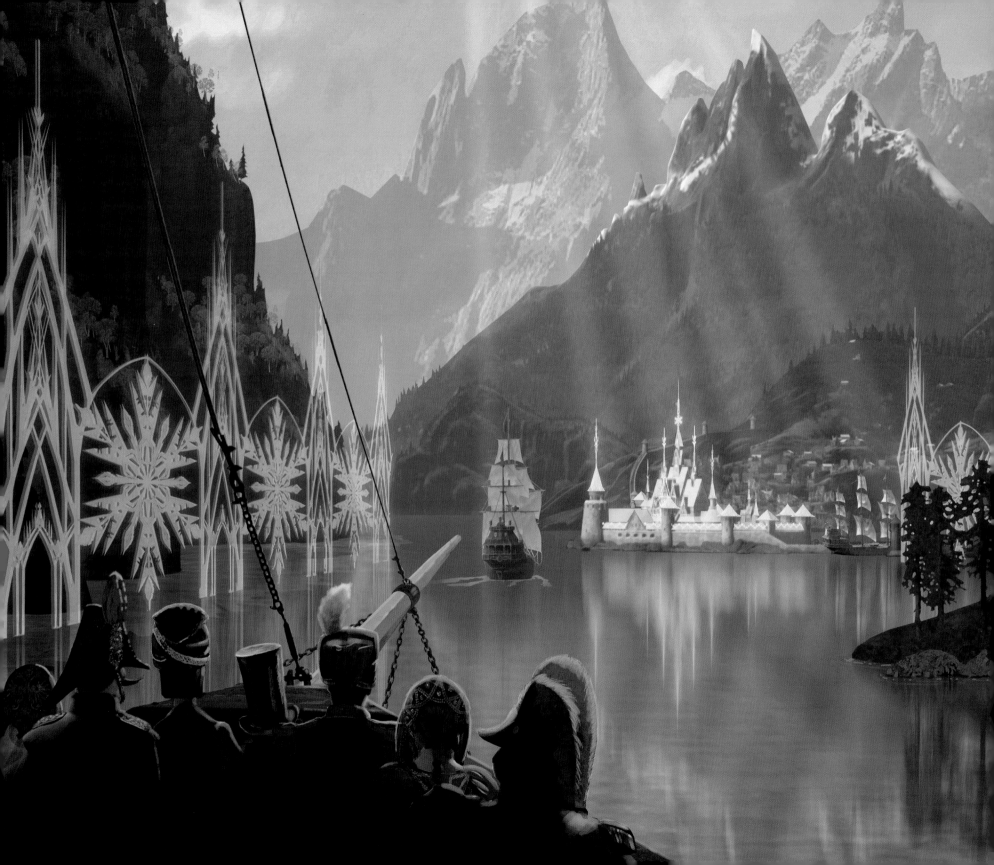

아렌델

이제 〈겨울왕국〉의 세상 속에 여러 이야기가 펼쳐집니다. 우리는 〈겨울왕국 2〉를 지리적으로 타당하고, 정교하게 만들기 위해 아렌델 왕국의 디자인을 살짝 수정해야만 했습니다. 아렌델을 역사를 가진 오래된 유럽의 마을처럼 느껴지게 만들었죠. 거리와 집은 조금 더 적절하게 배치되어, 실제로 존재하는 오래된 장소 같은 느낌을 주었습니다.

— 데이비드 워머슬리, 배경 예술 감독

데이비드 워머슬리 디지털

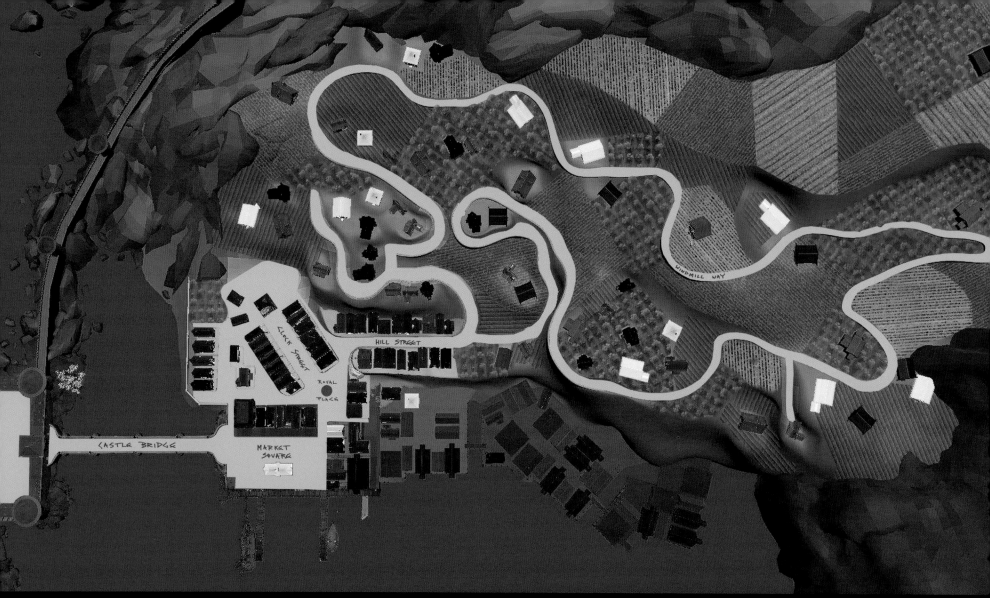

ARENDELLE NORTH

PAVING VEGETABLES BULBS MOWN CEREAL FRUIT ORCHARD MOWN HAY

CASTLE BRIDGE CLOCK STREET HILL STREET ROYAL PLACE MARKET SQUARE WINDMILL WAY

데이비드 워머슬리 디지털

아렌델 마을을 만들 때, 우리는 거리마다 이름을 지었어요. 시장 광장에는 큰 시계로 연결된
클라크게이트 메인 거리와 언덕으로 가는 호이드게이트 거리가 나 있습니다. 콩제리그플라스 혹은 로열
스퀘어는 그곳으로 가는 길에 있는 왕실의 조각상 때문에 붙여진 이름이죠. 보르그브로는 성으로 가는
중심 마을과 연결된 길 이름이고, 빈드몰비엔은 주변에 풍차가 있는 바람이 많이 부는 길을 말합니다.
—데이비드 워머슬리, 배경 예술 감독

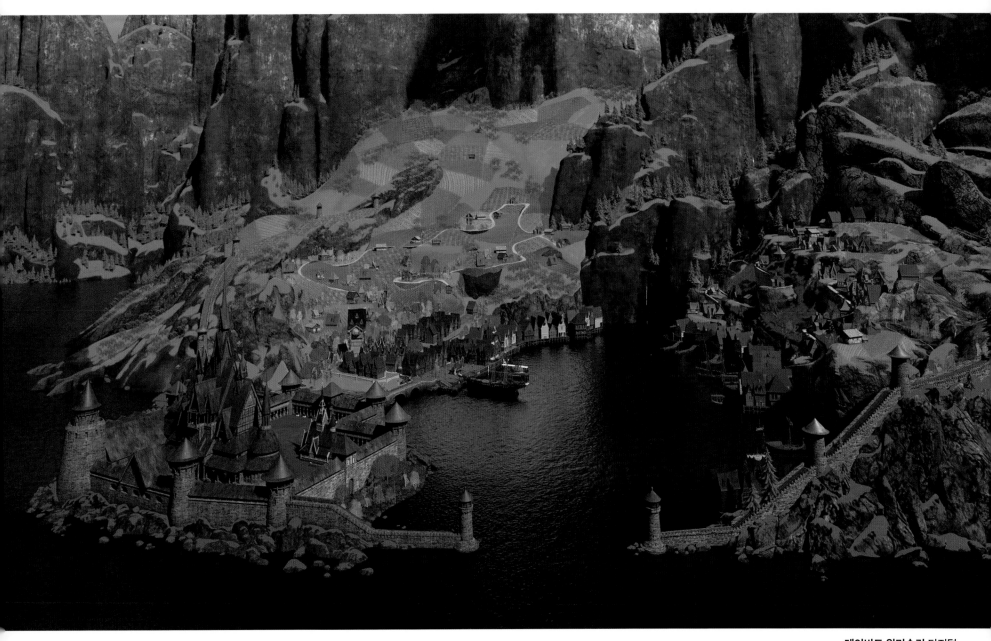

데이비드 워머슬리 디지털

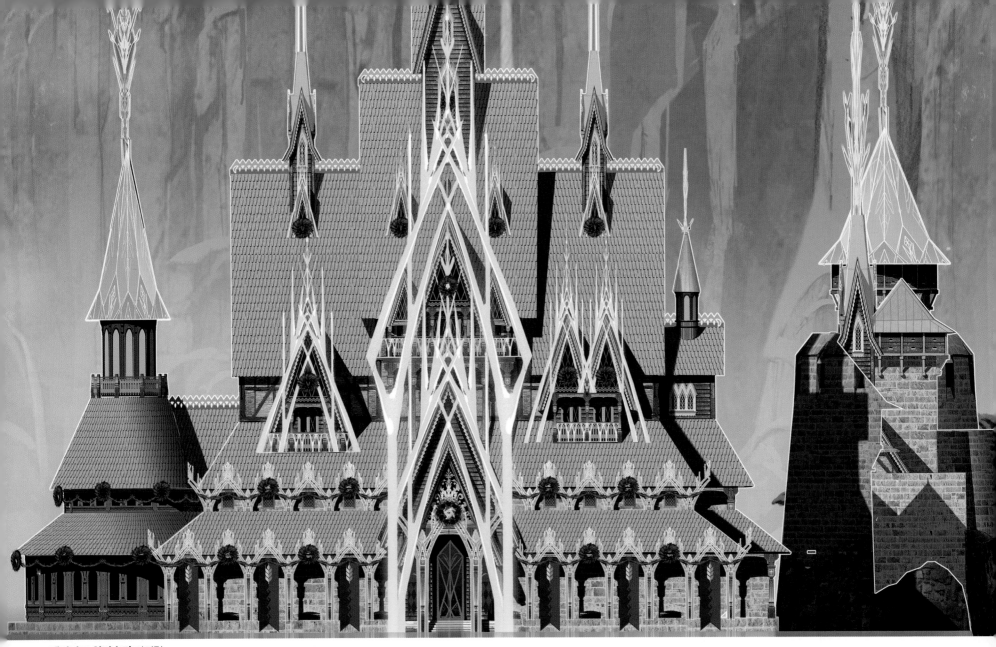

데이비드 워머슬리 디지털

〈겨울왕국〉 이후로 기술이 발전했기 때문에, 기존의 스타일과 느낌 같은 본질은 그대로 유지하면서 우리가 할 수 있는 한 자산들과 요소들을 경신하려고 노력했습니다. 예를 들면 우리는 디즈니 하이페리온 렌더러^{Disney's Hyperion Renderer}를 사용했는데, 이것은 사물을 실제와 같은 느낌으로 만들어내고 예전의 기술로는 표현해낼 수 없는 섬세한 부분을 묘사하는 기능이 향상된 기술입니다. 이 영화가 아렌델에서 시작되기 때문에 관객들은 예전에 보았던 성과 마을을 보게 되겠지만, 실은 〈겨울왕국〉에 비해 시각적으로 훨씬 더 풍부해진 상태입니다.

— 잭 풀머, 룩 개발 관리자

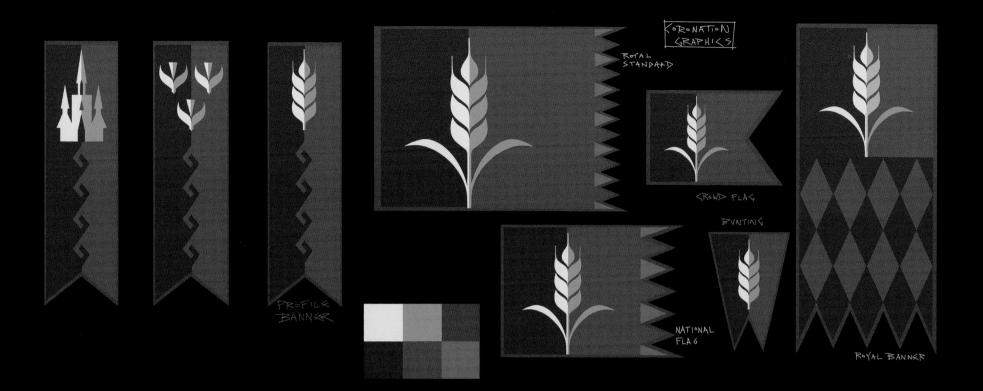

KORONATION GRAPHICS

ROYAL STANDARD

CROWD FLAG

BUNTING

PROFILE BANNER

NATIONAL FLAG

ROYAL BANNER

맥 조지 디지털

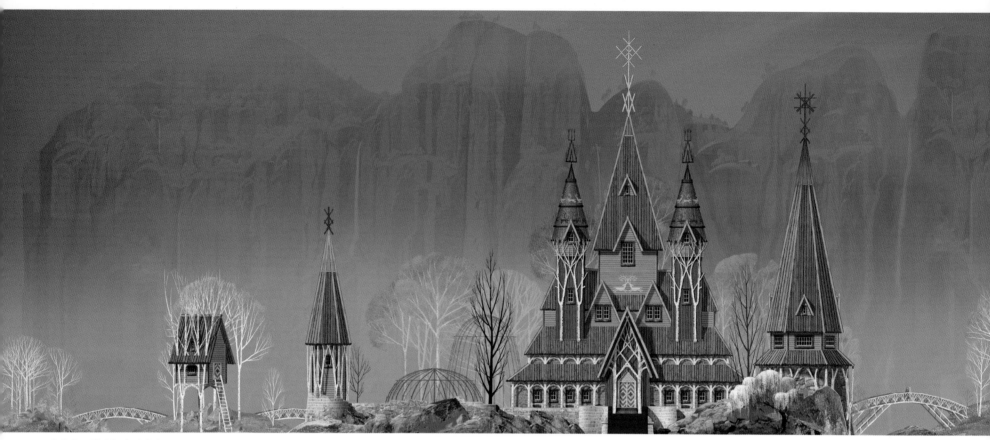

데이비드 워머슬리 디지털

홍수로 쓸려 내려간 아렌델 성을 노덜드라와 아렌델의 스타일을 섞어서 다시 만드는
버전이 있었습니다. 성의 기본 토대들을 공중의 다리들과 성의 여러 부분을 이어주는
일련의 섬으로 바꾸었죠. 물의 흐름이 반대로 바뀌는 버전도 있어서 물레방아를
디자인하기도 했습니다.

—데이비드 워머슬리, 배경 예술 감독

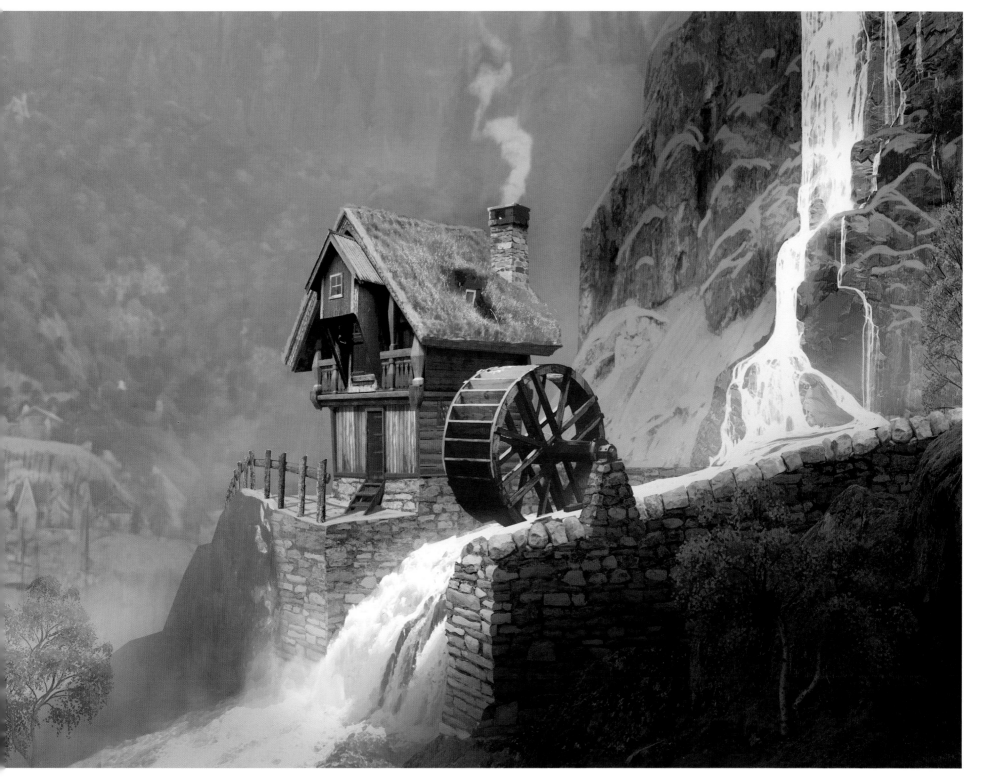

데이비드 워머슬리 디지털

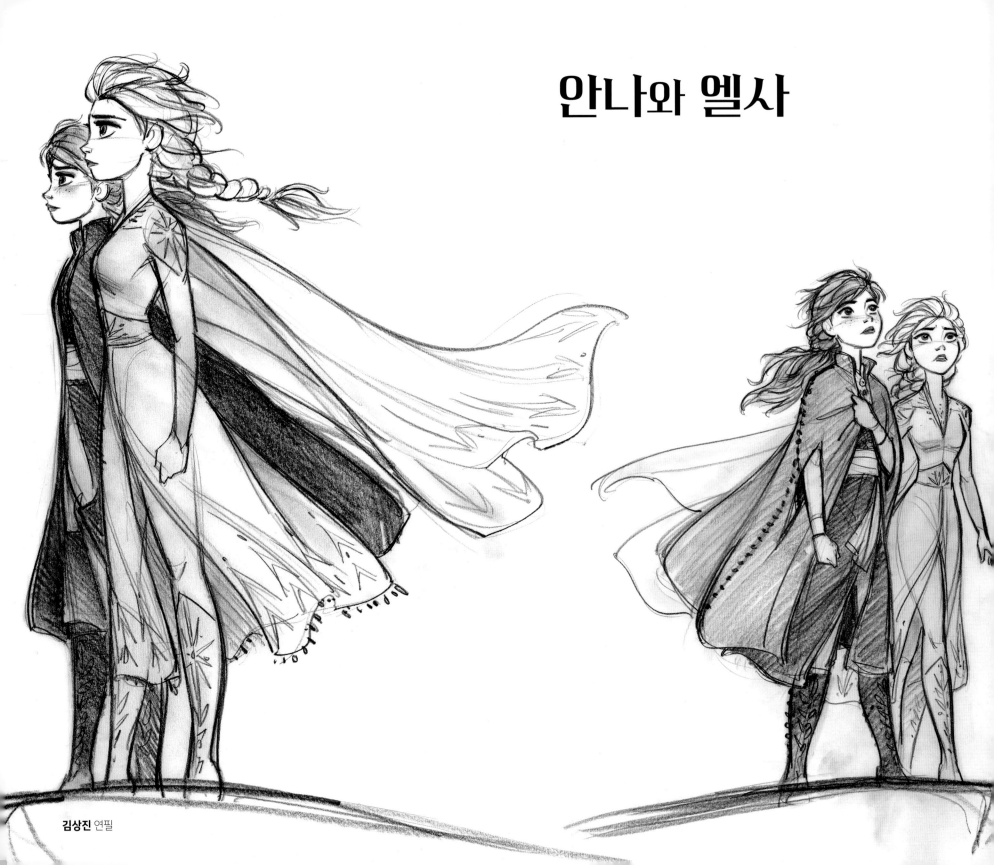

안나와 엘사

김상진 연필

<겨울왕국> 후속편에서 어려웠던 점은 이 등장인물들이 유쾌하고
재미있으면서도 독창적인 방법으로 갈등을 해결해 나가는 괜찮은
이야기를 찾는 일이었어요. 우리가 새로 만들어낸 감정적 문제가
아니라, 전작의 연장선처럼 느껴지는 이야기여야 했죠. 후속편들은
등장인물들의 감정을 깊이 다루게 됩니다. <겨울왕국>은 자매가 다시
모여 위급한 문제를 해결해내는 이야기였지만, 그로부터 3년이 지난
이야기인 <겨울왕국 2>는 등장인물들이 어린 시절에 해결하지 못한
문제들을 다루는 시점일 거라고 생각했어요.
—마크 스미스, 스토리 감독

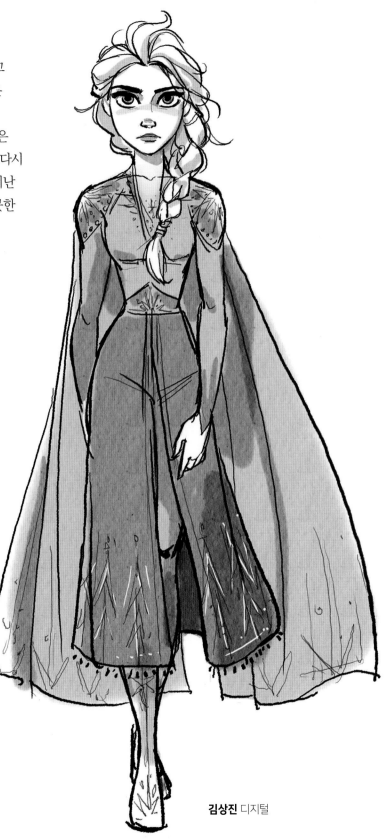

김상진 디지털

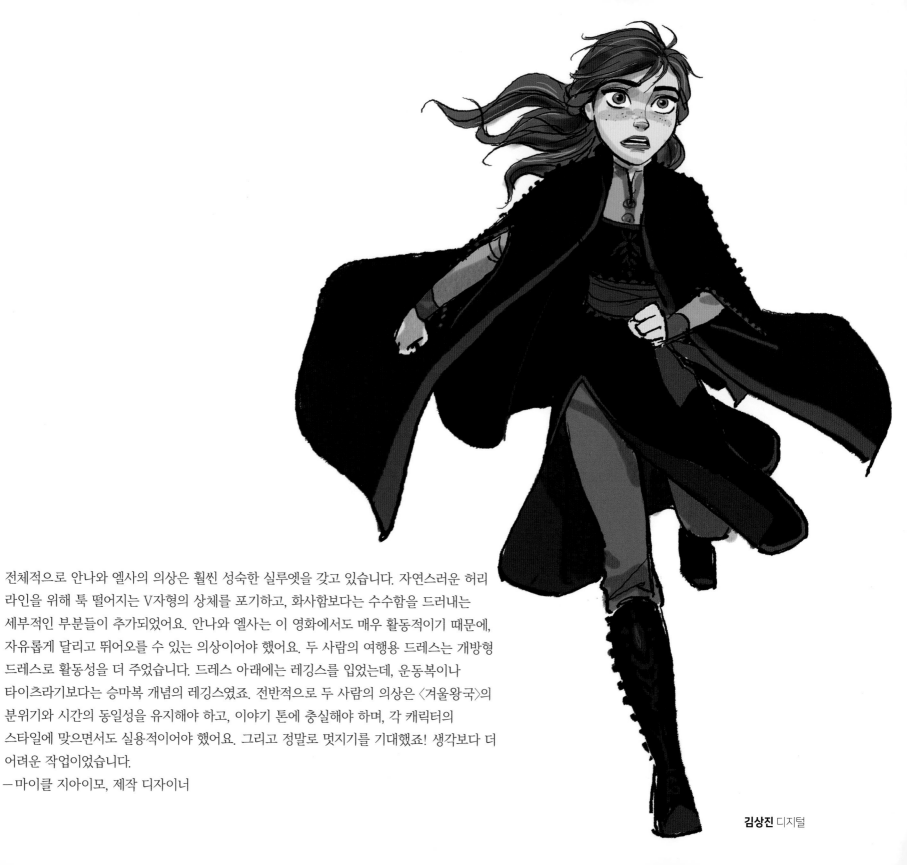

전체적으로 안나와 엘사의 의상은 훨씬 성숙한 실루엣을 갖고 있습니다. 자연스러운 허리 라인을 위해 툭 떨어지는 V자형의 상체를 포기하고, 화사함보다는 수수함을 드러내는 세부적인 부분들이 추가되었어요. 안나와 엘사는 이 영화에서도 매우 활동적이기 때문에, 자유롭게 달리고 뛰어오를 수 있는 의상이어야 했어요. 두 사람의 여행용 드레스는 개방형 드레스로 활동성을 더 주었습니다. 드레스 아래에는 레깅스를 입었는데, 운동복이나 타이츠라기보다는 승마복 개념의 레깅스였죠. 전반적으로 두 사람의 의상은 〈겨울왕국〉의 분위기와 시간의 동일성을 유지해야 하고, 이야기 톤에 충실해야 하며, 각 캐릭터의 스타일에 맞으면서도 실용적이어야 했어요. 그리고 정말로 멋지기를 기대했죠! 생각보다 더 어려운 작업이었습니다.
─마이클 지아이모, 제작 디자이너

김상진 디지털

등장인물들이 조금 더 나이를 먹고, 성숙해졌습니다. 모두들 꽤
힘든 문제들과 씨름해야 하죠. 애니메이션으로 이 등장인물들의
연기 속에서 그 성숙함을 보여줄 수 있습니다. 내적인 캐릭터일수록
애니메이션으로 표현하기 어렵기 때문에, 섬세한 작업이 요구되었죠.
움직임보다는 그들의 생각을 더 보여주고 싶었거든요.
—베키 브리시, 애니메이션 부서장

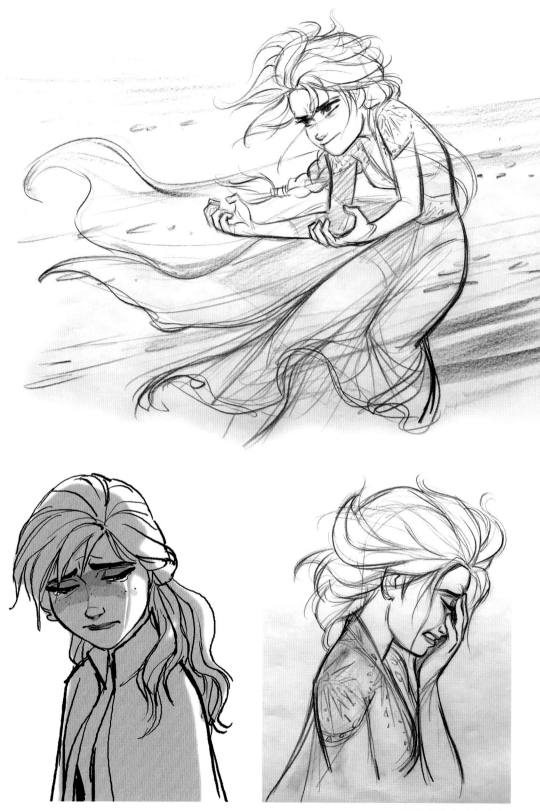

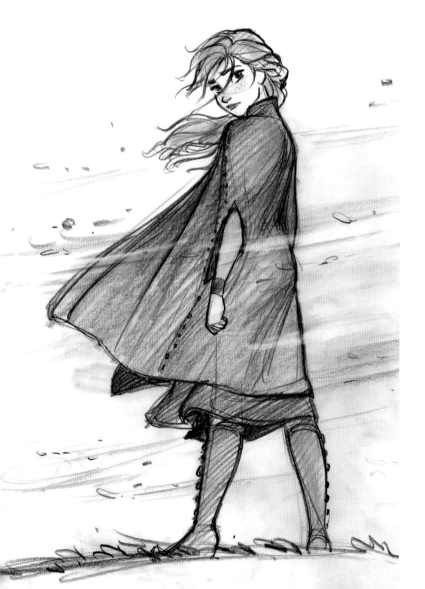

전체 **김상진** 연필, 디지털

안나는 자신의 자리를 찾기 위해 고민합니다. 나라의 문제에
관여해야 할까, 아니면 그저 파티와 연회를 열어야 할까? 그것도
아니면 원하는 것과 목적을 위해, 자신의 삶을 살아야 할까?
그렇다면 크리스토프는? 연인 관계인 두 사람은 이제 어떻게 될까?
—마크 스미스, 스토리 감독

머리장식 A

머리장식 B

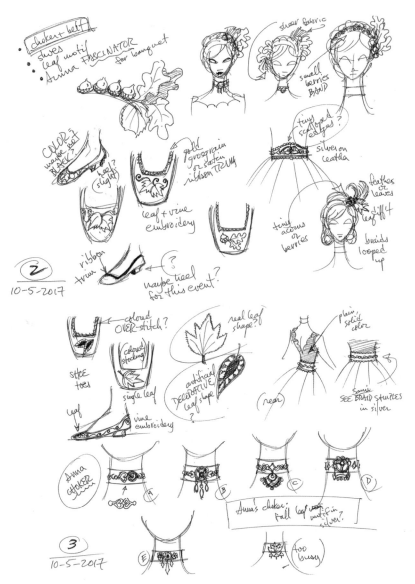

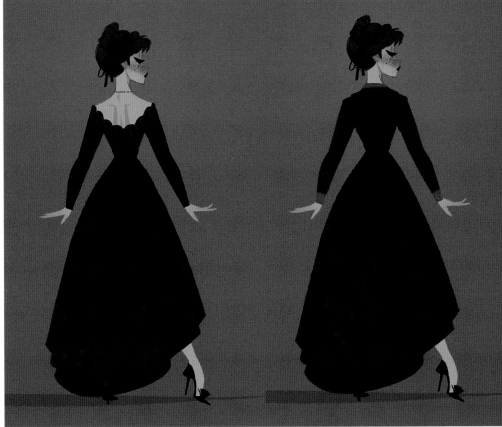

진 길모어 연필

위 **진 길모어** 디지털 | 아래 **그리셀다 사스트라위나타-르메이** 디지털

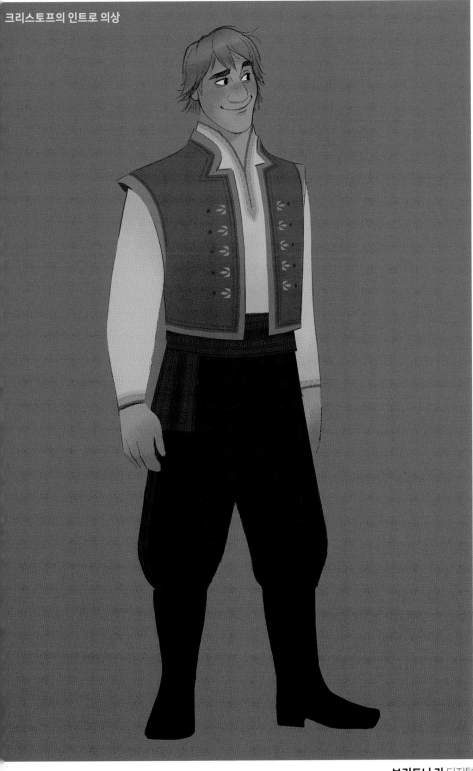

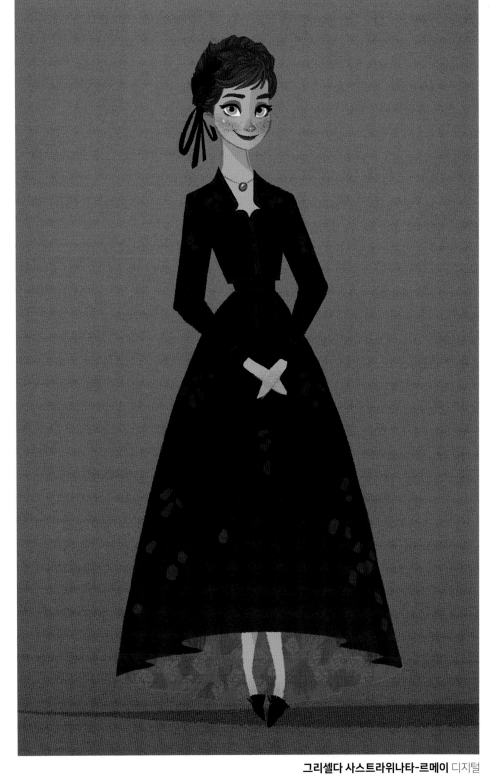

브리트니 리 디지털

그리셀다 사스트라위나타-르메이 디지털

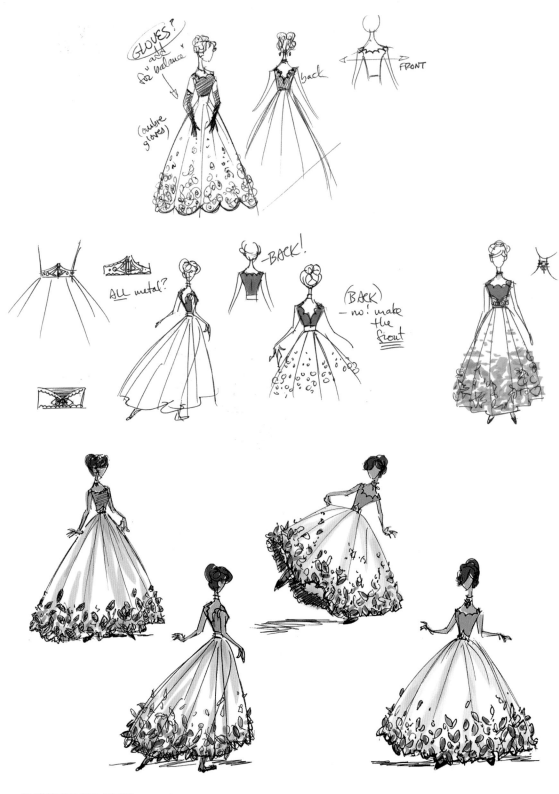

GLOVES? and for balance

(outre gloves)

back

FRONT

ALL metal?

BACK!

(BACK) - no! make the front

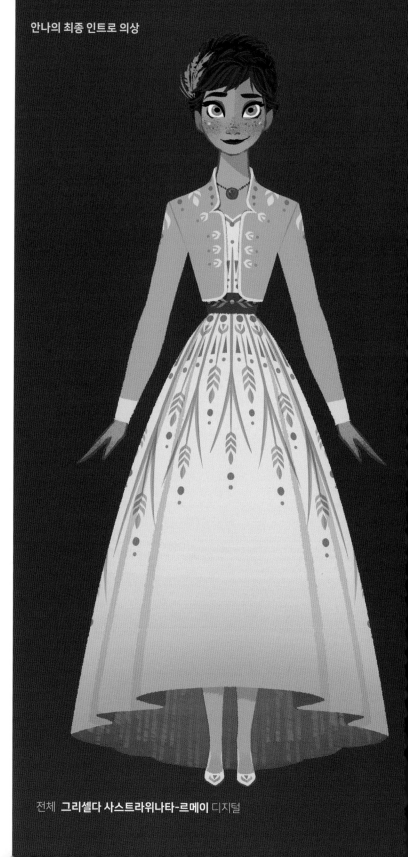

전체 **그리셀다 사스트라위나타-르메이** 디지털

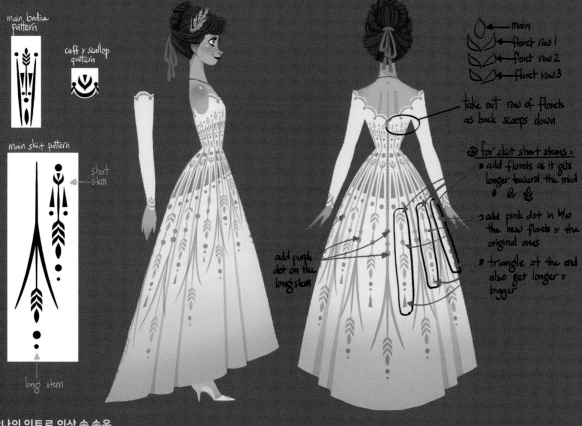

main bodice pattern

cuff & scallop pattern

main skirt pattern

short skirt

long stem

main
floret row 1
floret row 2
floret row 3

take out row of florets as back scoops down

⊕ for skirt short stems :
• add florets as it gets longer toward the mid
• add pink dot in b/w the new florets & the original ones
• triangle at the end also get longer & bigger

add purple dot on the long stem

우리는 〈겨울왕국 2〉의 의상 작업에 새로운 수준의
복합적인 요소를 추가했습니다. 의상 디자인을 작업할 때
마치 실제 옷감으로 만드는 것처럼 구상했는데, 예를 들면
의상을 구성하는 각각의 조각들을 만들고, 모두 함께 꿰맨
후, 캐릭터들 위에 걸치는 식이었습니다. 아티스트들이
효율적으로 로즈말링(전통적인 꽃 장식 도안)조각과 자수를
손으로 수놓았어요. 천 조각 위에 각각의 자수를 나타내는
고유의 곡선, 이를테면 크로커스꽃이나 밀 패턴을 그려넣은
후 의상 위에 찍어냈죠. 이 모든 과정 덕분에 의상들이 더욱
실제처럼 느껴지게 되었습니다.
— 알렉산더 알바라도, 룩 개발 관리자

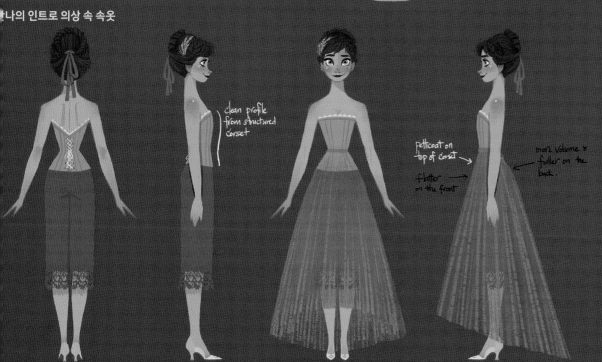

clean profile from structured corset

petticoat on top of corset

flatter on the front

more volume & fuller on the back.

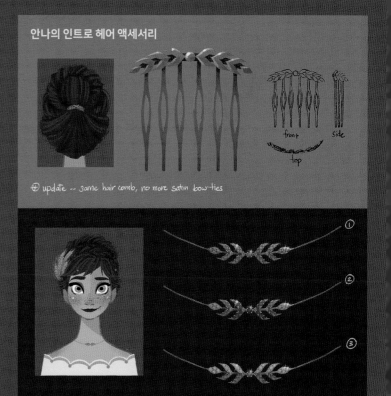

front
side
top

⊕ update -- some hair comb, no more satin bow ties

①
②
③

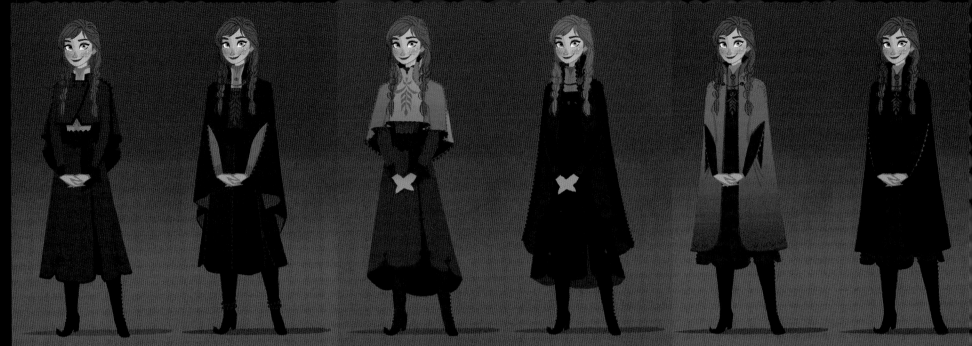

위 **그리셀다 사스트라위나타-르메이** 디지털

안나의 여행 의상들은 원래 엘사를 위해 디자인한 것들이었는데, 엘사의
캐릭터가 변경되면서 더 이상 엘사를 표현하지 못하는 의상들이 되었습니다.
여행 의상 디자인이 마음에 들었던 우리는 엘사를 위해 구상했던 원래의
실루엣과 색상을 안나의 메인 의상 기본으로 사용했죠. 치마와 망토의 길이를
줄이고, 어느 순간부터 볼레로 재킷을 추가해보았습니다. 의상들을 여행에
맞추더라도 왕족임이 드러나야 했기 때문에, 안나의 의상들은 섬세함이 살아
있는 매우 잘 만들어진 옷들이에요.
— 진 길모어, 시각 개발 아티스트

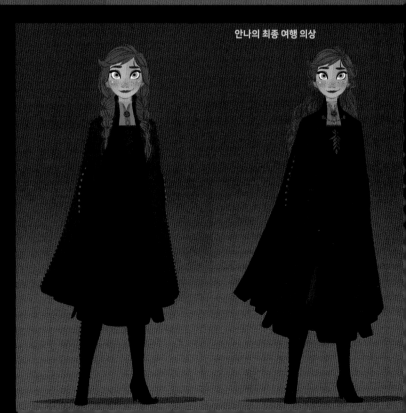

안나의 최종 여행 의상

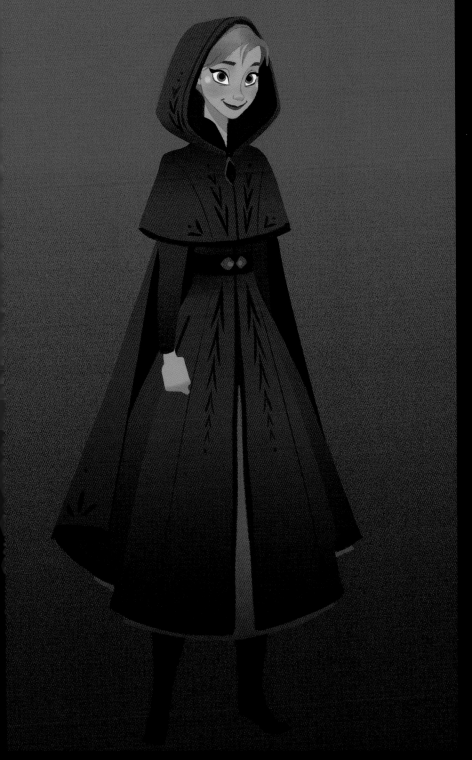

〈겨울왕국 2〉를 위해 만든 초기 디자인들은 안나를 너무 어려 보이게
했습니다. 우리는 안나의 상징과도 같은 양 갈래 머리를 그대로 두려고
했다가, 목덜미 주변에서 하나로 묶어 자연스럽게 아래로 떨어지는 머리로
바꾸었는데, 그 덕분에 안나가 훨씬 성숙한 분위기를 갖게 되었죠.
— 마이클 지아이모, 제작 디자이너

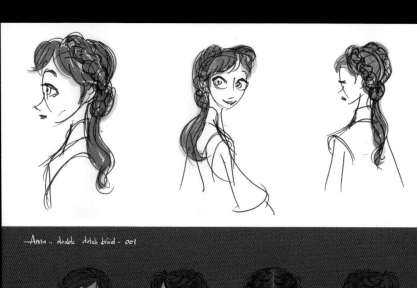

Anna .. double dutch braid - 001

Anna hair -- half updo; twist

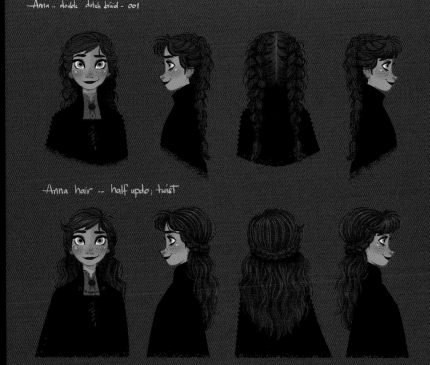

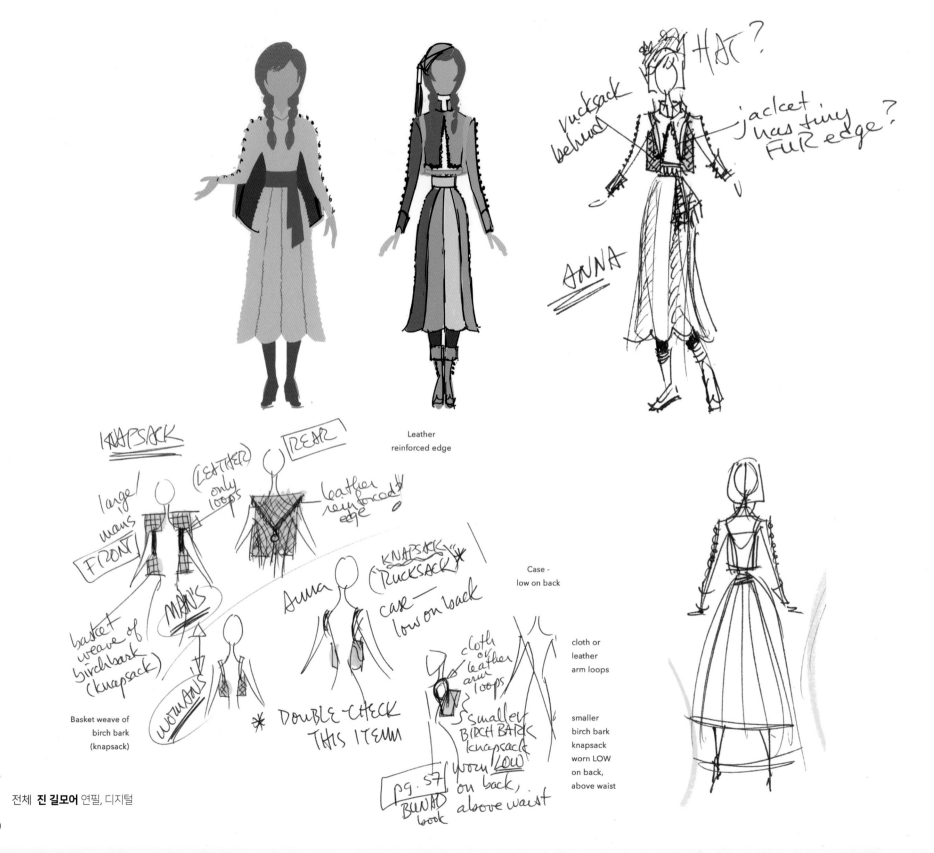

HAT?

rucksack behind

jacket has tiny FUR edge?

ANNA

Leather reinforced edge

KNAPSACK

large mans FRONT

(LEATHER) only loops

REAR

leather reinforced edge

basket weave of birchbark (knapsack)

MAN'S

WOMAN'S

Basket weave of birch bark (knapsack)

Anna

KNAPSACK "RUCKSACK"

car - low on back

Case - low on back

cloth or leather arm loops

* DOUBLE CHECK THIS ITEM

cloth or leather arm loops

smaller BIRCH BARK knapsack worn LOW on back, above waist

smaller birch bark knapsack worn LOW on back, above waist

pg. 57 BUNAD book

전체 **진 길모어** 연필, 디지털

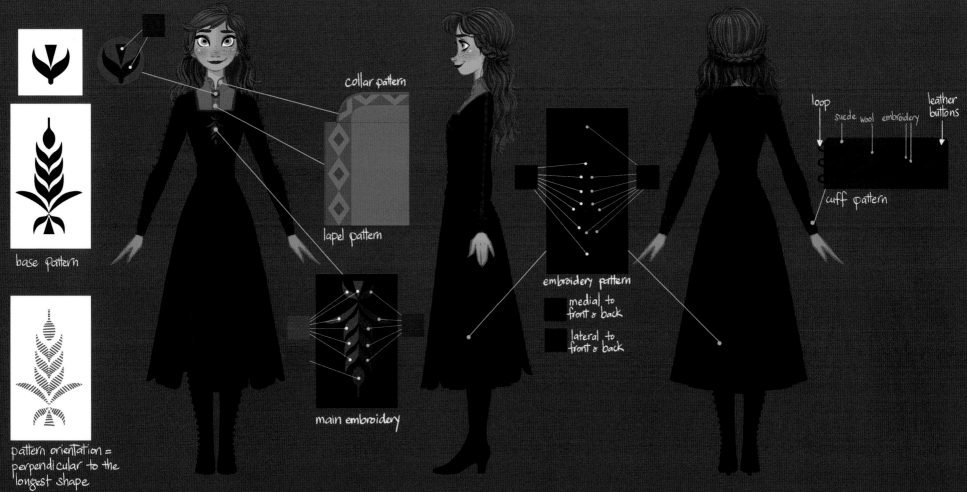

base pattern

pattern orientation =
perpendicular to the
longest shape

collar pattern

lapel pattern

main embroidery

embroidery pattern
medial to
front & back
lateral to
front & back

loop
suede wool embroidery
leather
buttons
cuff pattern

이 영화에서 안나가 성숙해가는 모습은 안나의 의상으로 확인할 수 있습니다. 영화의 초반에는
상아색 드레스로 어리고 장난기 많은 성격을 보여주지만, 대부분이 검은색으로 이루어진 여행
의상은 안나의 강한 성격과 안나가 신중해야 할 시점을 알고 있음을 보여줍니다. 그녀의 마지막
의상은 아렌델이 어떤 곳인지와 함께 자신의 존재가 누구인지를 보여주죠. 안나의 상징과도 같은
검은색에 엘사의 대관식 드레스를 연상시키는 색상과 아렌델의 초록색과 보라색이 포함되어
있습니다. 옷단, 소매, 또는 상체 부분에 있는 부채꼴 모양의 둥근 장식들은 안나가 성숙해가면서
사각형으로 바뀌어갑니다.
— 그리셀다 사스트라위나타-르메이, 시각 개발 아티스트

안나의 여행용 걸쇠

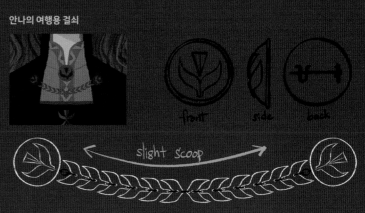

front side back

slight scoop

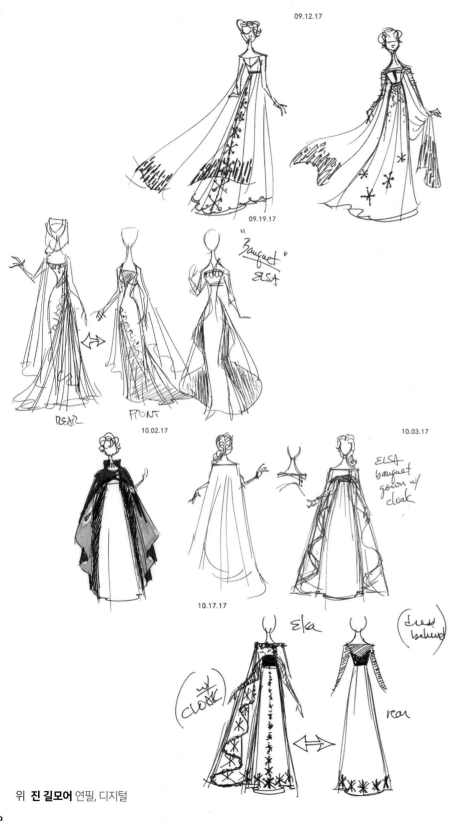

09.12.17

09.19.17

"Banquet" ELSA

REAR

FRONT

10.02.17

10.03.17

ELSA banquet gown w/ cloak

10.17.17

Elsa

(dress behind)

(w/ CLOAK)

rear

위 **진 길모어** 연필, 디지털

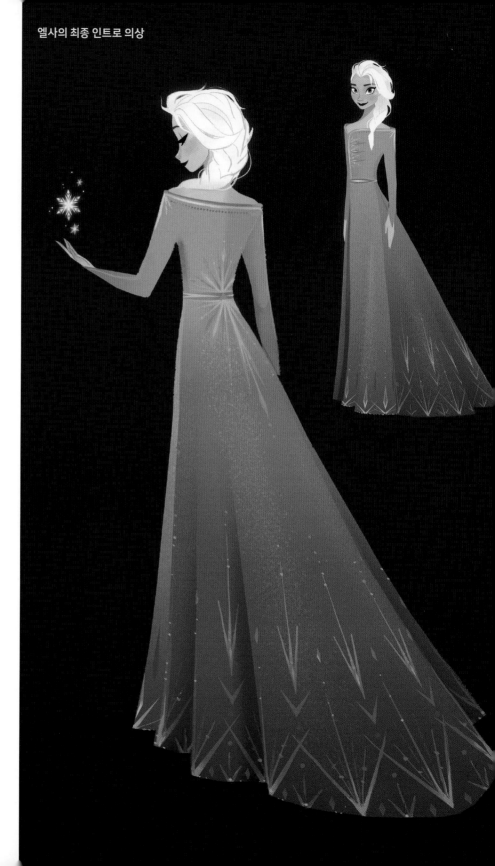

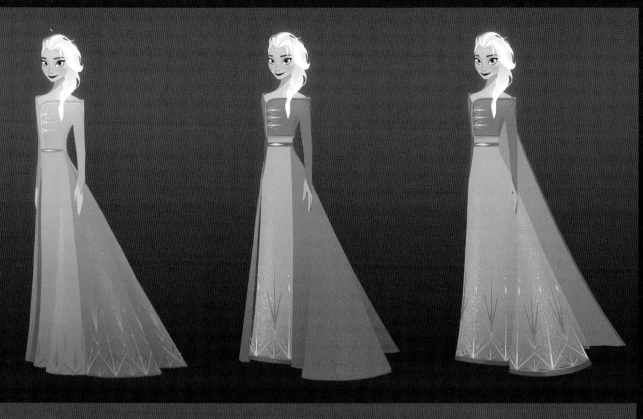

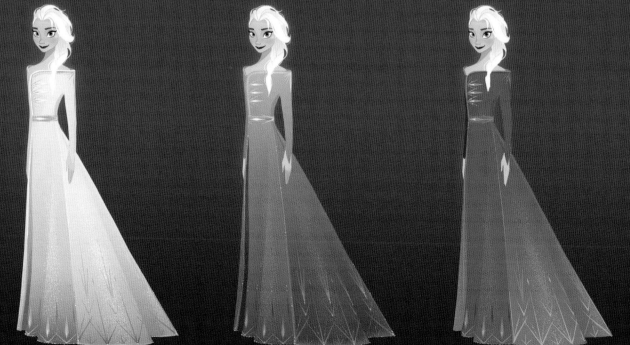

엘사는 아티스트이고, 그녀가 입는 거의 모든 의상은
자신의 마법을 사용하여 만들어낸 것입니다. 시간이
지나며 아티스트적 민감성이 드러나는 엘사의
의상은 모든 것을 얼음으로 만드는 것과 각 상황에
맞게 실용적인 면을 감안한 것 사이에서 균형을
맞추어야 했습니다. 이 영화에서는 가을 팔레트와의
조화를 위해 엘사의 컬러 팔레트에도 약간의 변화가
있었죠. 하지만 너무 어둡거나 따스한 색상, 혹은
보석의 색조에서 벗어나게 되면 엘사처럼 보이지
않았습니다. 그래서 엘사에게 사용할 수 있는
가장 따스한 색은 영화의 시작 부분에 등장하는
회색을 띤 청보라색이었습니다. 이 의상은 엘사가
착용한 것 중 가장 진짜 같은 옷감이고, 엘사가
자신을 위해 만들어낸 그 어느 의상보다도 아렌델에
어울리는 의상입니다. 우리는 흰색에 가까운 옅은
파란색 계열을 사용해서, 최대한 가볍고 우아하게
만들었습니다. 엘사는 보통 사람에 비해 훨씬 더
큰 반사광을 가지고 있습니다. 스스로 빛이 나고
반짝거리죠. 엘사의 의상도 마찬가지여서, 얼음으로
만든 스팽글처럼 빛을 반사시키는 무언가가 항상
의상에 달려 있습니다.
— 브리트니 리, 시각 개발 아티스트

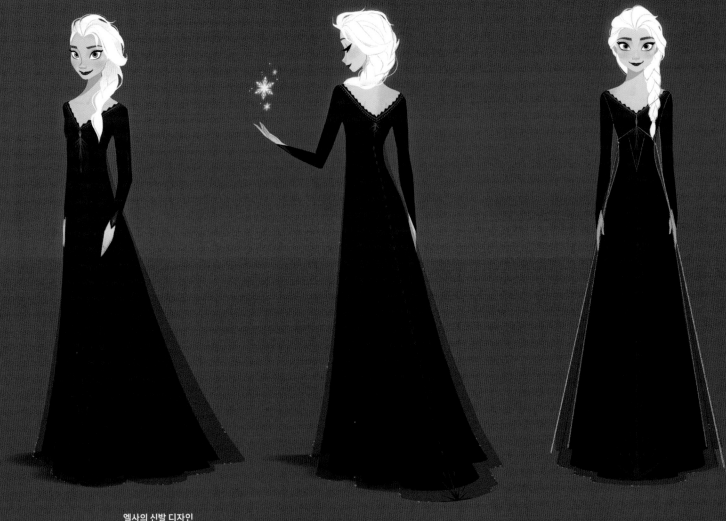

엘사의 신발 디자인

silk slipper

silk ribbon trim

heel embroidery

base nightgown seams

sheer seams

toe embroidery

브리트니 리 디지털

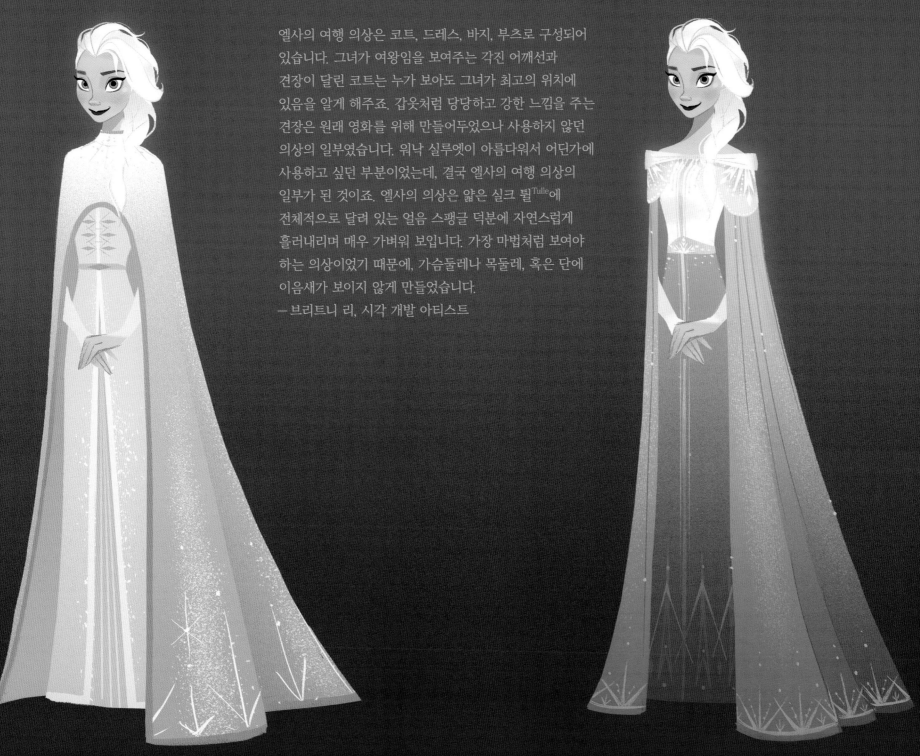

엘사의 여행 의상은 코트, 드레스, 바지, 부츠로 구성되어
있습니다. 그녀가 여왕임을 보여주는 각진 어깨선과
견장이 달린 코트는 누가 보아도 그녀가 최고의 위치에
있음을 알게 해주죠. 갑옷처럼 당당하고 강한 느낌을 주는
견장은 원래 영화를 위해 만들어두었으나 사용하지 않던
의상의 일부였습니다. 워낙 실루엣이 아름다워서 어딘가에
사용하고 싶던 부분이었는데, 결국 엘사의 여행 의상의
일부가 된 것이죠. 엘사의 의상은 얇은 실크 튈^{Tulle}에
전체적으로 달려 있는 얼음 스팽글 덕분에 자연스럽게
흘러내리며 매우 가벼워 보입니다. 가장 마법처럼 보여야
하는 의상이었기 때문에, 가슴둘레나 목둘레, 혹은 단에
이음새가 보이지 않게 만들었습니다.
— 브리트니 리, 시각 개발 아티스트

브리트니 리 디지털

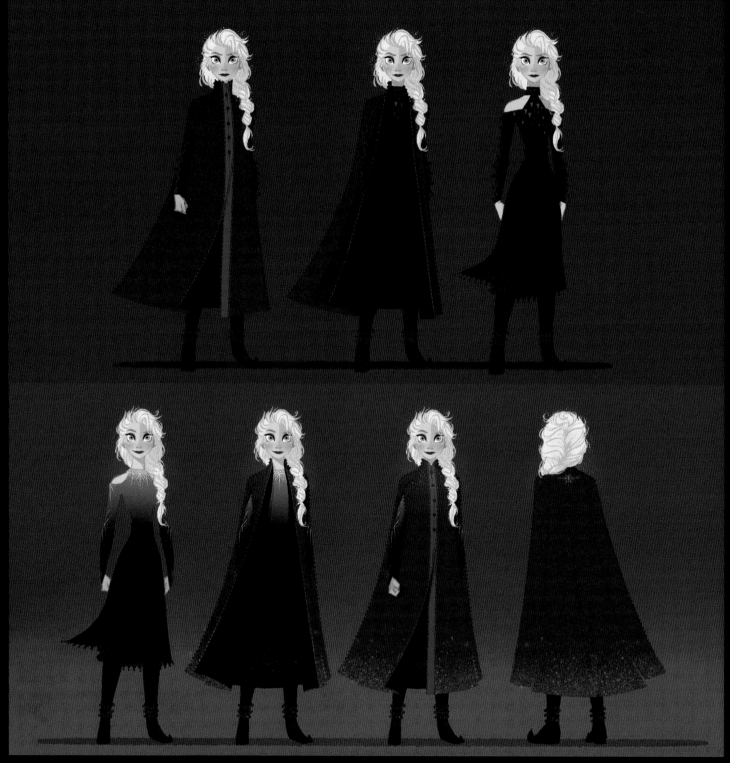

그리셀다 사스트라위나타-르메이 디지털 엘사의 원래 여행 의상(후에 안나의 의상으로 변경)

엘사의 여행 의상은 다르게 만들어야 했습니다. 엘사가 원래 입던 모든 드레스는
길바닥까지 내려오는데, 이번 영화 속에서 엘사는 숲속을 걷고, 바다에서 헤엄을
치며, 빙하를 기어오릅니다. 긴 기장의 드레스를 입는다는 게 말이 안 됐죠. 바닥에
질질 끌리고 번거롭기 때문에, 우리는 드레스의 밑단을 올릴 수밖에 없었습니다.
눈송이 문양이 그려진 엘사의 부츠는 얼음으로 만들어진 것이고요. 여행의 끝이
다가오면서, 엘사는 맨발로 다니기도 합니다.
—마이클 지아이모, 제작 디자이너

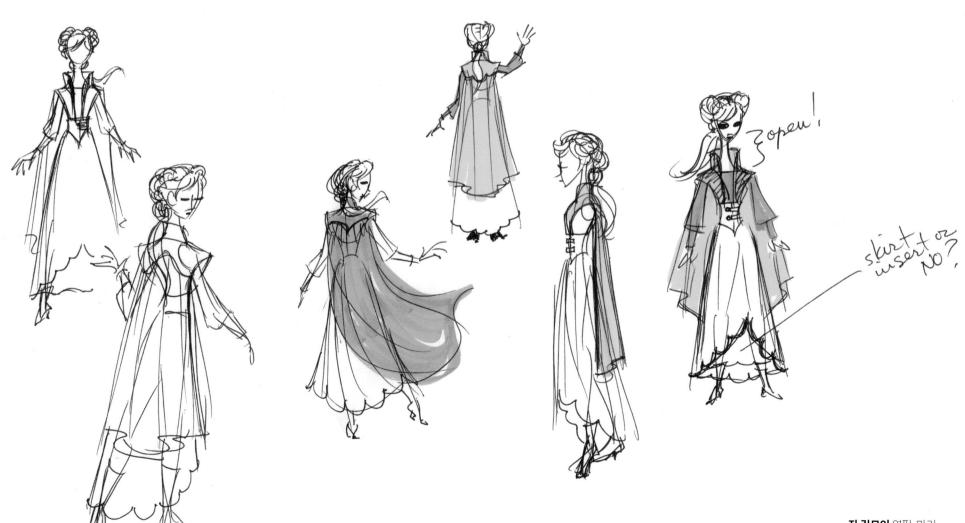

진 길모어 연필, 마커

37

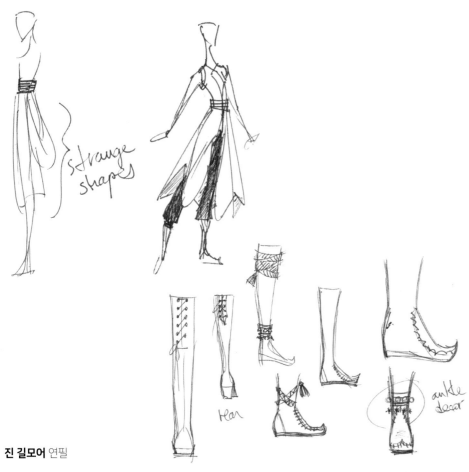

strange shapes

heel

ankle decor

진 길모어 연필

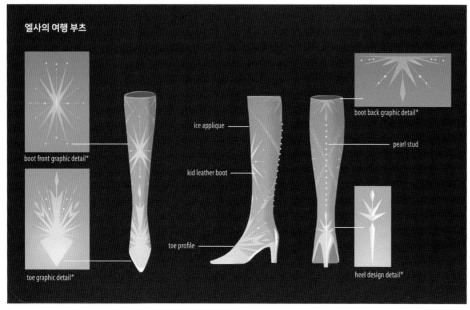

엘사의 여행 부츠

boot front graphic detail*

toe graphic detail*

ice applique

kid leather boot

toe profile

boot back graphic detail*

pearl stud

heel design detail*

위와 오른쪽 **브리트니 리** 디지털

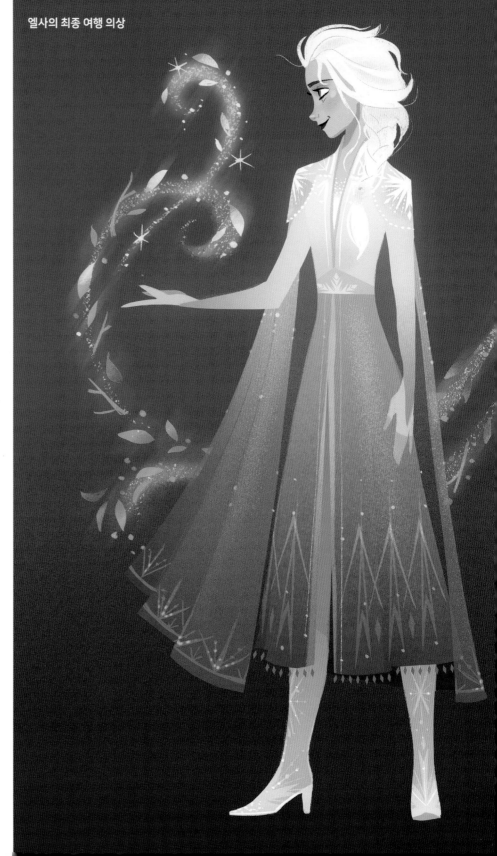

엘사의 최종 여행 의상

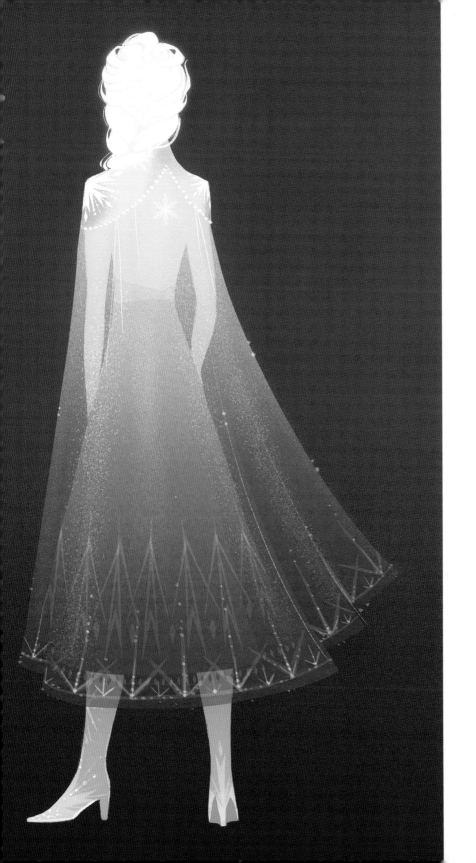

실존하지 않은 것을 만들어낼 때, 디자인팀은 종종 그것과 가장 가까운
현존하는 것의 참고 자료를 주는데, 우리는 기술을 이용해 그것을 만드는
방법을 알아내야 합니다. 엘사의 얼음 망토가 그런 경우입니다. 망토는
만들어진 소재에 따라 움직이는 방법이 다르기 때문에, 우리는 그 재료의
질감과 무게를 알아야 했는데 이 경우는 얼음 결정체가 망토의 재료였습니다.
그래서 우리는 얼음 망토를 컴퓨터에 만들어놓고, 그럴듯해 보이게 움직일
때까지 이리저리 만지작거렸습니다. 미묘한 밸런스를 찾을 때까지 많은
시도가 필요했죠. 사람들은 종종 우리가 특정 의상이나 한 가지 헤어스타일을
만드는 데에 쏟는 시간을 듣고 놀라곤 하는데, 그런 작은 부분에 집중하는
노력이 영화의 모든 장면을 통해 보여진다고 우리는 믿고 있습니다. 게다가
전에 본 적이 없는 무언가를 만드는 건 무척 신나는 일이니까요!
— 스티브 골드버그, 시각 효과 관리자

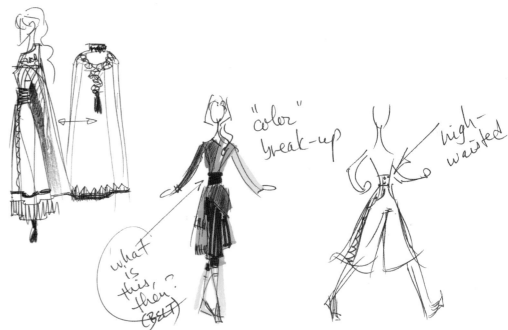

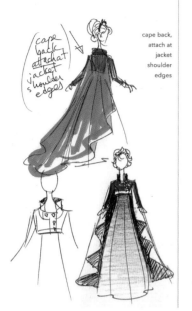

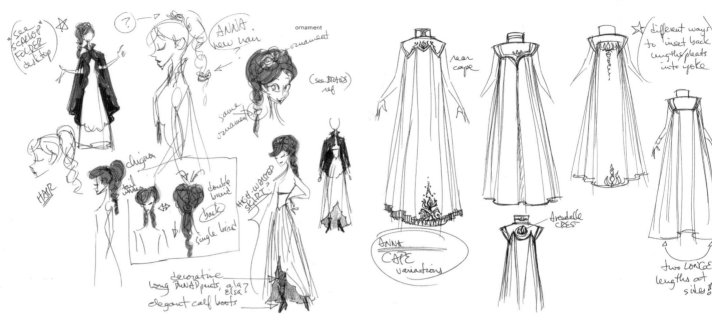

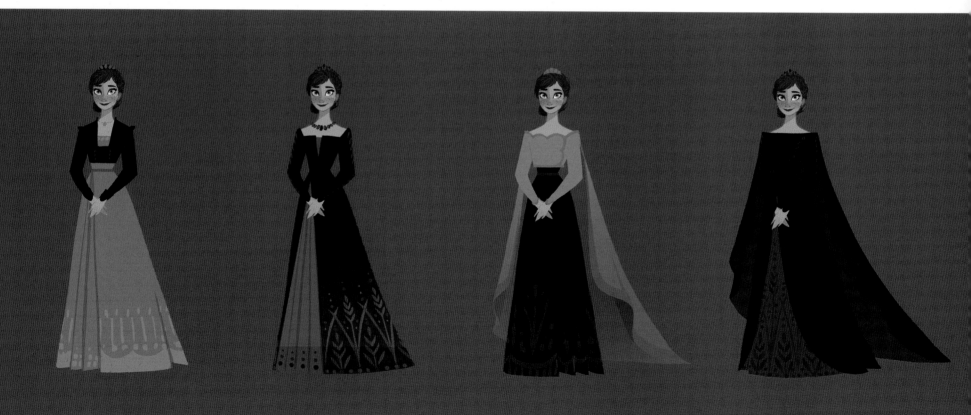

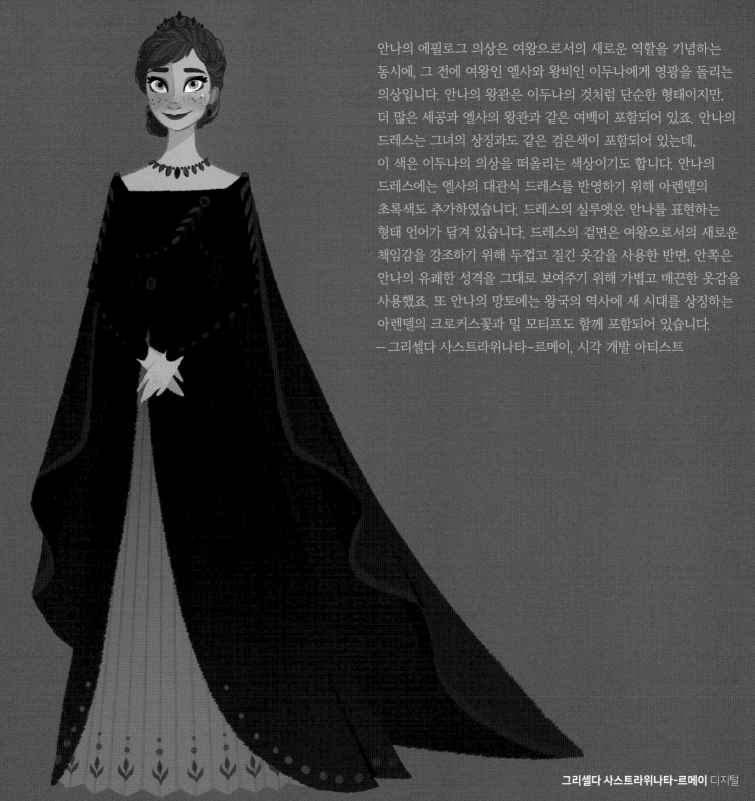

안나의 에필로그 의상은 여왕으로서의 새로운 역할을 기념하는 동시에, 그 전에 여왕인 엘사와 왕비인 이두나에게 영광을 돌리는 의상입니다. 안나의 왕관은 이두나의 것처럼 단순한 형태이지만, 더 많은 세공과 엘사의 왕관과 같은 여백이 포함되어 있죠. 안나의 드레스는 그녀의 상징과도 같은 검은색이 포함되어 있는데, 이 색은 이두나의 의상을 떠올리는 색상이기도 합니다. 안나의 드레스에는 엘사의 대관식 드레스를 반영하기 위해 아렌델의 초록색도 추가하였습니다. 드레스의 실루엣은 안나를 표현하는 형태 언어가 담겨 있습니다. 드레스의 겉면은 여왕으로서의 새로운 책임감을 강조하기 위해 두껍고 질긴 옷감을 사용한 반면, 안쪽은 안나의 유쾌한 성격을 그대로 보여주기 위해 가볍고 매끈한 옷감을 사용했죠. 또 안나의 망토에는 왕국의 역사에 새 시대를 상징하는 아렌델의 크로커스꽃과 밀 모티프도 함께 포함되어 있습니다.
— 그리셀다 사스트라위나타-르메이, 시각 개발 아티스트

그리셀다 사스트라위나타-르메이 디지털

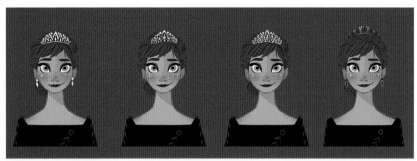

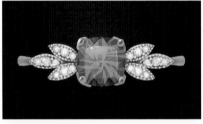

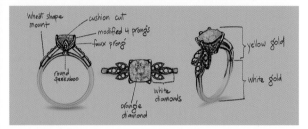

안나의 약혼반지는 〈겨울왕국 2〉 전반에 나타난 크로커스꽃과 밀 모티프의 영향을 받아 황금과 백금 위에 주황색 다이아몬드를 올리는 식으로 만들었습니다. 저는 희귀한 주황색 다이아몬드의 그 강렬한 색상이 안나의 풍부한 적갈색 머리와 비슷해서, 트롤들이 크리스토프를 위해 캐낸 돌에 그가 이끌리는 모습을 상상했죠.
— 그리셀다 사스트라위나타-르메이, 시각 개발 아티스트

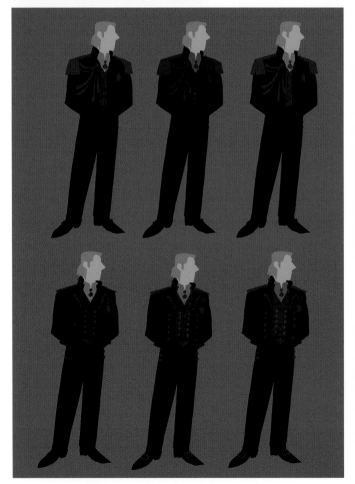

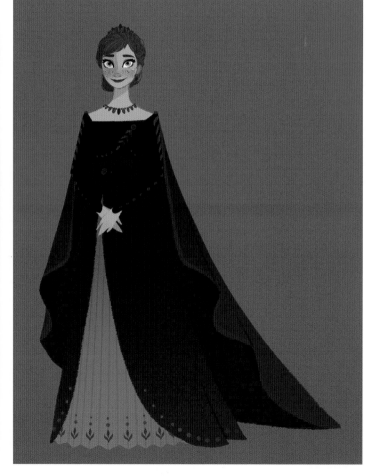

42~43쪽 그리셀다 사스트라위나타-르메이 디지털

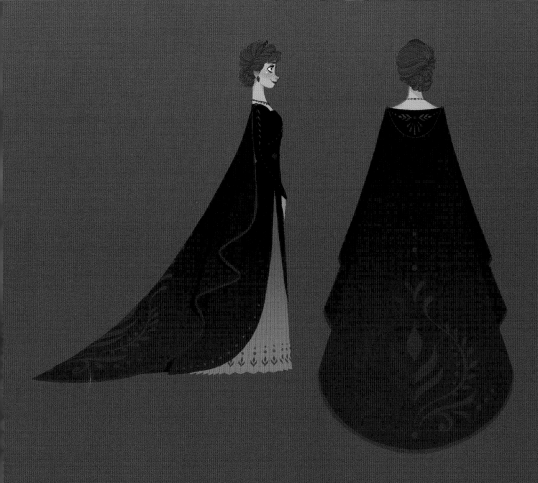

안나의 에필로그 의상에는 모직, 벨벳, 실크 등의 다양한 옷감에 많은 자수가
들어갑니다. 초록색과 보라색 그리고 검은색을 기본 색상으로 잡고, 아렌델의
상징인 밀을 주된 모티프로 삼았죠. 벨벳, 실크 그리고 무광의 모직과 대비되는
자수는 이방성異方性 물질로 빛의 방향과 움직임에 따라 다르게 반짝거립니다. 자수의
바느질이 다른 재료들보다 두드러지지만, 한 재료나 색상이 다른 것들보다 눈길을
더 사로잡지는 않습니다. 우리는 재료들의 고유한 성질을 그대로 유지하려고
노력했는데, 함께 작업해야 하는 각 재료마다 독특한 특징들이 있었습니다.
—이안 버터필드, 룩 개발 아티스트

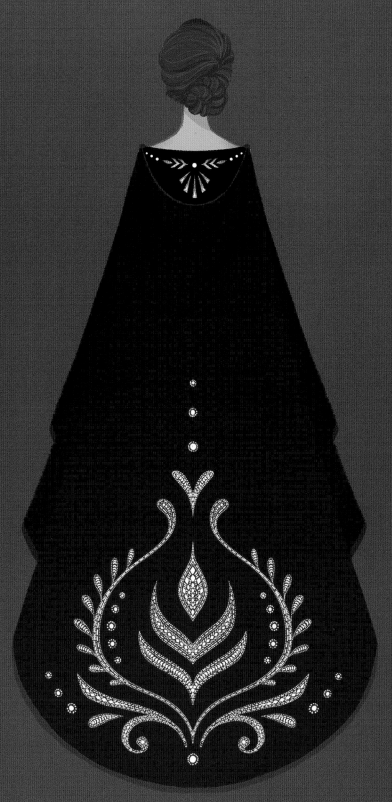

엘사의 에필로그 의상은 그녀의 마지막 변신을
보여줍니다. 드레스의 기본은 엘사의 근원인 눈과
얼음을 표현한 흰색 벨벳으로 만들었고, 망토와
드레스 단에 덧댄 오간자는 엘사가 늘 보여주었던
마력을 소유한 고독한 성격을 나타냅니다 하지만
곡선으로 된 상체 실루엣은 엘사가 새롭게 찾은
자신감을 보여주고, 의상 전반에 걸쳐 네 가지
요소들을 상징으로 표현한 장신구들은 엘사가
자연 그 자체와 강하게 연결되어 있음을 나타냅니다.
—마이클 지아이모, 제작 디자이너

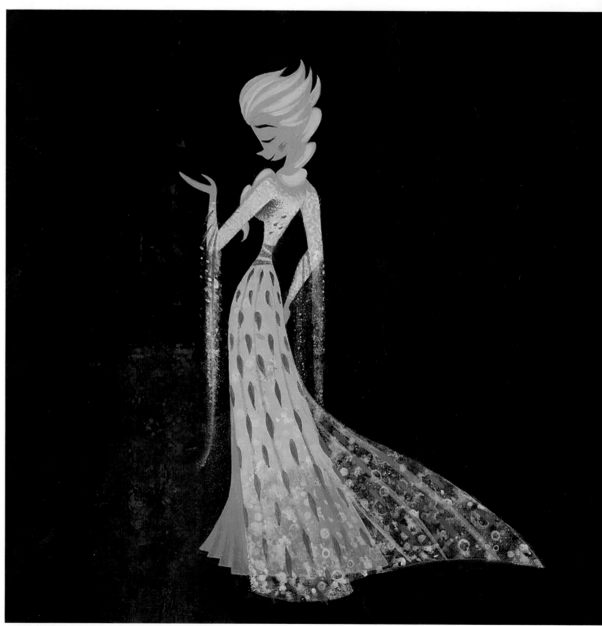

왼쪽 **진 길모어** 디지털 | 오른쪽 **마이클 지아이모** 디지털

44

기본 보석 색조

water

wind

earth

fire

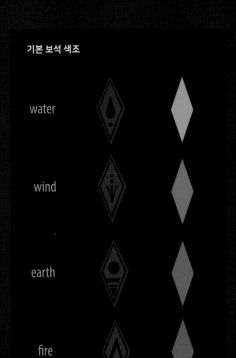

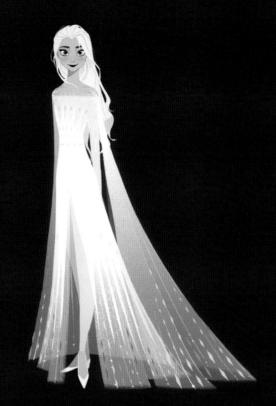

우리는 하나로 통일된 눈송이 상징을 디자인하여, 자연의
네 가지 요소가 뿜어내는 중심에 엘사가 있어, 그녀와
자연과의 연결 관계를 시각적으로 표현했습니다.
— 마이클 지아이모, 제작 디자이너

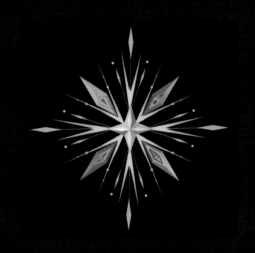

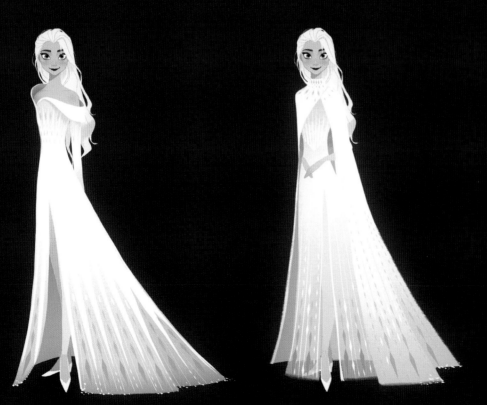

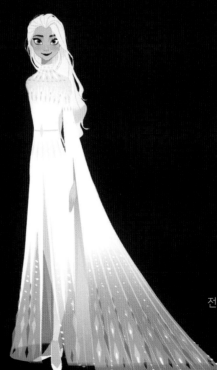

전체 **브리트니 리** 디지털

45

엘사의 에필로그 상체 의상과 디테일 참고 사항

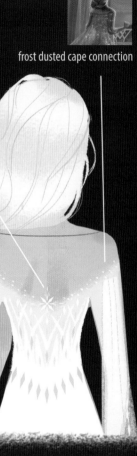

frost dusted cape connection

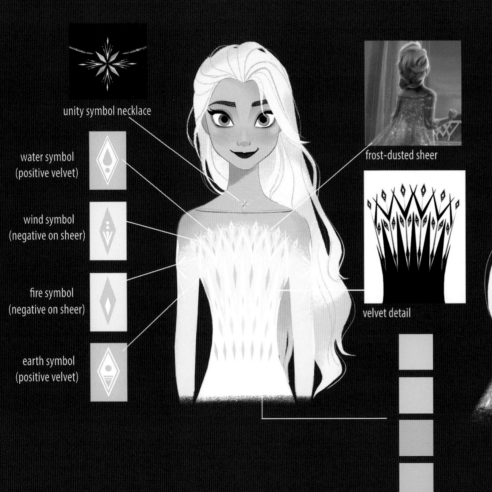

unity symbol necklace

water symbol
(positive velvet)

wind symbol
(negative on sheer)

fire symbol
(negative on sheer)

earth symbol
(positive velvet)

frost-dusted sheer

velvet detail

bodice gem hues

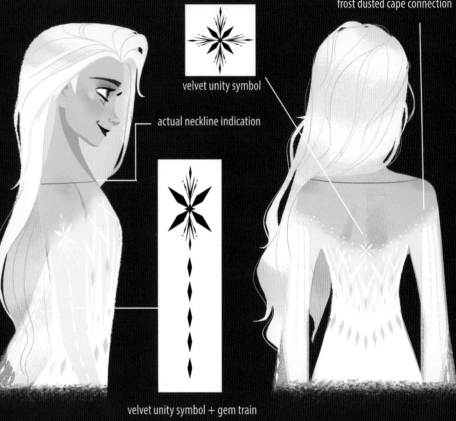

velvet unity symbol

actual neckline indication

velvet unity symbol + gem train

전체 **브리트니 리** 디지털

46

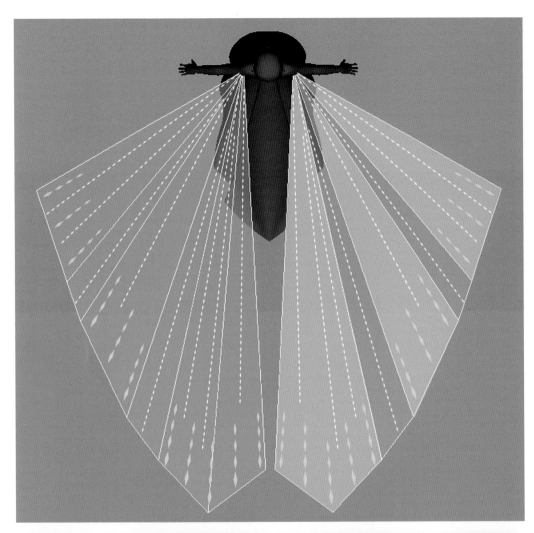

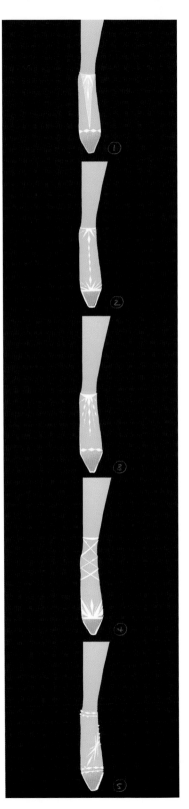

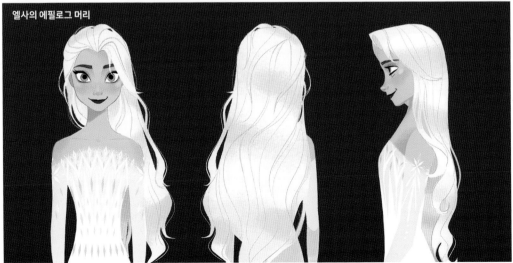

엘사의 에필로그 머리

전체 **브리트니 리** 디지털

47

우리는 엘사의 형태 언어를 그대로 유지했지만, 이 영화에서 엘사의 여성을 너 잘 반영하기 위해 디자인을 수정했습니다. 그래서 엘사의 상징적 모티프인 눈송이를 사용하는 대신, 시각적으로 다이아몬드 모양으로 그려진 요소들을 사용했죠. 각 다이아몬드의 색상은 따뜻한 색에서부터 차가운 색의 보석 색상으로 공기, 흙, 불, 물의 요소들을 표현하였습니다. 엘사가 자연의 요소들과 연결되어 있음을 깨닫게 되면서, 이 요소들이 엘사의 미적 특징의 일부가 되어 그녀의 의상에도 나타나게 됩니다. 마지막에는 자신의 눈송이뿐만 아니라 자연의 요소들을 모두 포함하여 의상에 추가가 되지요.

— 브리트니 리, 시각 개발 아티스트

브리트니 리 디지털

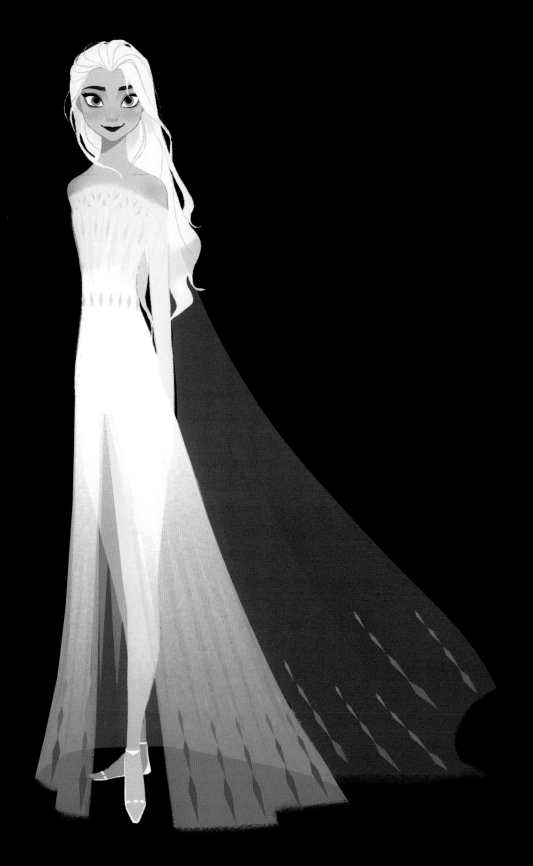

크리스토프와 스벤

크리스토프의 의상은 이 영화의 가을 색조를 나타내면서 아렌델과 더욱 이어주는 색상과
패턴으로 이루어졌습니다. 그의 의상에는 밀 모티프와 사슴뿔 모양이 자주 등장하죠.
크리스토프는 이전 영화에서보다 더 많은 의상을 입는데, 그의 마지막 의상은 안나의
마지막 의상을 보완하도록 디자인하여 두 사람이 조화롭게 보이게 만들었습니다. 그리고
크리스토프는 이제 잘 씻고 다닙니다!
ㅡ그리셀다 사스트라위나타ㅡ르메이, 시각 개발 아티스트

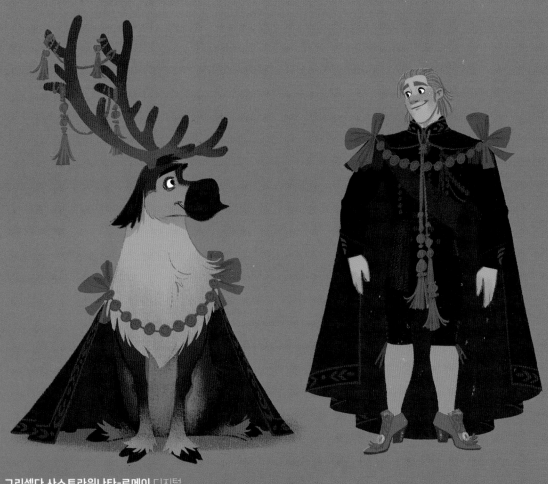
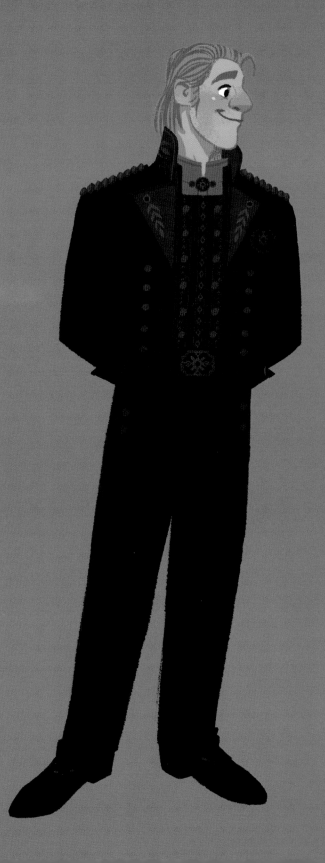

그리셀다 사스트라위나타-르메이 디지털

가을이 되었지만, 스벤은 여전히 뿔 위에 솜털이 나 있습니다.
스벤의 마구에 나타난 가을밀 모티프는 스벤을 안나와
아렌델에 이어주지요. 이 모티프는 의상과 깃발 그리고
아렌델의 장식 요소들에 아주 많이 사용되었습니다.
—빌 슈와브, 캐릭터 예술 감독

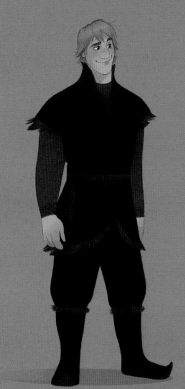

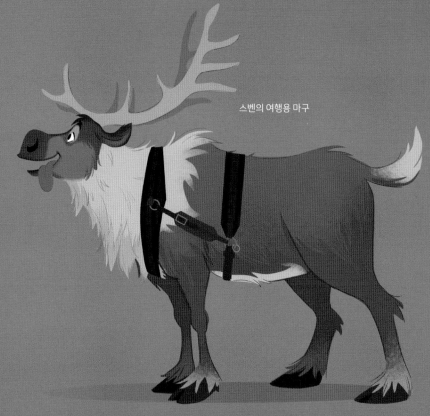

스벤의 여행용 마구

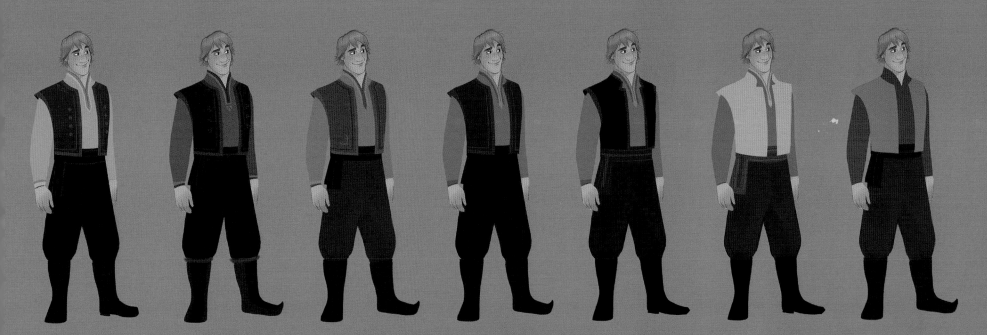

전체 **브리트니 리** 디지털

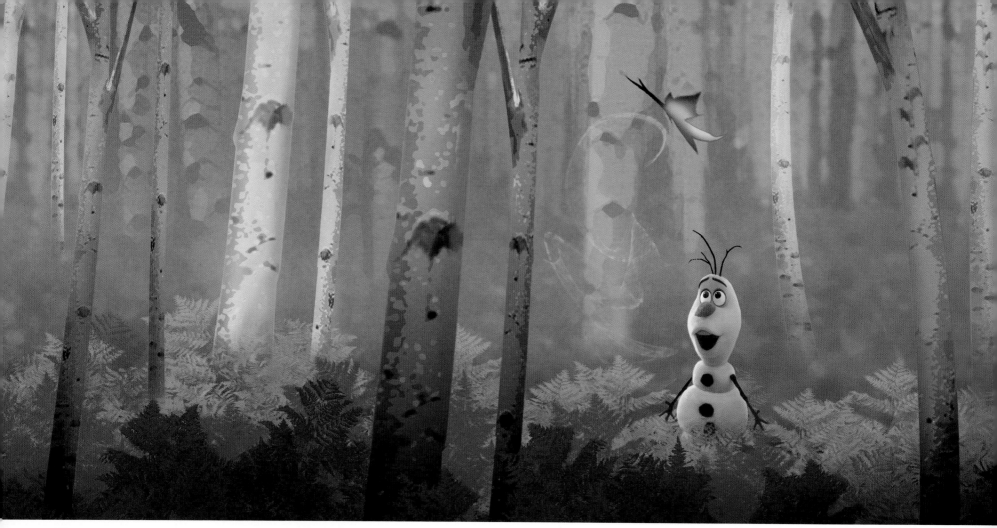

리사 킨 디지털

올라프

마법의 숲속을 혼자 헤매던 올라프는 자연의 정령들을 만나게 됩니다. 바위 거인들이 바위를 던지고, 불이 나무 사이를 훌쩍 뛰어다니는 등 정령들이 하고 있던 결과물들은 보이지만, 정령들을 직접 보지는 못하지요. 정령들은 지켜보기만 할 뿐 올라프를 공격하지는 않지만, 살짝 위협적으로 보이는 순간들도 있어 상당히 기이합니다. 올라프는 두려워해야 하는지조차 알 수 없어 혼란스러워하지만, 대수롭지 않게 여기면서 어른이 되면 다 괜찮아질 거라고 스스로에게 말합니다.

— 댄 아브라함, 스토리 아티스트

어른이 된다는 건 WHEN I AM OLDER

댄 아브라함 디지털

아렌델 사람들

엘사가 여왕의 자리에 오르고 성의 문이 개방되면서, 전 세계의
사람들이 아렌델을 방문하기 위해 몰려들었습니다. 많은 사람이
이주하면서 아렌델은 국제적인 캐릭터들로 채워진 다양한
사람들의 도시가 된 거죠.
— 피터 델 베쵸, 제작자

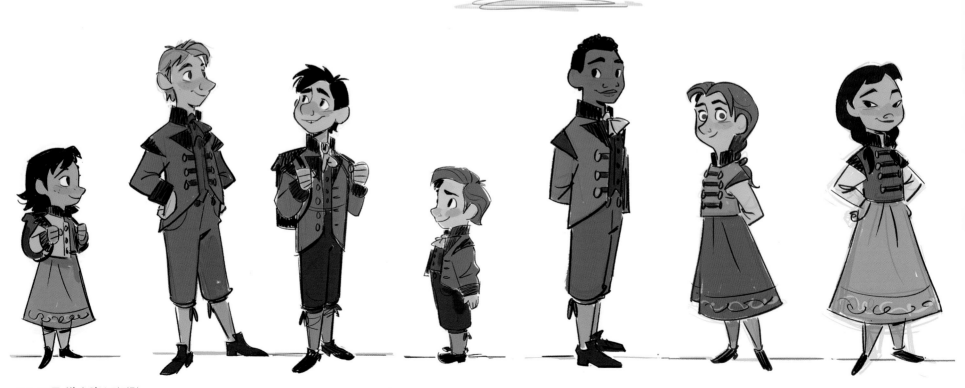

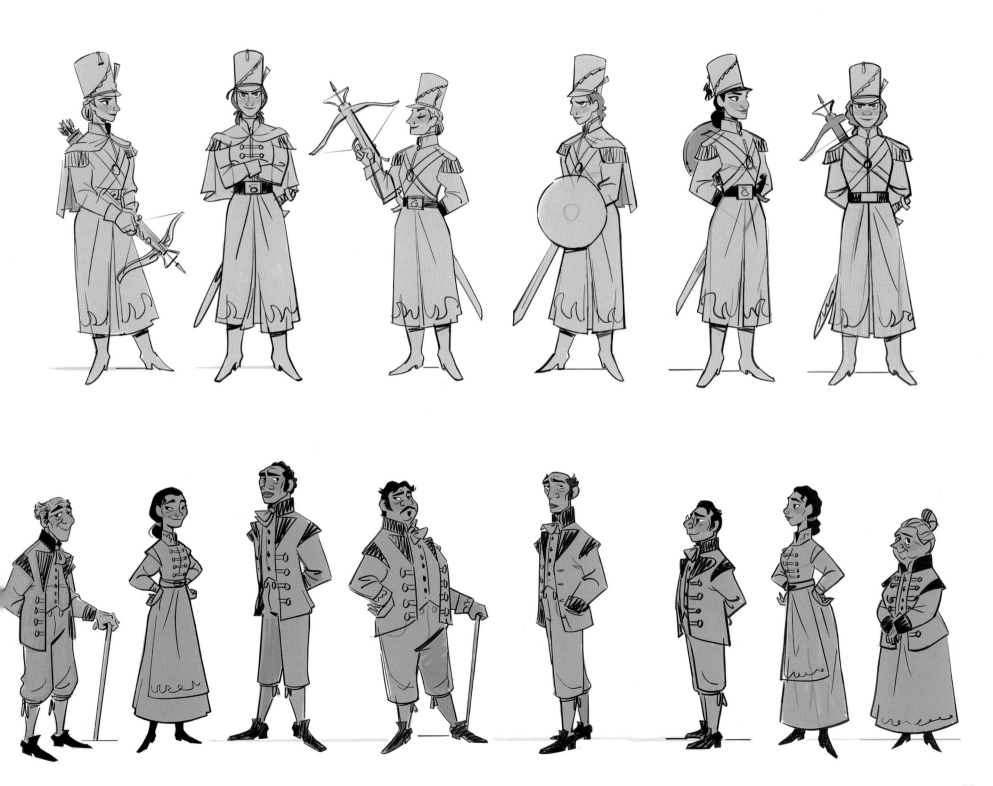

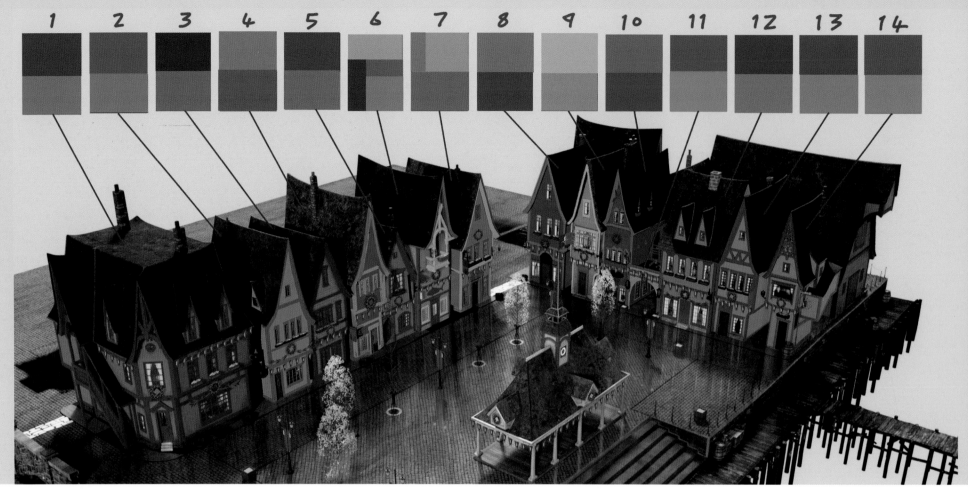

데이비드 워머슬리 디지털

〈겨울왕국 2〉의 시간적 배경이 가을이기 때문에 우리는 캐릭터와
아렌델의 환경을 계절에 맞게 다시 표현했습니다. 성 관리인과 군인들,
건물들과 현수막 그리고 모든 수행원의 장신구들을 왕국에
잘 어울리도록 세심하게 조율해야 했죠.
—브리트니 리, 시각 개발 아티스트

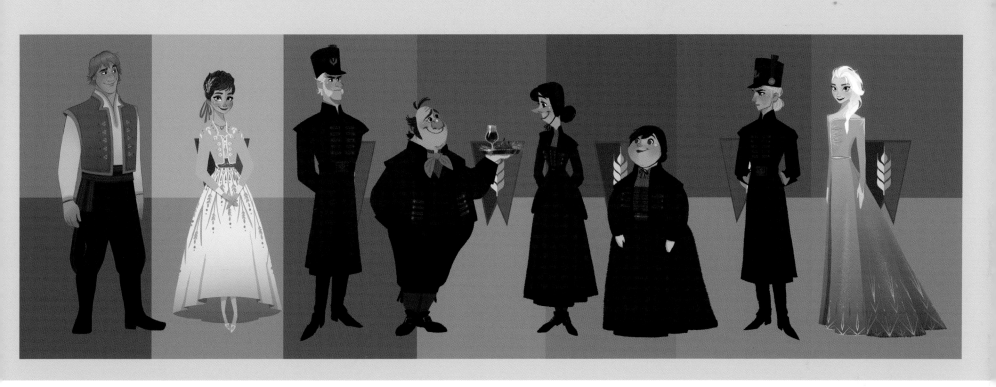
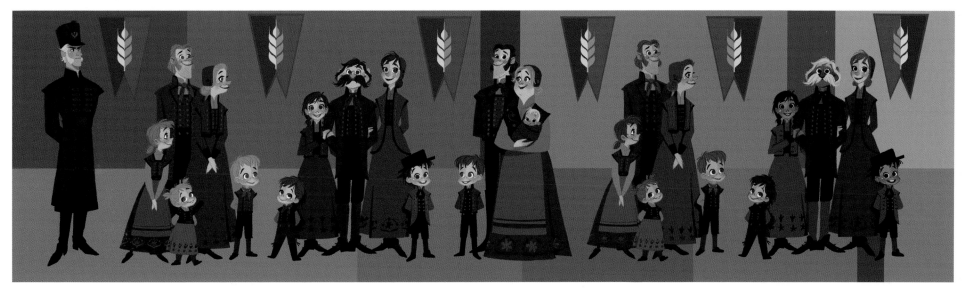

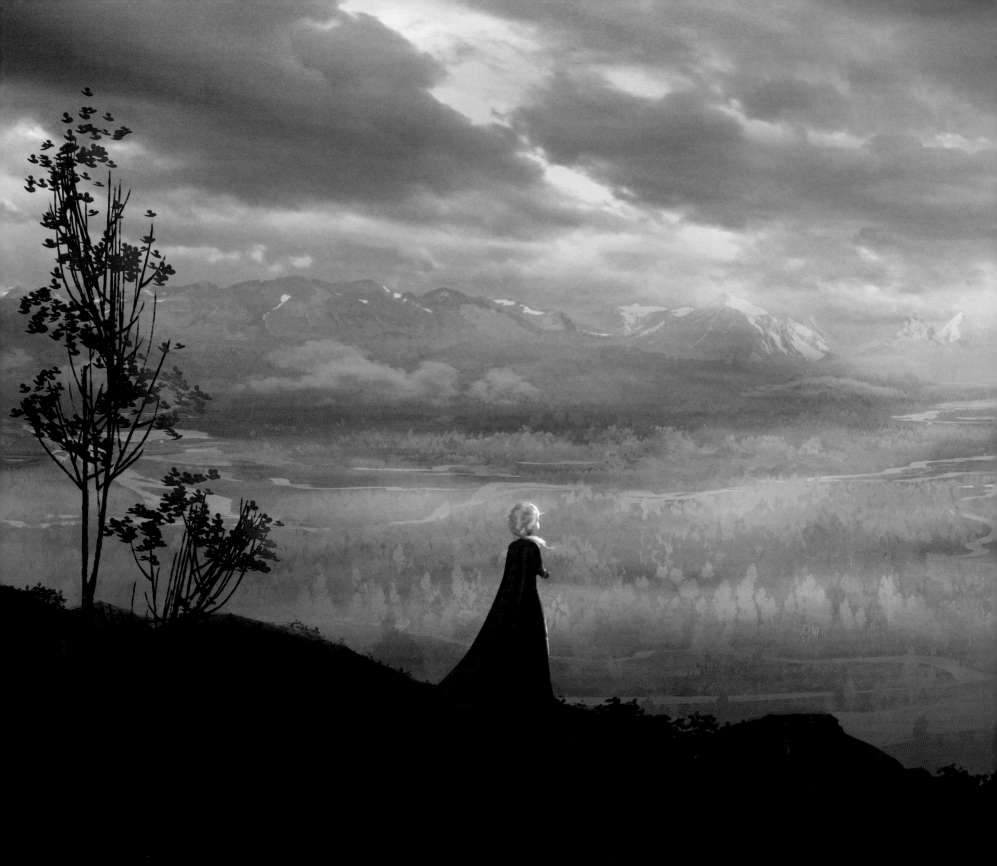

~ PART TWO ~
공기

바람의 정령, 물의 정령, 불의 정령 그리고 바위 거인들과 같은 자연의 캐릭터들에게는 애매한 부분이 있었습니다. 바로 이 정령들이 캐릭터인가, 아니면 배경의 일부인가 하는 것이었죠. 각각의 자연 요소, 즉 공기, 물, 불, 흙으로 만들어졌음을 표현하기 위해 각 요소에서 영감을 끌어내는 동시에, 감정적인 연기가 가능한 캐릭터들을 만들어내야 했어요. 애니메이션, 효과, 룩 개발, 디자인, 모형 제작, 장비 등 모든 부서가 이 캐릭터들을 위해 매우 긴밀하게 작업했습니다.

– 숀 젱킨스, 배경 부서장

리사 킨 디지털

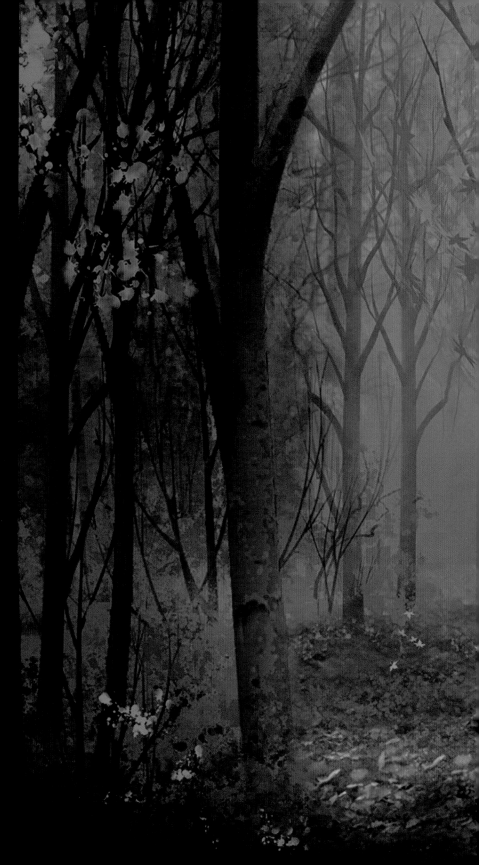

마법의 숲

마법의 숲은 캐릭터들이 각자의 여정을 따라 이동하면서 나타나는
여러 장소마다 다르게 보입니다. 정서적 맥락을 가지고 있어야 했고,
장소 자체를 거의 캐릭터처럼 만들어야 했죠.
— 데이비드 워머슬리, 배경 예술 감독

리사 킨 디지털

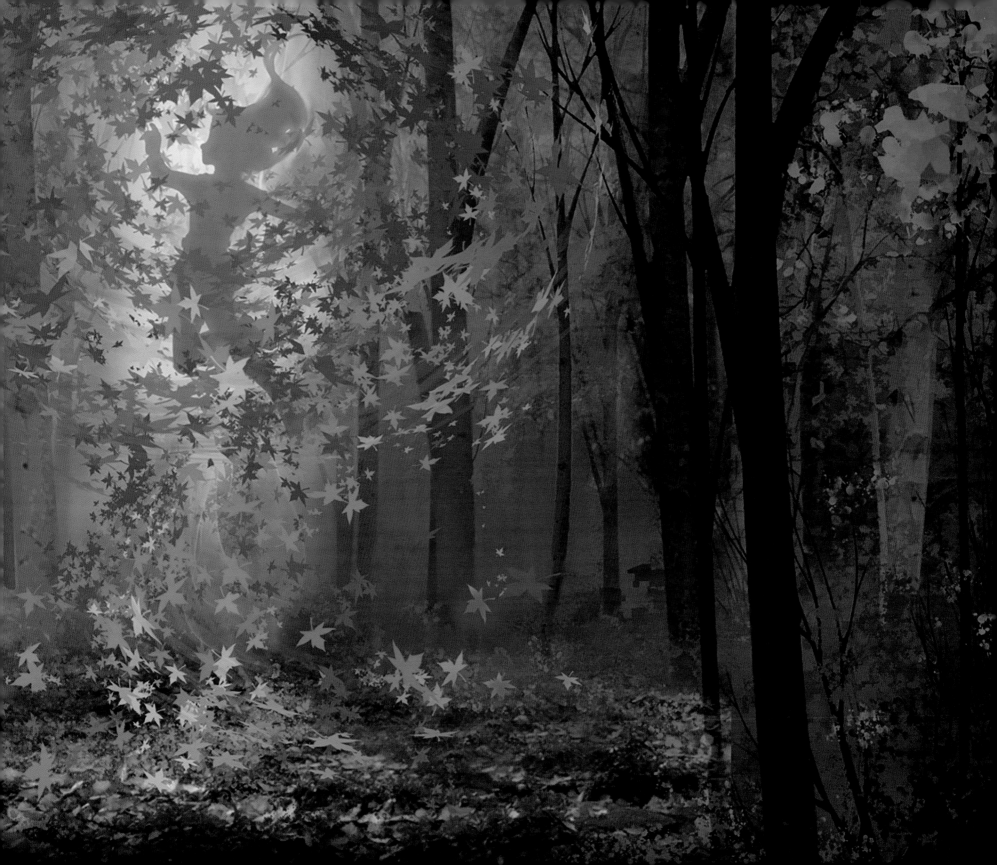

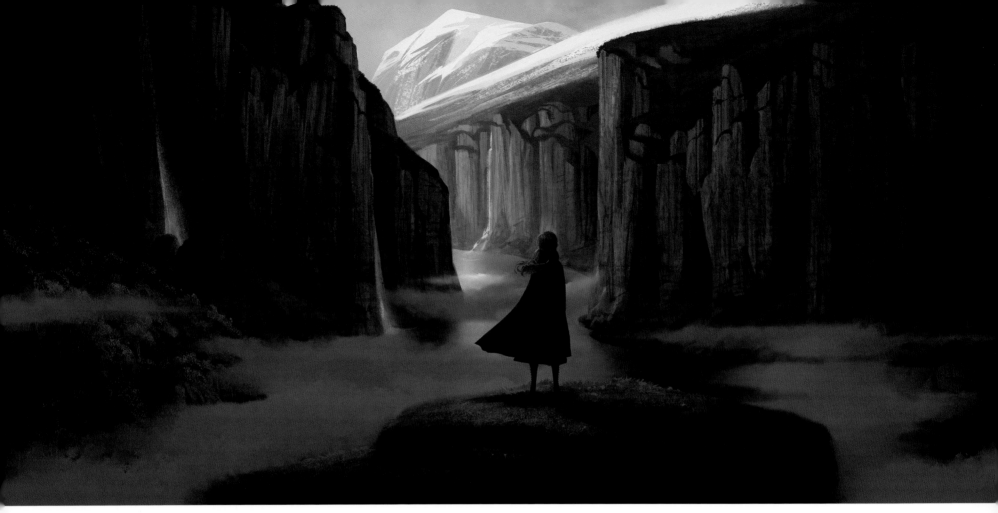

제임스 핀치 디지털

CG를 사용하여 자연스러운 배경을 매력적으로 보이게 만드는 것은 어려운 일입니다. 숲은 마치 좋은 재료들이 아무런 디자인적 구조 없이 담겨 있는 샐러드 그릇처럼 보일 수 있죠. 평면적으로 나무를 디자인할 때는 보이는 면이 아름답게 보이도록 디자인할 수 있지만, 3차원의 입체 구조인 나무 주변을 카메라가 돌아가며 찍을 때는 어떻게 그 형태 언어를 유지할까요? 우리는 각각의 나무 위에 가지와 잎을 조심스럽게 배치하여 지붕처럼 우거지게 만든 후 부분적으로 묶어서 자연스러운 숲의 리듬과 구조를 잡아 단순해 보이지 않게 만들었습니다. 건축적이지는 않지만 구조가 있는, 관객들이 그 디자인을 알아차리지는 않아도 느낄 수 있는 수준으로 만들었죠.
— 마이클 지아이모, 제작 디자이너

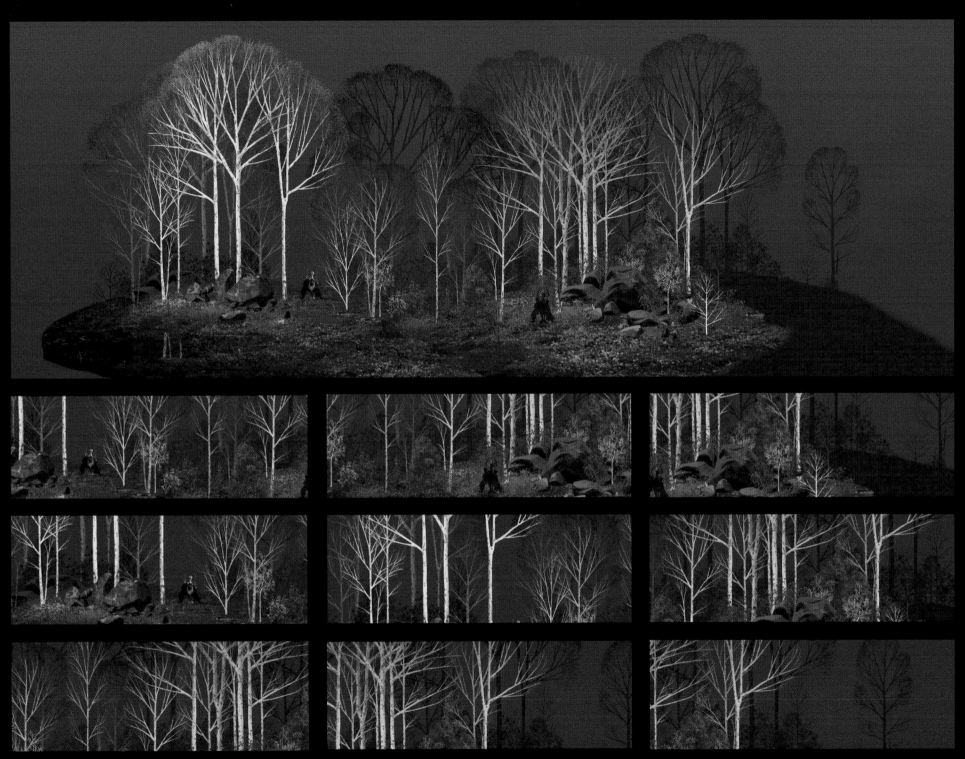

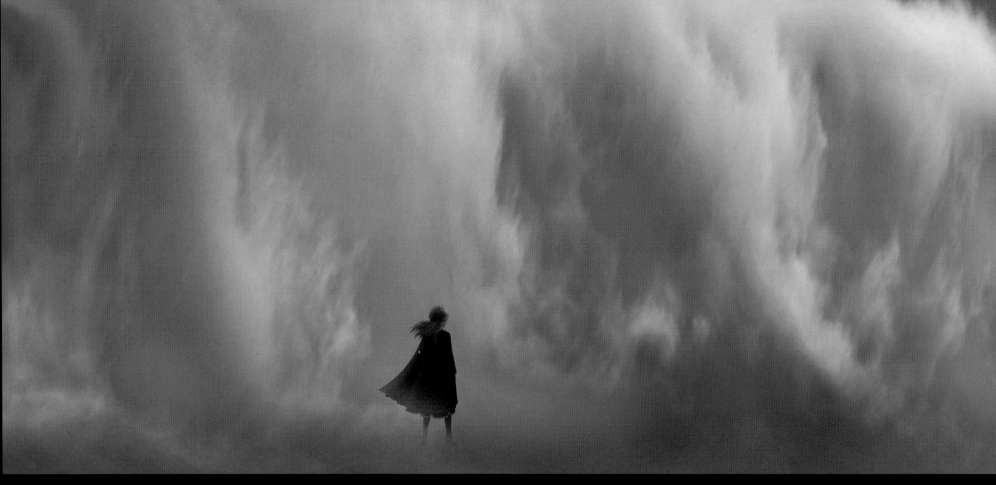

리사 킨과 저스틴 크램 디지털

마법의 숲은 희뿌연 안개로 덮여 있습니다. 등장인물들이 숲으로
들어가기 위해 반드시 거쳐야 하는 마법과도 같은 관문이죠. 안개를
통과할 때, 마치 정전기와도 같이 반짝거리는 효과가 나타납니다.
수분 입자로 된 실제 안개이지만 미세한 색감이 있는데, 보라색에서
청록색까지, 각각의 요소들이 가진 고유한 색조를 반영하고 있습니다.
— 리사 킨, 공동 제작 디자이너

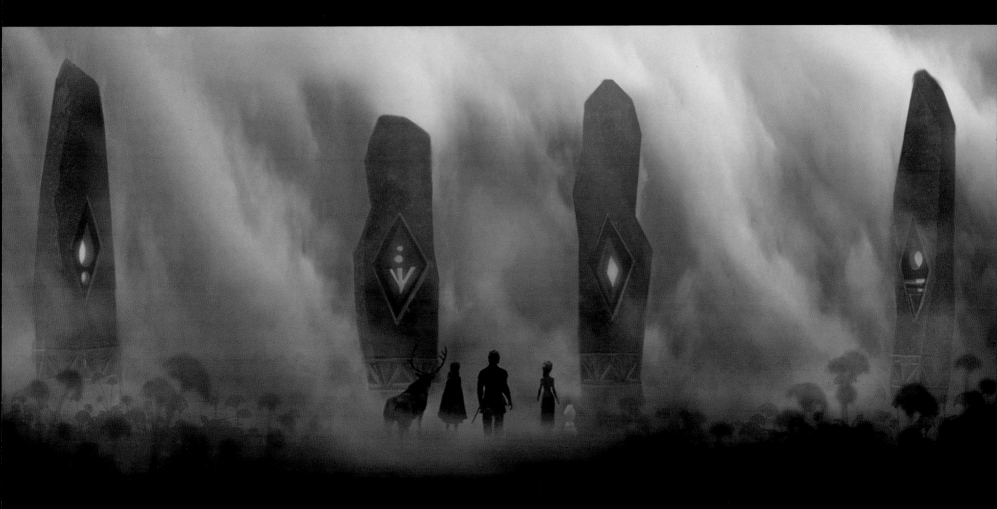

안개를 신비하면서도 견고하게 만드는 일은 쉽지 않았습니다. 자연스러워 보이지만, 평범한 안개도 일반적인
수증기도 아님을 관객들이 알아차리도록 어딘가 부자연스럽게 움직이게 만들어야 했죠. 아래로 흐르는
안개가 아니라 위로 천천히 이동하고, 주변 배경에서부터 뿜어져 나오며, 대부분 이야기가 전개되는 곳을
거대하고 두꺼운 돔 형태로 덮고 있습니다. 또 다른 어려움은 안개 속의 서늘한 디테일, 단단한 물체에 닿았을
때 마치 액체가 이동하는 것 같은 섬세한 가장자리를 표현하는 일이었습니다. 왜냐하면 연무 속으로 소멸되는
평범한 안개가 아니라 관통할 수 없는 장막이라는 명확한 정의를 가진 안개이기 때문입니다.
—제시 에릭슨, 효과 애니메이션 리드

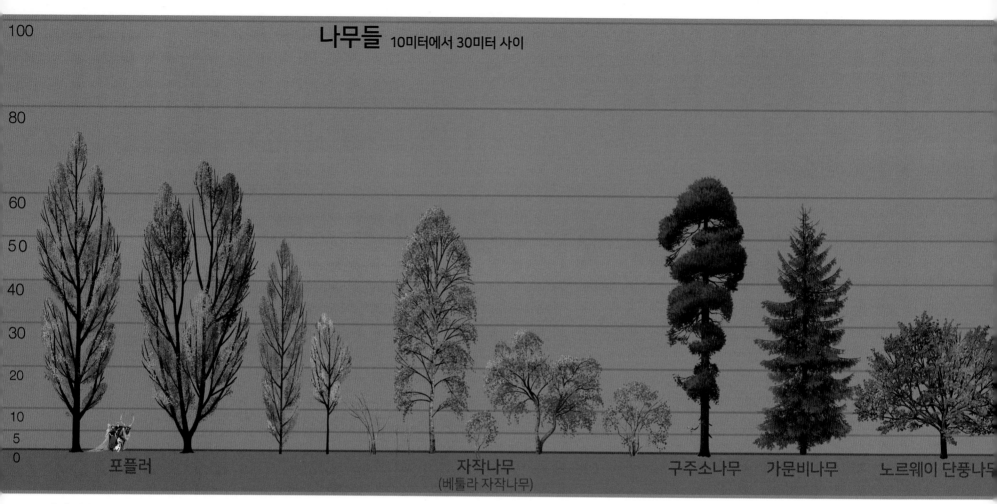

나무들 10미터에서 30미터 사이

포플러

자작나무
(베툴라 자작나무)

구주소나무

가문비나무

노르웨이 단풍나무

짐 핀 디지털

제작 디자인팀은 이 지역에서 자랄 법한 나무들을 참고한 후, 실루엣들이
서로 교차하는 아이빈드 얼의 작품과 같은 형태로 새롭게 만들었습니다.
하나로 통합해놓으니 나무들이 훨씬 더 차분한 숲의 모습으로
만들어졌죠. 겹겹이 놓인 나무들이 독특한 형태로 자리를 잡아서,
자연에서 영감을 받아 제작했음에도 매우 양식화된 숲이 완성되었습니다.
ㅡ숀 젱킨스, 배경 부서장

백자작나무　　　　　　사시나무　　　　　마가목　　　　　　오리나무　　　　　향나무

어느 지역에 어떤 종이 자라는지에 대해 노르웨이의 식물학자와
상의하여 우리가 표현할 나무와 식물의 종류를 정했습니다. 퍼즐
조각들을 맞추는 것 같은 작업이었죠. 선별된 종들을 작은 삽화로 만든
후 한쪽에 모아두고, 매력적이면서도 여러 각도에서 아름답게 보이는
종들끼리 묶어 나무의 섬을 만들었습니다. 그러고는 이 나무의 섬들을
서로 다르게 보이도록 묶고 회전시키기도 하고, 거대한 숲을 만들어내기
위해 여러 겹으로 합치기도 했습니다.
— 리사 킨, 공동 제작 디자이너

숲에는 나무만 있는 것이 아닙니다. 특히 가을에는 흙, 뿌리, 바위와 자갈, 떨어진 낙엽과 다양한 종류의 식물까지, 매우 다양한 것이 땅 위에 존재하지요. 우리는 어떤 것들을 화면에 포함할 것인지 정한 후, 그것들을 그럴듯하고 자연스럽게 정리해야 했습니다. 우리는 답사 여행, 특히 핀란드와 노르웨이에서 하이킹하며 봤던 모습에서 영감을 얻었습니다. 땅을 덮고 있던 식물들을 관찰한 후 시로미, 월귤나무, 진들딸기, 분홍바늘꽃 등 특정 장소에서만 볼 수 있는 식물들을 재현해냈지요.

—마이클 지아이모, 제작 디자이너

마크 스미스와 제니퍼 리 〈겨울왕국 2〉의 사전 답사 사진

위와 오른쪽 **맥 조지** 디지털

MONKSHOOD

68

매티어스

매티어스는 온화하고 영웅적인 캐릭터입니다. 매우 실용적이면서도 낙천적인
사람이라서, 안나와 매우 빠르게 친해지죠. 어려움 앞에서 벌떡 일어서서 옳은 일을
해야 한다고 안나에게 말해주는 사람도 바로 매티어스예요. 그의 지혜로운 말들이
가장 어려운 시기를 겪는 안나에게 힘이 되어줍니다.
— 피터 델 베쵸, 제작자

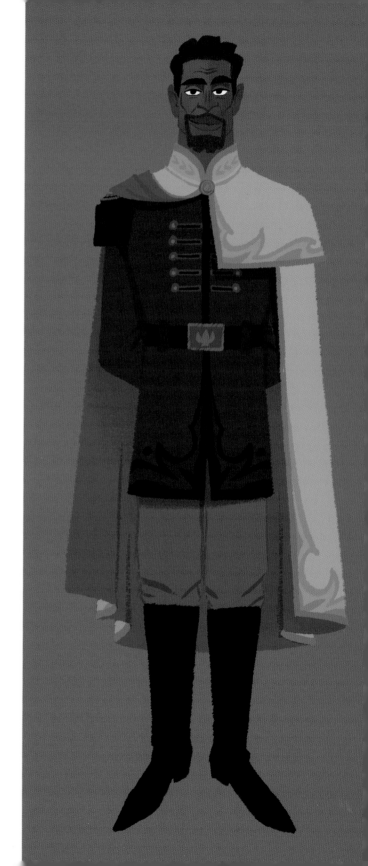

위 **빌 슈와브** 디지털 | 오른쪽 **그리셀다 사스트라위나타-르메이** 디지털

70

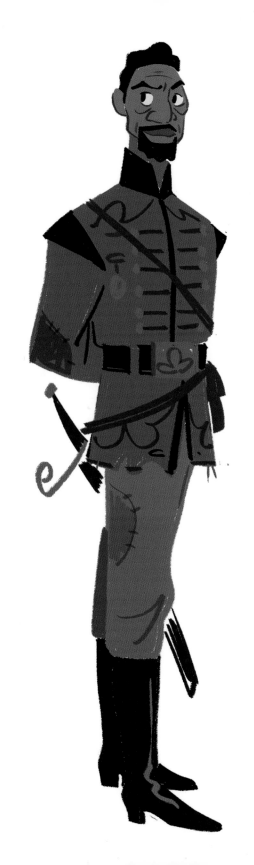
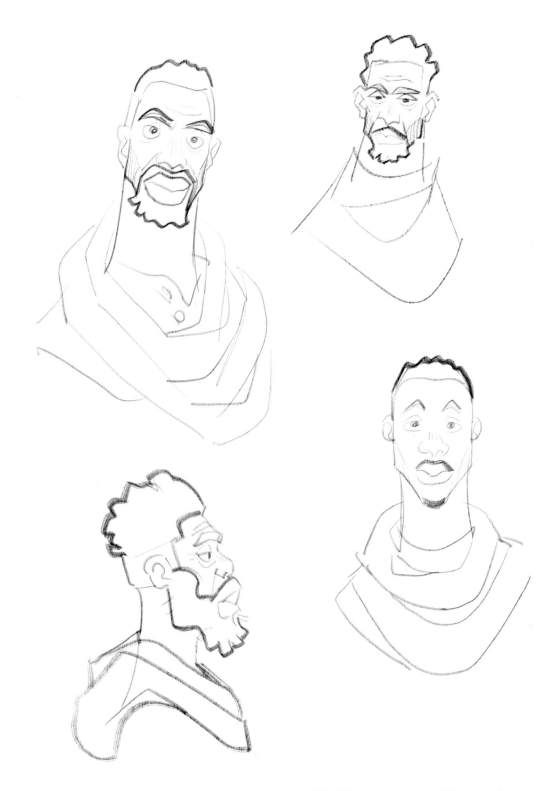

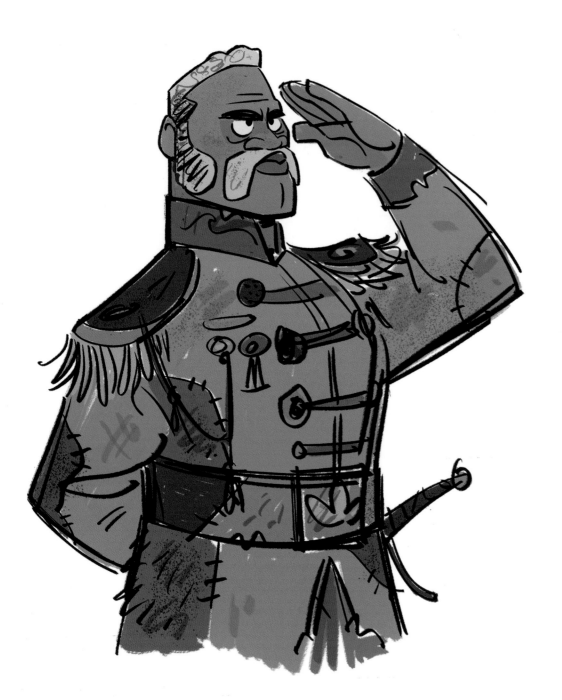

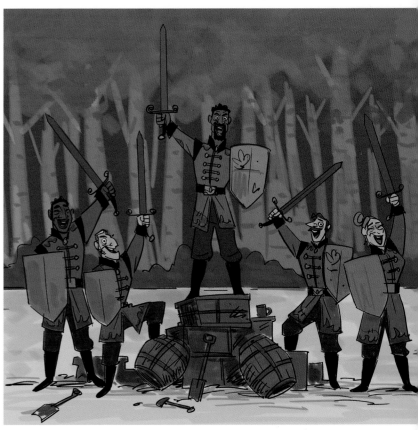

매티어스는 아렌델 병사들의 의상을 기본으로 한 제복을 입고
있습니다. 색상, 재질, 패턴 디자인으로 매티어스는 아렌델에
연결되어 있지만, 그의 중요성을 강조하고 두드러지게 보이게 하기
위해, 재킷의 길이를 줄이고 견장과 망토를 입혔죠. 매티어스는
오랫동안 마법의 숲에 있었지만 자신이 맡은 지도자의 책임을
진지하게 수행하며 자신의 제복을 세심하게 관리합니다.
— 그리셀다 사스트라위나타-르메이, 시각 개발 아티스트

72~73쪽 **빌 슈와브** 디지털

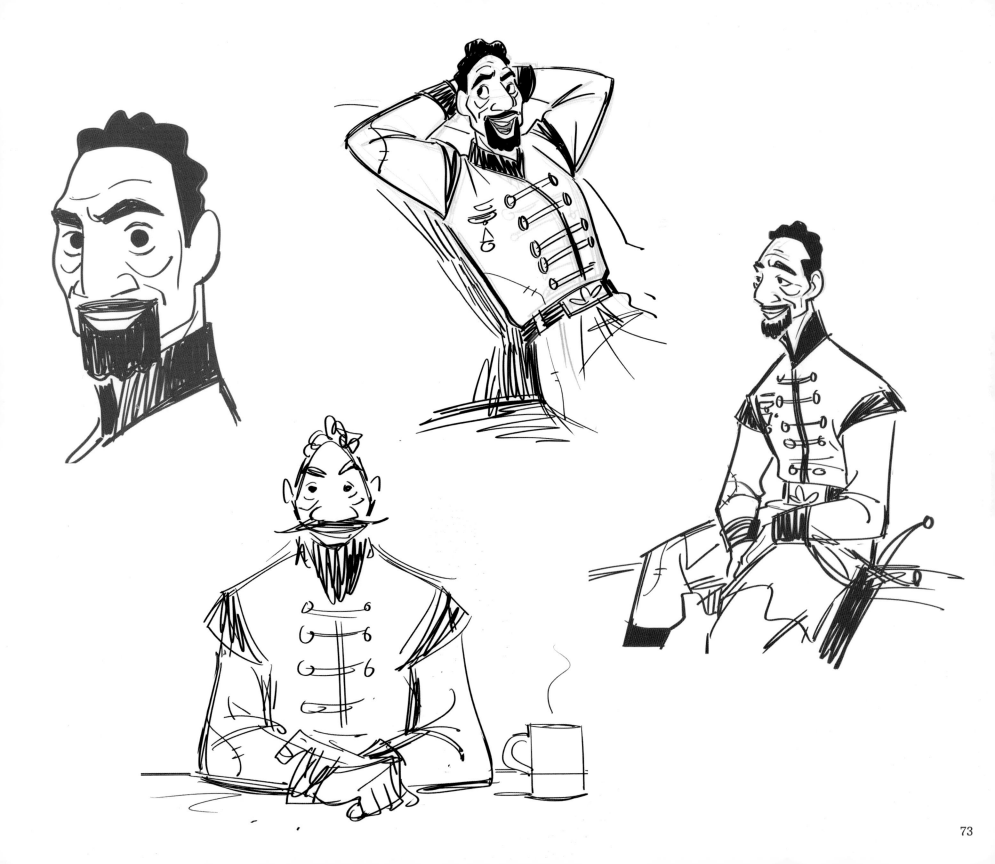

난파선

〈겨울왕국〉에서 안나와 엘사의 부모님이 탄 배가 남해에 가라앉았을
것으로 암시했기 때문에, 안나와 엘사가 마법의 숲에서 그 배를 발견한 것은
충격적인 일이었습니다. 그 배는 1830년대와 1840년대의 선박을 기본으로
만든 왕족의 배인데, 〈겨울왕국〉에서는 몇 장면에만 등장했을 뿐이었죠.
이번 영화에서는 배의 내부도 등장하기 때문에, 우리는 갑판과 실내도
세밀하게 디자인했습니다. 스테인드글라스로 된 창문을 통해 들어오는 빛은
매우 극적인 분위기를 만들어주는데, 이후에 배 주변의 나무들에 의해 더욱
암울하고, 뒤틀리고 황량한 분위기를 만들어내기도 합니다.
—데이비드 워머슬리, 배경 예술 감독

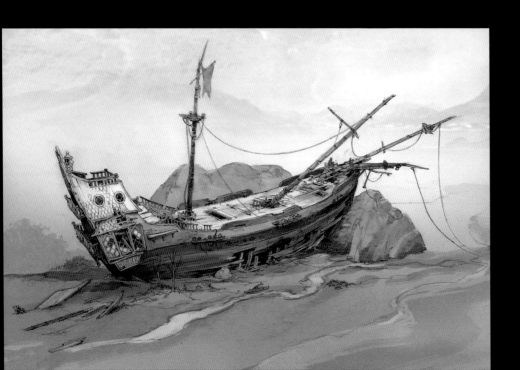

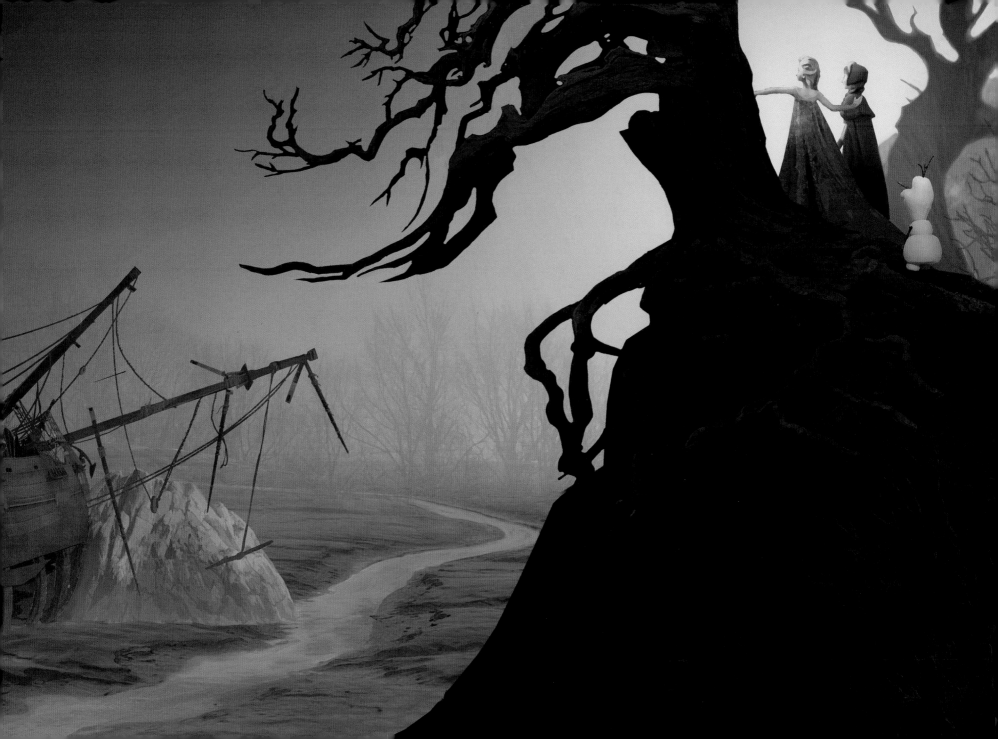

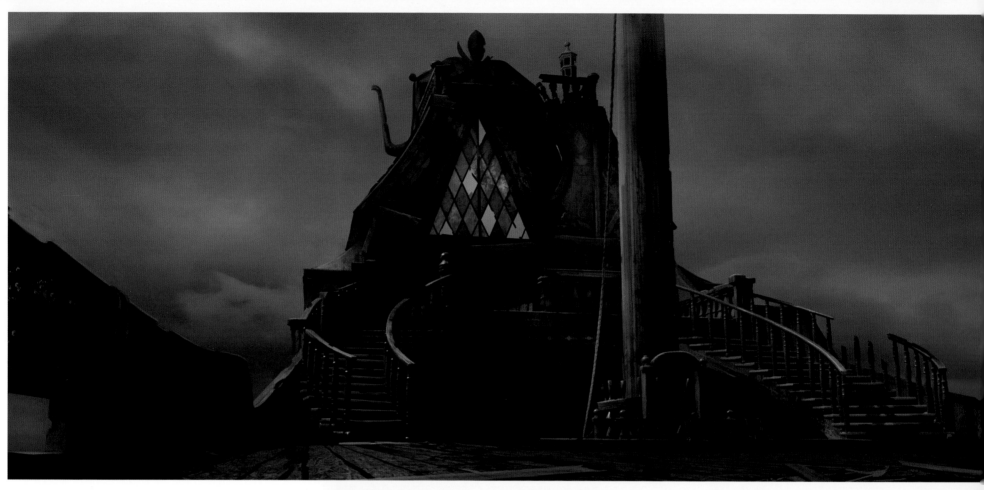

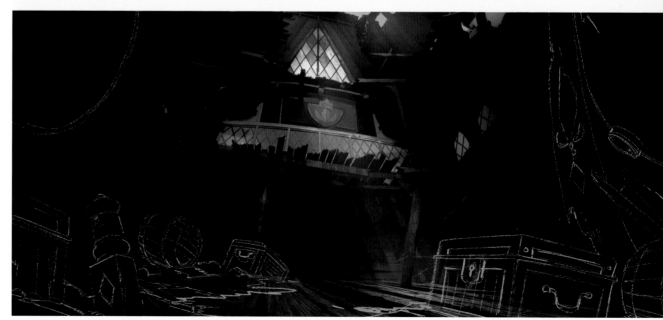

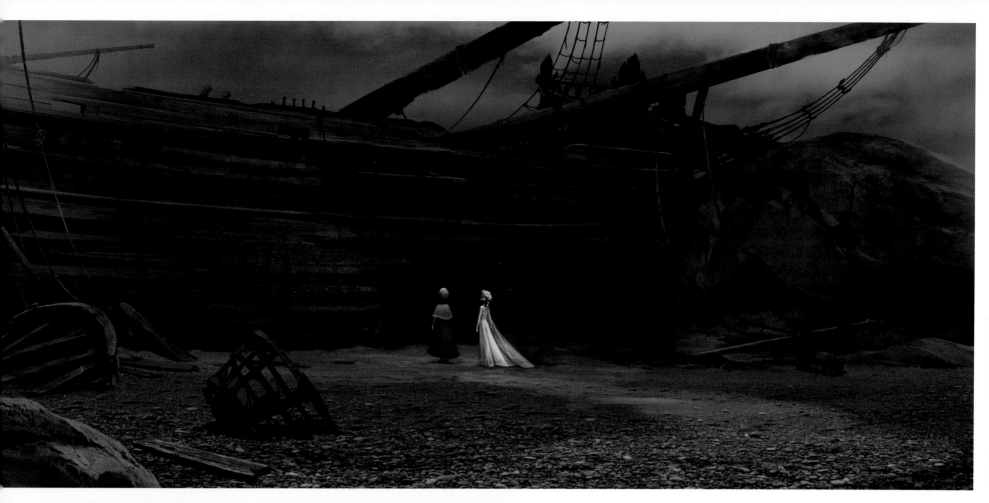

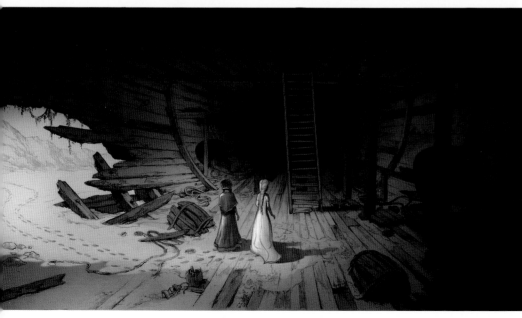

76~77쪽 **짐 마틴** 디지털

아그나르와 이두나

이두나 왕비는 안나와 엘사의 어머니입니다. 아그나르 왕은 아버지이고, 루나드는 친할아버지이지요.
우리는 안나의 주근깨와 적갈색 머리, 엘사의 눈동자 색과 골격 등 그들이 모두 한 가족임을
보여주는 신체적 특징들을 찾아내기 위해 고심했습니다.
— 빌 슈와브, 캐릭터 예술 감독

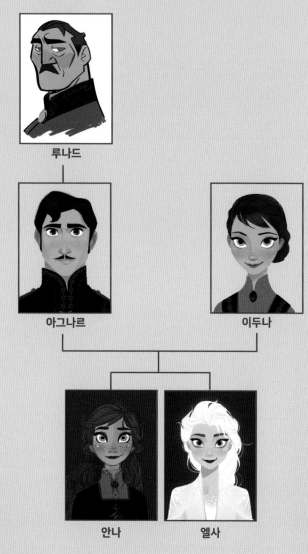

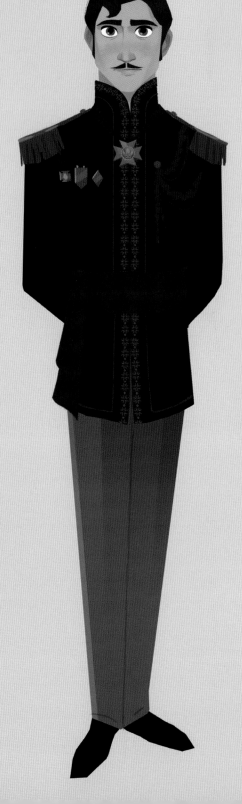

위 **빌 슈와브** 디지털
중간과 아래 **브리트니 리** 디지털

브리트니 리 디지털

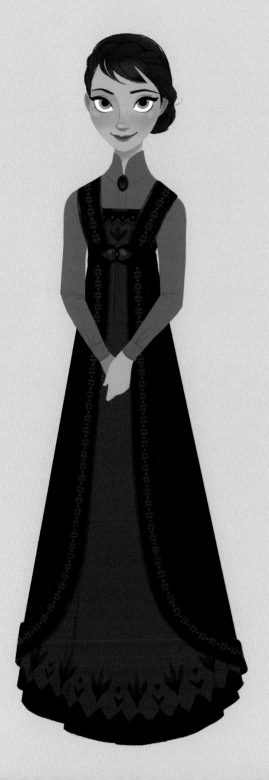

안나와 엘사의 어머니인 이두나 왕비는 수많은 마음의 상처를 견뎌야 했지만, 가족을 우선으로 여기는 사랑 많은 어머니입니다. 〈겨울왕국〉에서는 많은 말을 하지 않았지만, 늘 딸들뿐만 아니라 본국의 사람들을 도울 방법과 망해가는 본국을 일으킬 방법을 찾았죠. 어머니의 이런 노력이 없었다면 안나와 엘사는 아마도 이 여정에 성공할 수 없었을 것입니다.
—제니퍼 리, 감독 겸 시나리오작가

이두나의 숄 디자인

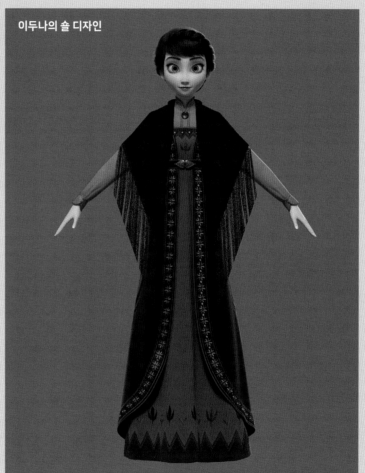

브리트니 리 디지털

이두나의 숄은 자신의 과거와 함께 안나와 엘사의 미래에 대한 시각적 단서들을 제공합니다. 이 의상은 가문의 의상으로 전해 내려온 노덜드라의 의상입니다. 옷감에 표현된 네 가지 요소들의 상징은 결국 엘사로 하여금 자신의 운명을 개척하도록 이끕니다.
—마이클 지아이모, 제작 디자이너

아그나르의 코는 매우 돌출되어 있는데, 얼굴의 비율로 보면
크기보다는 길쭉합니다. 〈겨울왕국〉에 비해 아그나르는 어리고,
긴 헤어스타일을 가지고 있습니다.
—빌 슈와브, 캐릭터 예술 감독

open vest

shirt
sleeves rolled
back?

like gaiters

over-leggings
(protect pants)

fur hat?

leather cap?

08.25.17

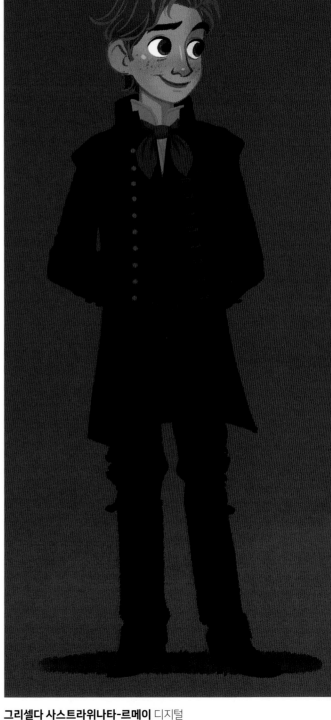

위 왼쪽과 아래 **진 길모어** 연필 | 위 오른쪽 **빌 슈와브** 연필

그리셀다 사스트라위나타-르메이 디지털

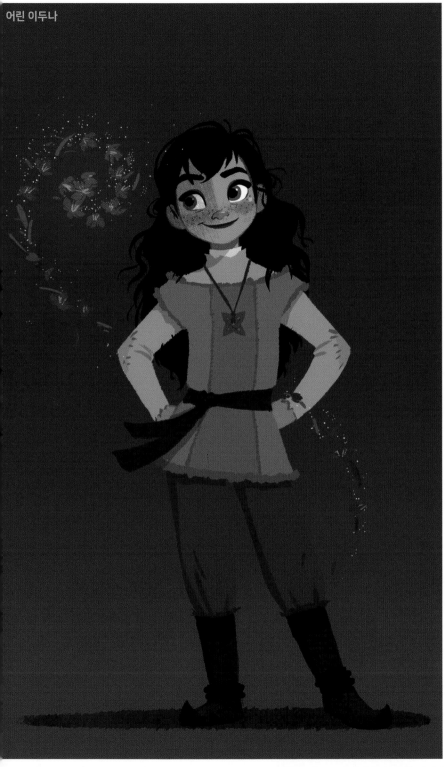

사람들은 제각각의 모습으로 나이를 먹지만, 몸통이 늘어나고, 자세가 변하며, 코와 귀가 커지는 등 일생 동안 모두에게 공통적으로 나타나는 모습들이 있습니다. 하지만 캐릭터의 기본은 그대로이며, 눈의 형태나 골격이 확실히 뒷받침해주더라도 한 가지로 특정 지을 수 없습니다. 우리는 〈겨울왕국〉에서 표현된 이두나 왕비와 아그나르 왕의 디자인을 살펴본 후, 이 영화에서 25년 전의 어린 모습을 표현할 때 어떤 부분을 그대로 두어야 할 것인지에 대해 논의했습니다.
—빌 슈와브, 캐릭터 예술 감독

진 길모어 디지털

이현민 디지털

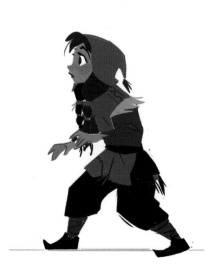

그리셀다 사스트라위나타-르메이 디지털

빌 슈와브 디지털

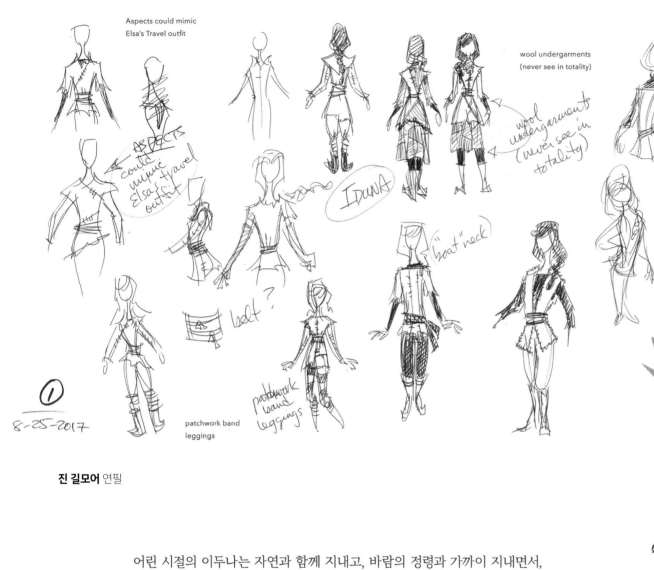

Aspects could mimic
Elsa's Travel outfit

wool undergarments
(never see in totality)

ASPECTS could mimic Elsa's travel outfit

IDUNA

wool undergarments (never see in totality)

"boat"neck

belt?

patchwork band leggings

patchwork band leggings

① 8-25-2017

진 길모어 연필

어린 시절의 이두나는 자연과 함께 지내고, 바람의 정령과 가까이 지내면서, 행복하며 자유로웠습니다. 안나처럼 놀기를 좋아하고 사교적이며, 엘사처럼 세상의 마법을 좋아하고, 안나와 엘사가 모두 가진 사려 깊음 역시 가지고 있었죠. 안나와 엘사가 함께 놀며 자랐더라면 아마도 어린 시절의 이두나와 같은 모습이었을 겁니다. 그것이 이두나의 모든 체면을 걷어낸, 순수한 본연의 모습이죠.
— 이현민, 시각 개발 아티스트

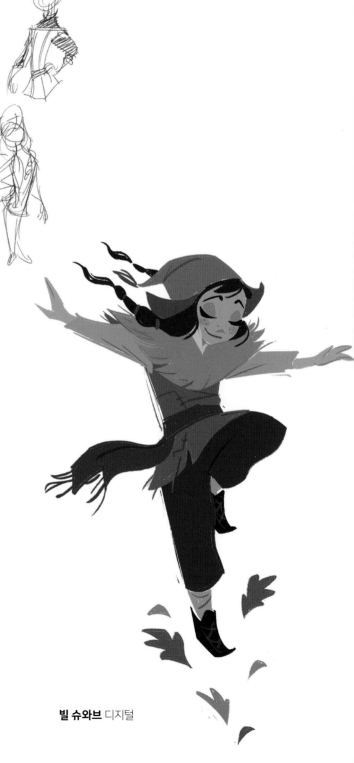

빌 슈와브 디지털

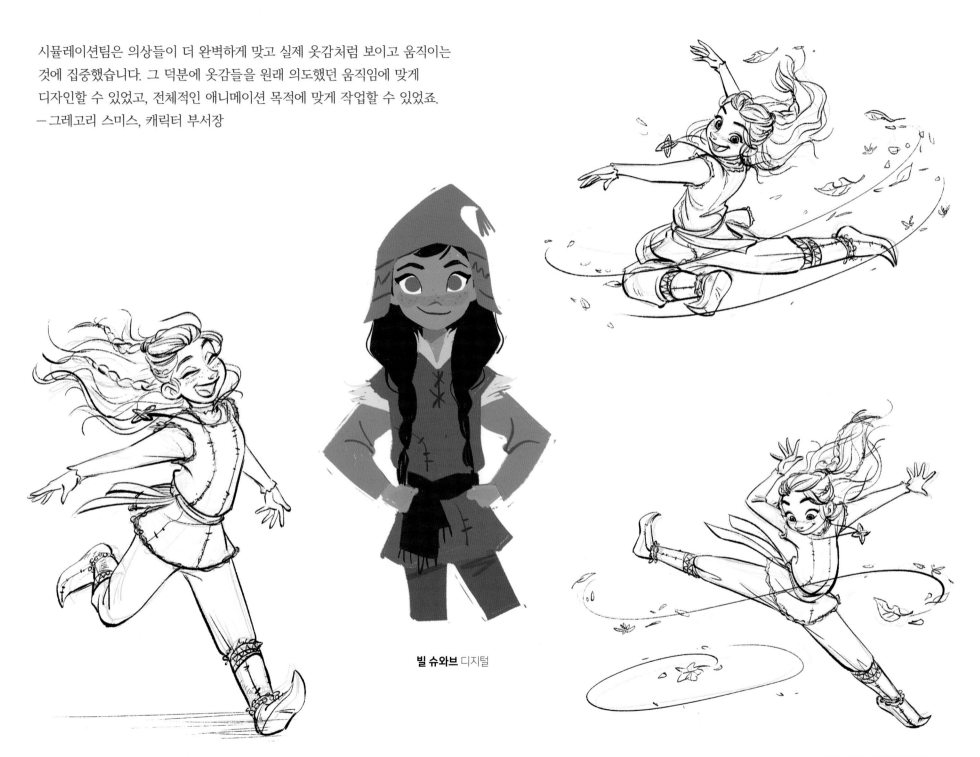

시뮬레이션팀은 의상들이 더 완벽하게 맞고 실제 옷감처럼 보이고 움직이는 것에 집중했습니다. 그 덕분에 옷감들을 원래 의도했던 움직임에 맞게 디자인할 수 있었고, 전체적인 애니메이션 목적에 맞게 작업할 수 있었죠.
─그레고리 스미스, 캐릭터 부서장

빌 슈와브 디지털

흑백 그림 **이현민** 디지털

바람의 정령

바람의 정령을 디자인하기 시작했을 때. 가끔씩 얼굴이
드러나는 형태를 생각했었다가 결국은 취소했습니다.
바람의 정령은 의인화되지 않은 자연이고. 바람이에요.
오직 머리칼이나 옷감이 흔들리거나 숲속의 사물들 주변에
부는 등 다른 사물들을 움직이게 하는 것으로만 '볼' 수
있는 존재입니다.
— 마이클 지아이모. 제작 디자이너

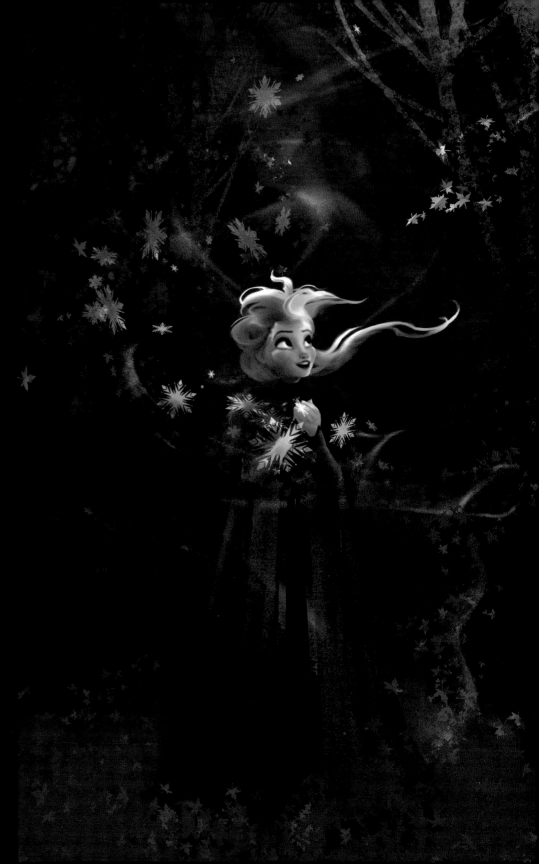

리사 킨 디지털

바람의 정령을 만드는 것은 저의 경력 중 아주 특별한 도전으로 남았습니다. 제작진이
의인화되지 않고 조금 더 자연스럽게 표현되기를 원했기 때문에, 얼굴을 갖출 수는
없으면서도 감정을 교류할 수는 있어야 했죠. 바람 자체가 눈에 보이지 않지만 주변의
사물들과 환경에 미치는 효과는 눈으로 확인이 가능합니다. 그 점에 유념하면서
나뭇잎들과 가지들 그리고 다른 사물들을 사용하여 바람의 감정을 표현하는 형태와
움직임을 여러 차례 실험했습니다. 바람의 정령은 올라프와 스벤과는 재미난 순간들을
만들었고, 엘사와 있을 때는 조금 더 고요하게 그녀의 주변에서 불면서 엘사의 머리와
옷을 휘날리며 교감을 나누었습니다.
—마크 헨, 애니메이터

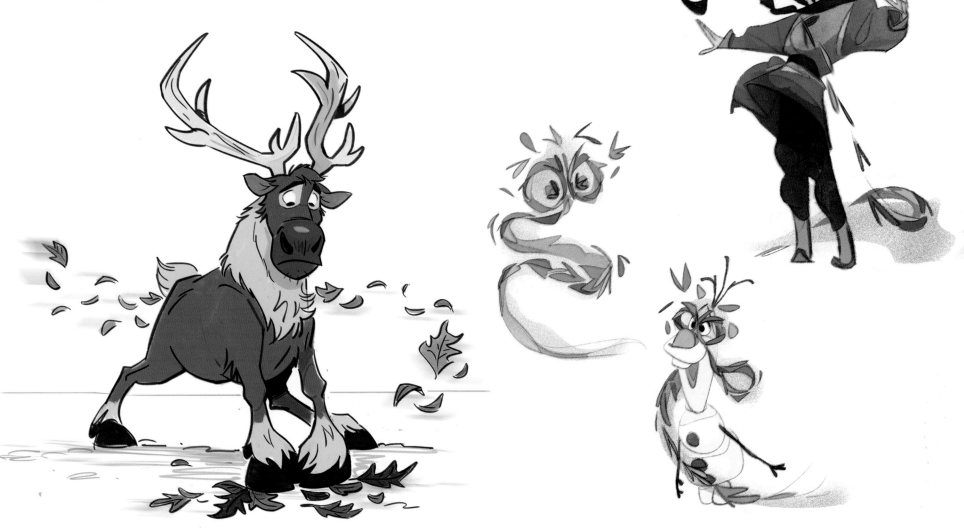

빌 슈와브 디지털 위와 아래 **제임스 우즈** 디지털

86

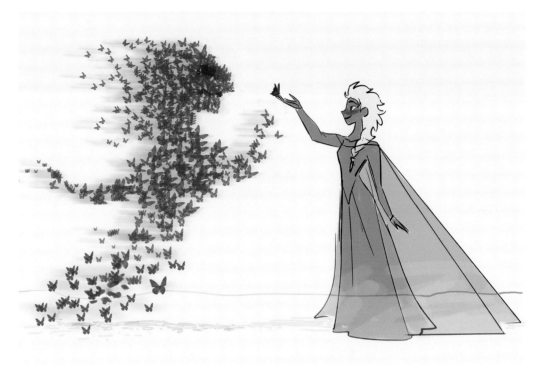

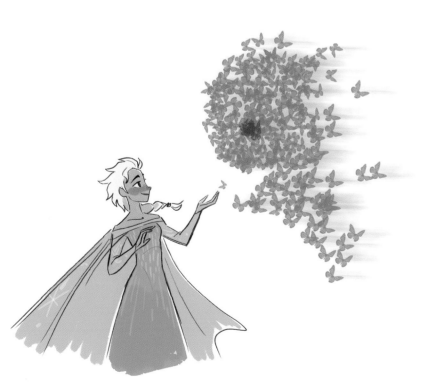

CG로 만들어낸 바람을 실감하기 위해 우리는 모래바람에서 영감을 얻었는데, 만들어졌다가 사라지고는 또 다른 곳에서 다시 나타나기 때문에 아주 매력적이었습니다. 처음에는 꽤 육중하게 만들었다가, 여러 가지 아이디어들을 거치면서 작을수록 좋다는 것을 알게 되었죠. 나뭇잎이나 분홍바늘꽃의 솜털, 혹은 꽃가루 등 얼마나 작은 입자까지 공기 중에서 눈에 보이고 또 바람에 날리는지를 실험했습니다. 제작 준비 테스트를 통해 우리가 예측할 수 없던 모든 사항을 확인하면서, 영화의 장면을 만들기 전에 아주 많은 것을 알게 되었습니다.
—스티브 골드버그, 시각 효과 관리자

전체 **빌 슈와브** 디지털

빌 슈와브 디지털

바람의 정령은 눈으로 볼 수 없는 캐릭터이기 때문에, 주변 환경과의
상호작용으로 모든 감정 표현과 의사소통이 이루어져야 했습니다.
잔가지, 나뭇잎, 베리, 씨 꼬투리 등이 우리가 사용한 재료들입니다.
처음에는 민들레를 사용했는데, 스칸디나비아 지방에서는 민들레가
자라지 않는다는 것을 알게 된 후 컬러 팔레트가 아주 좋고, 바람에
잘 날리는 솜털이 끝에 달린 분홍바늘꽃을 사용하게 되었죠.
ー숀 젱킨스, 배경 부서장

대부분의 영화에서 애니메이션과 기술 애니메이션 사이의 작업 과정은 대체로 이렇게 진행됩니다. 예를 들어 애니메이터가 망토를 벗어 던지는 캐릭터를 애니메이션으로 그려내면, 애니메이션 부서장들이 우리가 원하는 실제 모습을 만들어내기 위해 거치는 수정 작업들을 그림으로 그려서 기술 애니메이션팀에게 넘긴 후, 두 부서가 함께 조금씩 주고받으며 작업합니다. 하지만 바람의 정령의 경우 눈에 보이지 않는 캐릭터이기 때문에, 기술 애니메이션팀이 먼저 어느 배경에서 바람이 불어오는지 보여주면 우리가 다른 캐릭터들 위에 바람의 효과를 그려넣을 수 있었죠. 잘 어울리고 완벽하게 타이밍을 맞추기 위해 두 팀이 서로 도와야 했습니다. 아주 특별한 노력으로 만들어낸 협업이었어요.

―토니 스미드, 애니메이션 부서장

~ PART THREE ~

흙

자연 요소들은 살아 있는 생명체인 동시에 배경이라서, 디자인과 움직임을 만들어내기 위해 여러 분야가 동원되었습니다. 각 팀이 함께 모여 도미노 효과와 같은 아이디어들이 만들어졌죠. 하나의 아이디어가 떠오르면 모든 사람의 상상력이 동원되어 어떤 방법으로도 만들어질 수 없는 기상천외한 아이디어들이 덧붙여졌습니다. 자연 요소 캐릭터는 조금씩 만들어졌지만, 몇 개월의 과정을 빠른 속도로 돌려보면 모든 캐릭터가 추상적인 아이디어에서 독창적이고 정교하게 완성되었음을 알 수 있습니다.

— 베키 브리시, 애니메이션 부서장

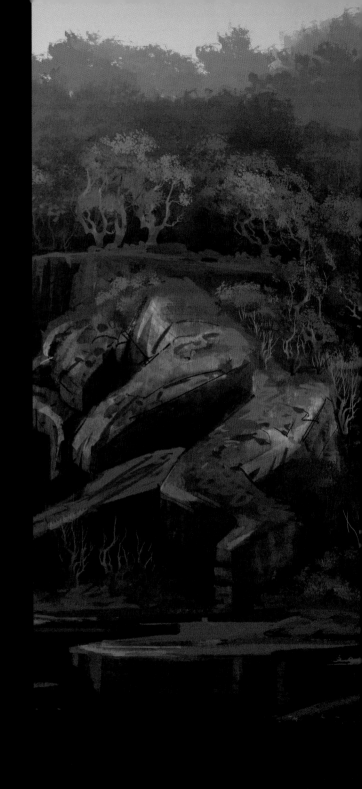

제임스 핀치 디지털

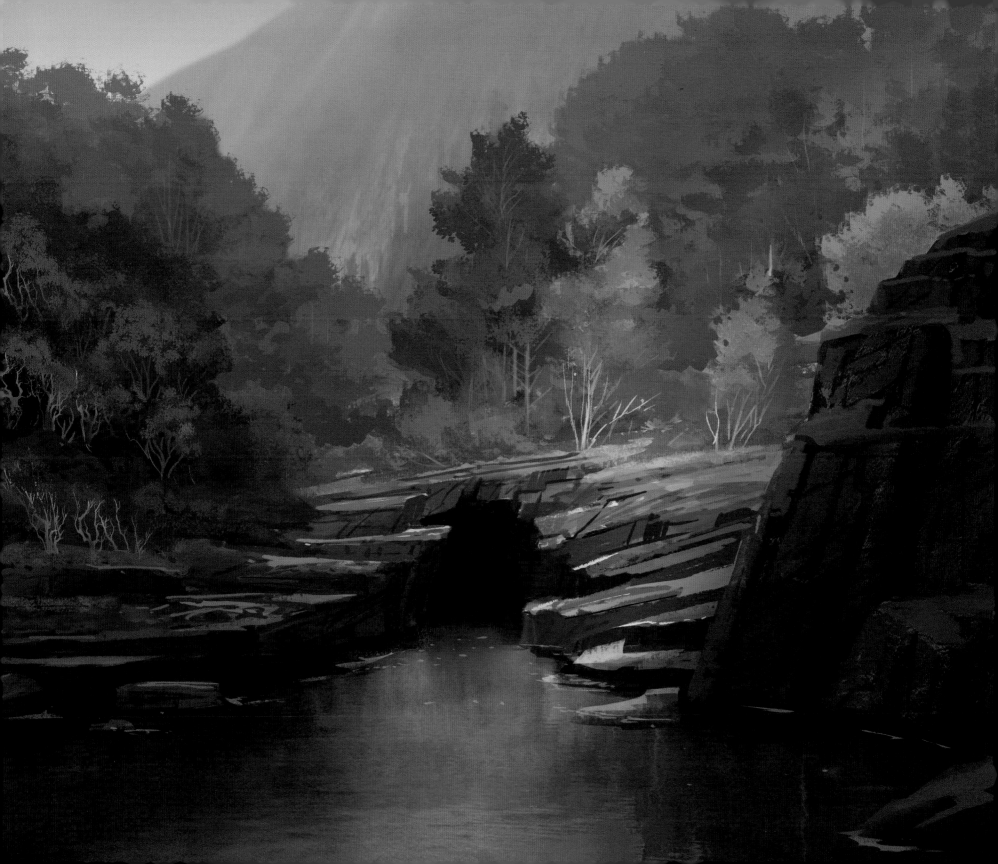

옐레나

노덜드라의 리더인 옐레나는 자신의 국민들에 대한 깊은
책임감을 느끼며 더 큰 목표 의식을 가지고 있는 인물입니다.
백발에 가까운 긴 머리는 옐레나를 시각적으로도 눈에 띄게
만듭니다. 왕관과도 같은 헤어스타일은 연장자로서의 지위를
인정하게 만드는 위풍당당함이 있습니다.

— 닉 오르시, 시각 개발 아티스트

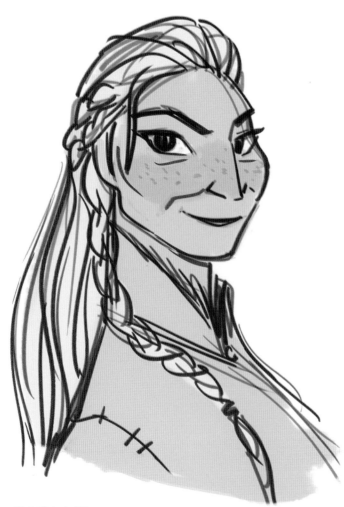

빌 슈와브 디지털

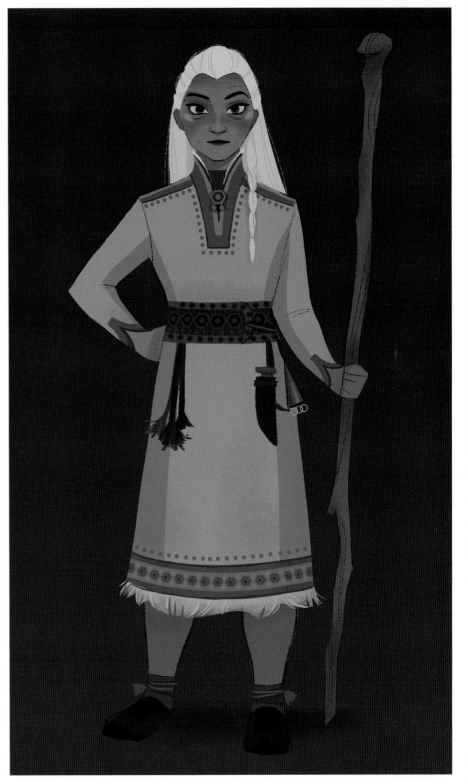

브리트니 리 디지털

옐레나와 허니마린의 의상 액세서리와 문양에는 육각형의 벌집 모양을 사용했습니다. 보온을 위해 모직으로
만든 바지와 셔츠를 의상 속에 입고 있죠. 바지를 부츠에 고정시키고 보온성을 더욱 높이기 위해 바지 아랫단도
모직으로 한 겹 더 감싸주었습니다. 겉옷은 코트와 모자 그리고 도구들과 연장들을 걸기 위한 쇠고리가 달린 벨트로
마무리했습니다.

—그리셀다 사스트라위나타-르메이, 시각 개발 아티스트

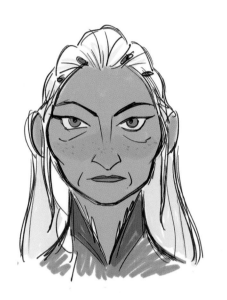

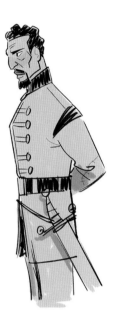
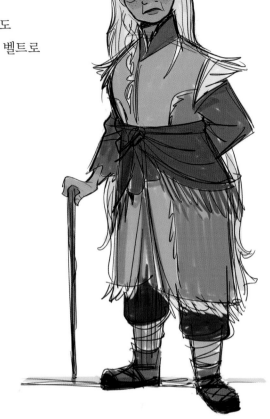

위 **빌 슈와브** 디지털 | 아래 **닉 오르시** 디지털

허니마린과 라이더

허니마린과 라이더는 남매이기 때문에 서로
닮은 듯하면서도 다르게 표현해야 했습니다.
라이더는 에너지 넘치고 장난기가 많으며, 미소
띤 얼굴에 잘 웃는 청년입니다. 크리스토프와
마찬가지로 순록과 매우 가까운 라이더는
크리스토프와 금세 친해지죠. 허니마린은 조금
더 극기심이 많고, 강한 리더입니다. 두 사람
모두 기력이 좋고 자신의 환경을 편안하게
여기고 있죠.
─빌 슈와브, 캐릭터 예술 감독

제작진의 답사 여행 중 들른 노르웨이와
핀란드에서 우리는 허니마린과 라이더 그리고
옐레나의 최종 의상들을 함께 디자인했던
사미 원주민들을 포함하여, 그 지역들의
멋진 사람들을 정말 많이 만나게 되었습니다.
그분들과 함께 작업할 수 있어서 감사할
따름이에요.
─피터 델 베쵸, 제작자

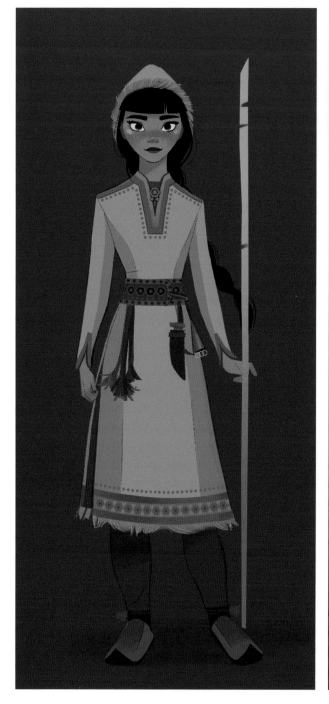
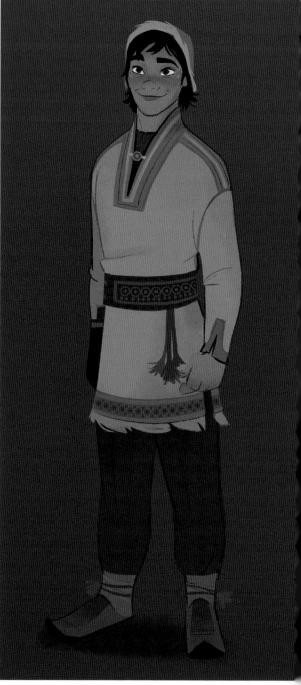

전체 **브리트니 리** 디지털

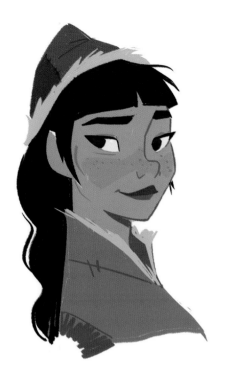

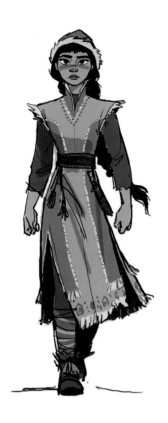

노덜드라는 자연과 매우 밀착되어 있습니다. 대부분의 시간을 야외에서 생활하고 일하며 모든 조건에서도 살아남을 수 있게 적응해온 사람들입니다. 우리는 이런 모습을 그들의 외모에 드러나도록 만들고 싶었어요.
—채드 스터블필드, 캐릭터 모델 관리자

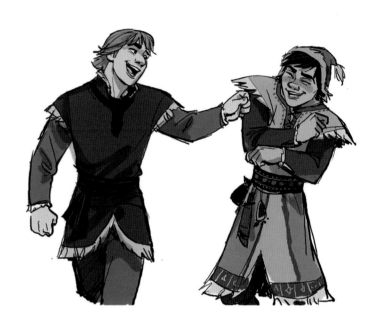

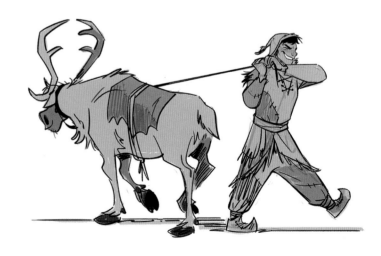

위와 아래 **빌 슈와브** 디지털

오른쪽 맨 아래 **빌 슈와브** 디지털
나머지 흑백 그림 **김상진** 디지털

노덜드라

9-18-2017

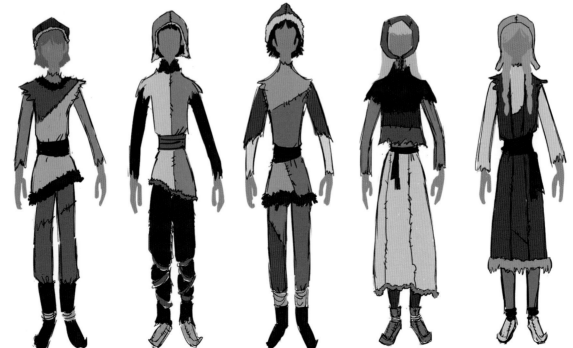

진 길모어 연필, 디지털 초기 의상 조사 - 노덜드라

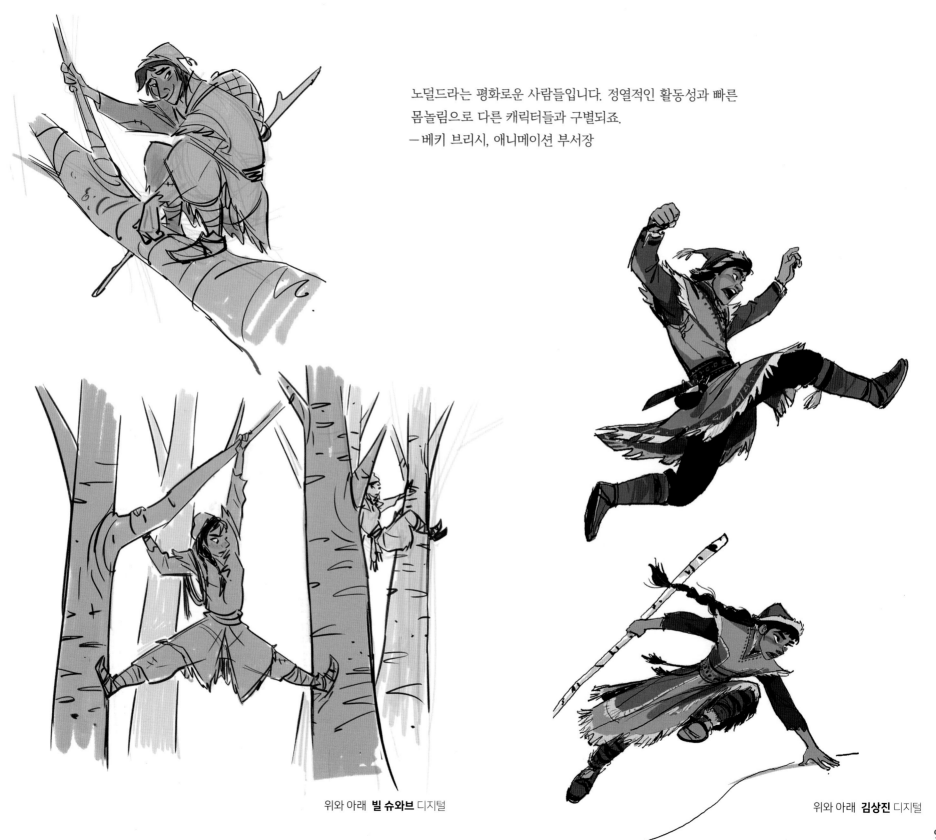

노덜드라는 평화로운 사람들입니다. 정열적인 활동성과 빠른
몸놀림으로 다른 캐릭터들과 구별되죠.
—베키 브리시, 애니메이션 부서장

위와 아래 **빌 슈와브** 디지털

위와 아래 **김상진** 디지털

영화에 등장하는 스벤 이외의 순록들은 조금 더 희화한 형태로 폭넓게
디자인하기 시작했습니다. 하지만 전체적으로는 순록 떼와 같이 느껴져야만
했죠. 스벤이 몸집이 더 커서 두드러져 보이기는 하지만, 노덜드라의 순록과
스벤은 서로 이어진 것처럼 분명히 느낍니다.
－빌 슈와브, 캐릭터 예술 감독

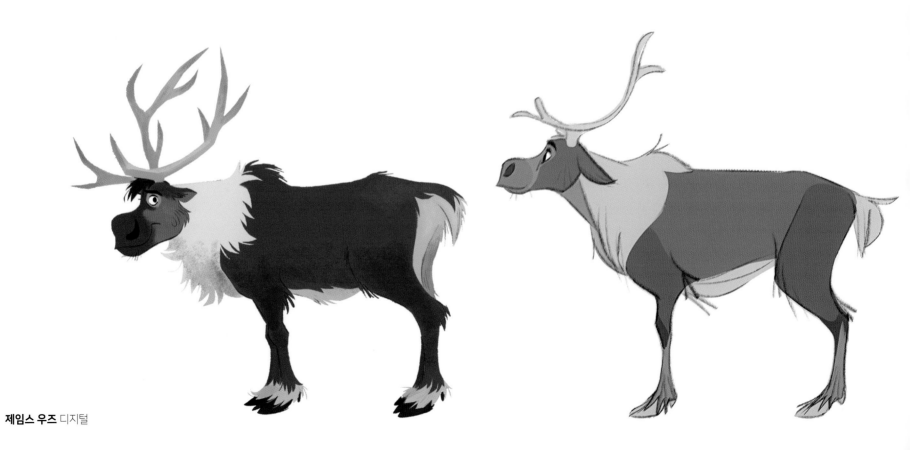

제임스 우즈 디지털

바위 거인들

바위 거인들은 뭔가 독창적으로 만들고 싶었습니다. 캐릭터이기도 하고
배경이기도 하기 때문에, 바위 거인들은 배경팀과 캐릭터 디자이너들이
함께 작업했습니다. 우리는 바위 거인들이 바위 위에 사는 것은 물론 바위의
일부인 것처럼, 바위의 표면에서 곧바로 튀어나오는 것처럼 느껴지게 만들고
싶었습니다. 무언가를 의인화하는 작업은 대부분 인간의 형상, 즉 머리,
이목구비, 대칭을 이루는 팔과 다리를 만들어주는 것이지만, 우리는
이 전제를 비틀고 싶었죠. 그래서 두 팔과 두 다리의 경우에도 한쪽은 짧고
다른 한쪽은 길게 만들었습니다. 관절 조직은 뿌리들로 표현했고요.
— 마이클 지아이모, 제작 디자이너

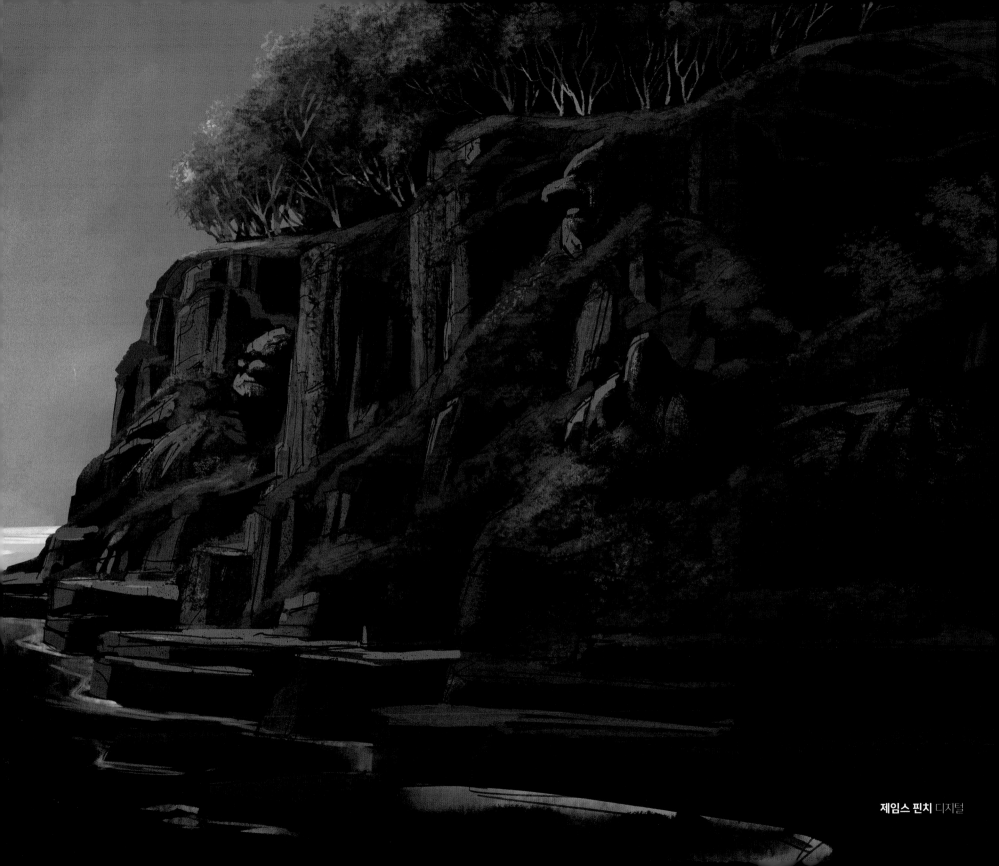

제임스 핀치 디지털

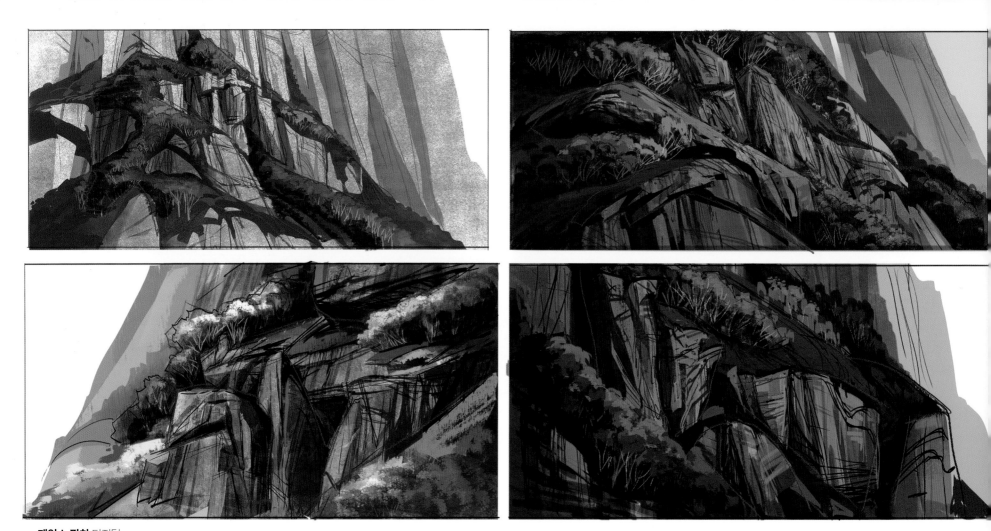

제임스 핀치 디지털

바위 거인들은 마치 산처럼 몸집이 거대하고, 토양과 암석으로 만들어졌습니다. 잠이 들면 그 환경 속으로
녹아들며, 각각 조금씩 다른 암석과 패턴으로 되어 있죠. 수십 년 동안 잠이 들기도 해서, 한쪽 면은
파릇파릇하고 푸르른 반면, 다른 쪽은 뿌리들이나 그동안 아래에 놓여 있던 것들로 덮여있습니다. 비스듬히
기대어 잠들었던 자세에서 몸을 일으키면, 그제야 바위 거인들에게 가려져 있던 쪽에서 자라고 있던
나무들이 보입니다.
—루이스 래브라도, 배경 모델 관리자

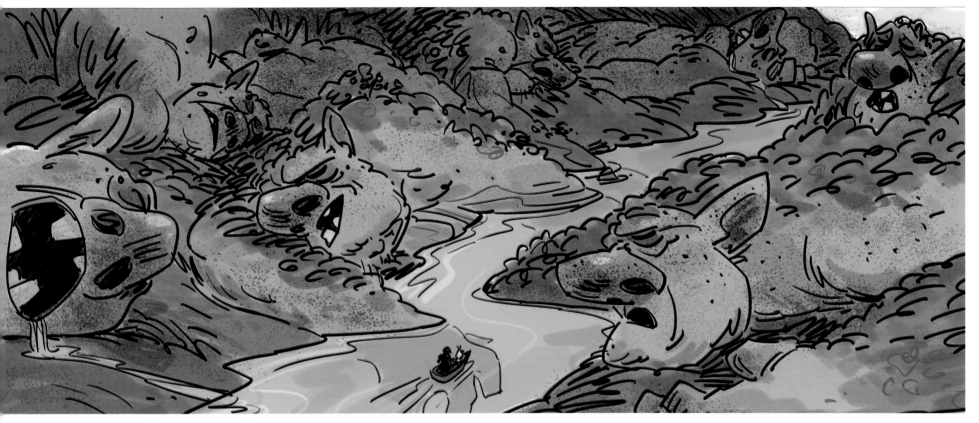

빌 슈와브 디지털

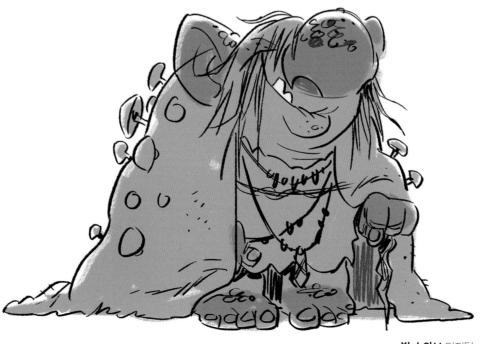

빌 슈와브 디지털

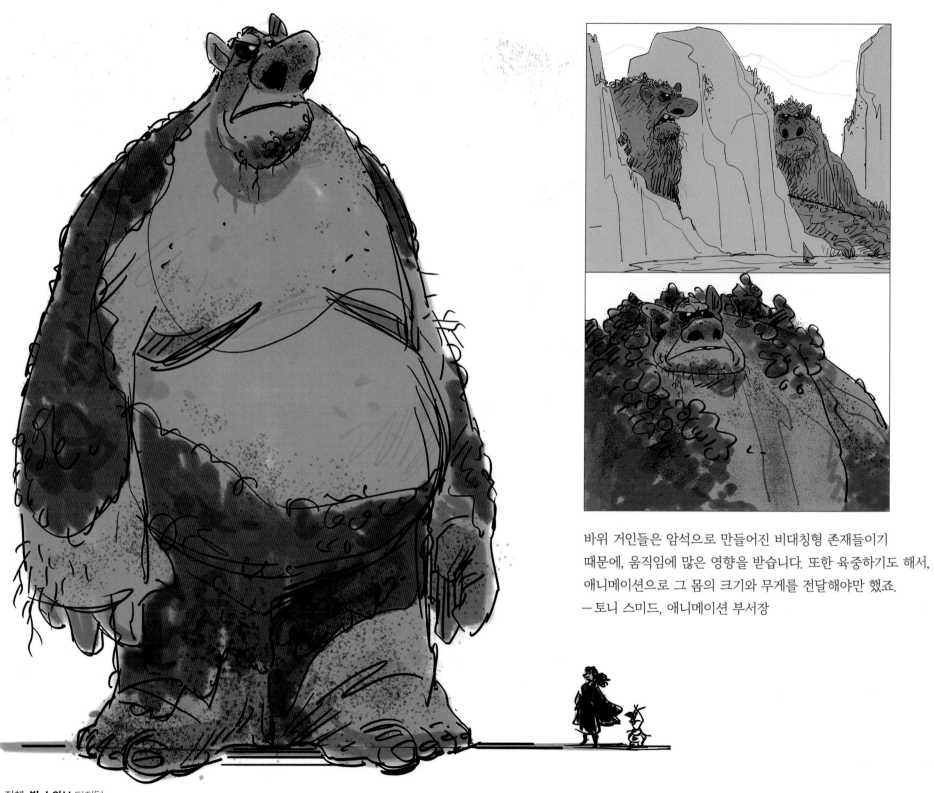

바위 거인들은 암석으로 만들어진 비대칭형 존재들이기 때문에, 움직임에 많은 영향을 받습니다. 또한 육중하기도 해서, 애니메이션으로 그 몸의 크기와 무게를 전달해야만 했죠.
— 토니 스미드, 애니메이션 부서장

전체 **빌 슈와브** 디지털

대형 캐릭터에서 종종 보이는 둔한 움직임을 그대로 하고 싶지는 않았습니다. 그래서 바위 거인들의 크기를 가늠하기 쉽게 묘사하기 위해, 바위 거인들의 몸에서 작은 암석과 파편들이 떨어져 내리게 표현했죠. 그들의 몸에서 자라는 나무들은 거인들과는 별개로 움직입니다. 바위 거인들이 움직일 때면 거대한 발자국을 남기며 땅 위를 흐트러뜨리죠.
— 말런 웨스트, 애니메이션 효과 부서장

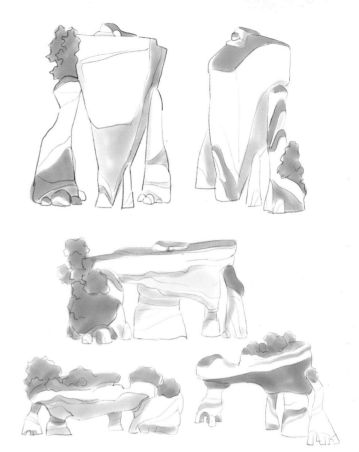

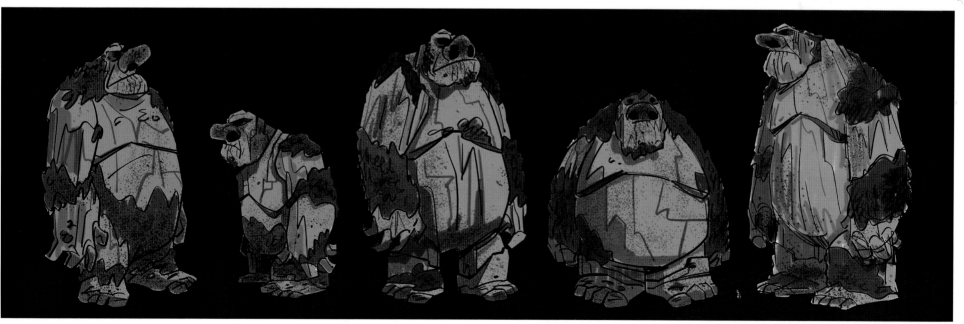

위 왼쪽과 오른쪽 **닉 오르시** 디지털 | 아래 **빌 슈와브** 디지털

105

~ PART FOUR ~

불

<겨울왕국 2>에 등장하는 불은 마법의 불이기 때문에, 실제 불과 똑같이 보일 필요가 없었습니다. 그래서 얼마든지 스타일을 바꾸고 기발하게 만들 수 있었죠. 하지만 우리가 만든 모든 효과와 마찬가지로, 불 역시 <겨울왕국>의 세상에 어울리고 제작 디자인을 뒷받침하는 우아함을 유지해야 했어요. 그래서 모든 장면과 영상마다 우리는 스스로 질문했습니다. 이 장면의 감정적 어조는 무엇이고, 그것을 어떻게 효과로 뒷받침할 수 있을까? 현실의 세계에서 자연스럽게 일어날 법한 모습에 관한 것은 아니었어요.

— 데일 마예다, 애니메이션 효과 부서장

리사 킨 디지털

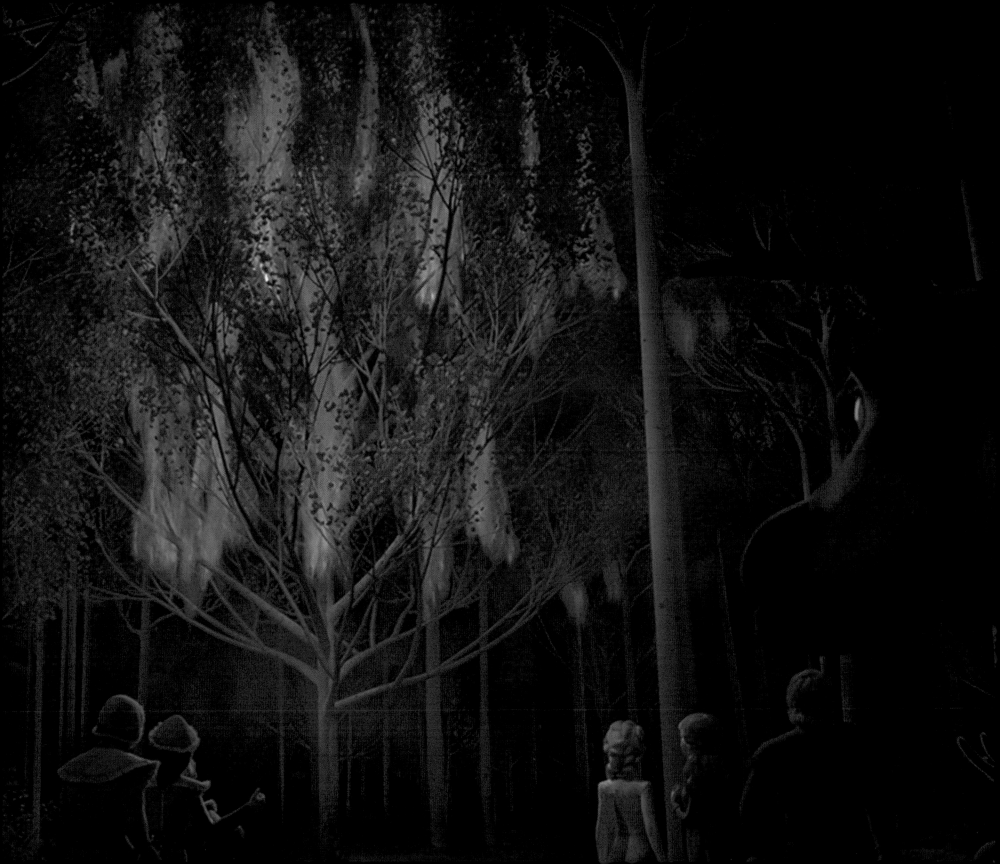

불의 정령

유럽의 몇몇 설화 중에는 살라만더가 불과 연관이 있다고 나옵니다.
〈겨울왕국 2〉에 등장하는 불의 정령은 올라프가 친구로 사귀고 싶을
만큼 사랑스럽고 귀엽고 또 안전한 작은 살라만더의 모습입니다. 하지만
순식간에 무시무시한 존재로 변해서 주변을 아수라장으로 만들어놓기도
하죠. 불의 정령이 만들어내는 불은 우리가 일상에서 접하는 것과는 다른
종류로, 독특한 색을 내는 마법의 불입니다.
—빌 슈와브, 캐릭터 예술 감독

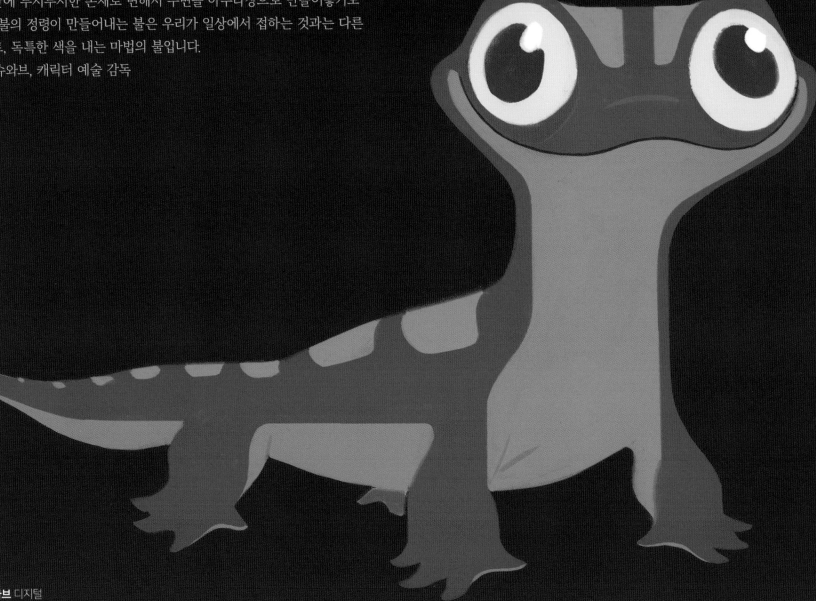

빌 슈와브 디지털

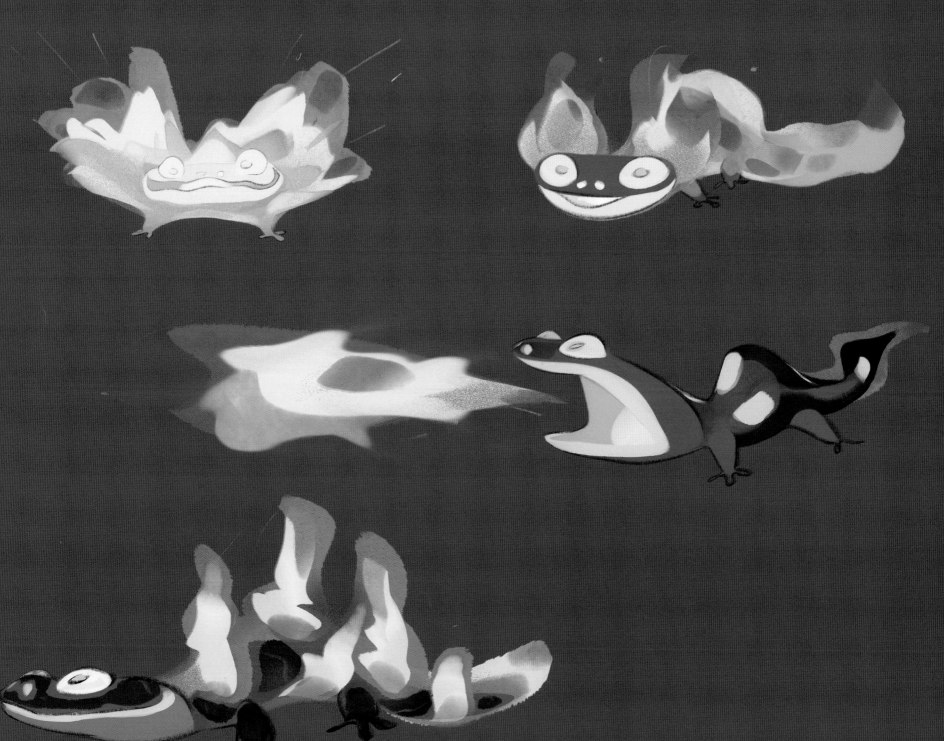

제임스 우즈 디지털

전체 **에릭 허치슨** 디지털

모든 요소는 다이아몬드 형태로 표현되는 반면, 불은 다이아몬드 안에
작은 불꽃이 있는 모습으로 촛불의 형태를 떠올립니다. 살라만더의 피부에
자연스러운 패턴이 나타나기 때문에, 우리도 불의 정령의 패턴 속에
불의 요소 디자인을 표현했습니다. 이 디자인은 마치 도장이 찍힌 것처럼
살라만더의 등 위에 드러나면서 주변의 색과 패턴이 어우러지죠.
— 닉 오르시, 시각 개발 아티스트

우리가 만든 모든 캐릭터와 배경은 영화의 미적 시각에
맞추면서도, 주도적으로 이야기를 끌고 갔습니다. 불의 정령이
캐릭터가 될 것이라는 이야기를 처음 들었을 때, 우리가
아는 것이라곤 '상상 속의 불'과 '마법의 불꽃'뿐이었습니다.
감독들에게 영화 속에서 불의 정령의 역할이 어떤 것인지 듣기
전까지는 어떤 모습일지도 몰랐죠. 이 점이 오히려 재미있었어요.
명쾌하게 정해지지 않은 상태일 때, 우리 같은 아티스트들에게는
어떻게 만들어낼 수 있을지 상상할 기회가 생기기 때문이지요.
그런 후 스토리보드를 보기 시작하면, 아이디어들이 정말로
폭발하기 시작합니다.
—잭 풀머, 룩 개발 관리자

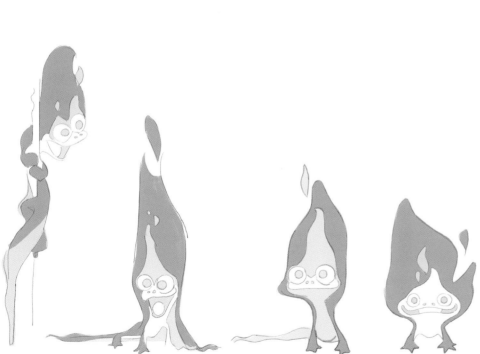

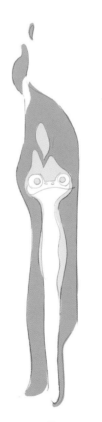

닉 오르시 디지털

111

불과 얼음의 시퀀스

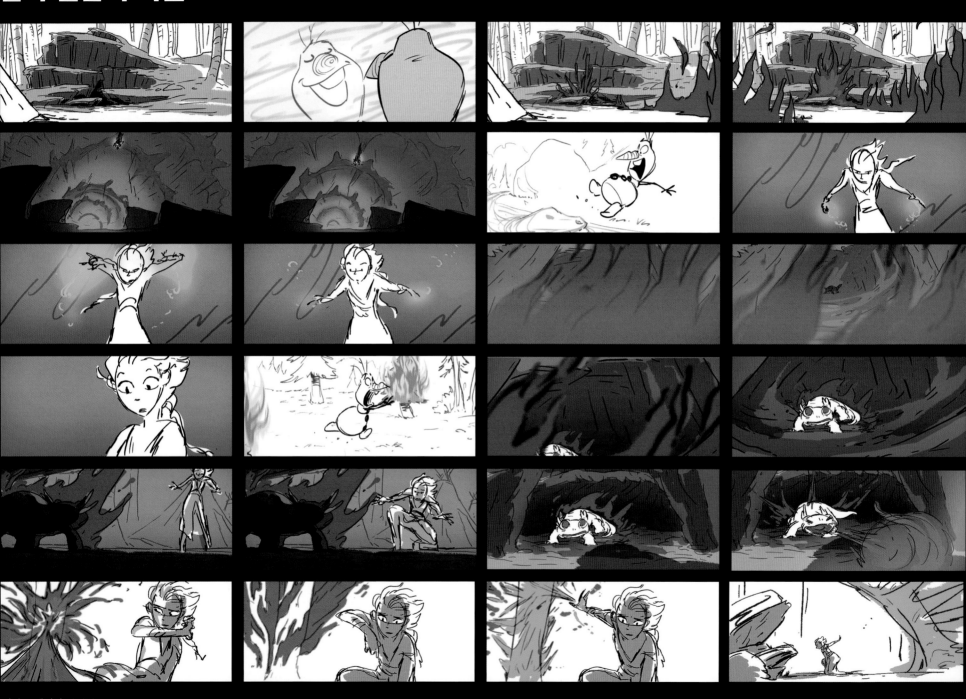

리사 트레이만 디지털

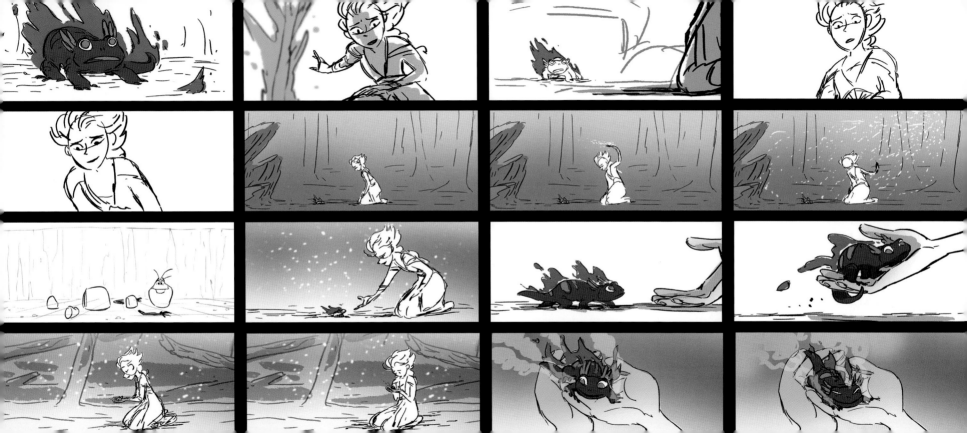

버려진 동굴

버려진 동굴은 폭포 끝 바로 아래에 있는 출구가 없는 공간입니다. 검은색 암석들로 채워진 어두운 동굴로 디자인하기가 매우 까다로웠죠. 빛과 분위기를 이용해서 시각적으로 깊이를 표현해야 했거든요. 이곳은 영화 속에서 안나가 감정적으로 가장 힘든 시점에 머무는 곳으로, 마치 눈물을 흘리는 것처럼 느껴집니다. 뚝뚝 떨어지는 물방울과 함께 슬픔이 느껴지는 공간인 거죠.
—리사 킨, 공동 제작 디자이너

왼쪽 **리사 킨 디지털** | 위 **데이비드 워머슬리 디지털**

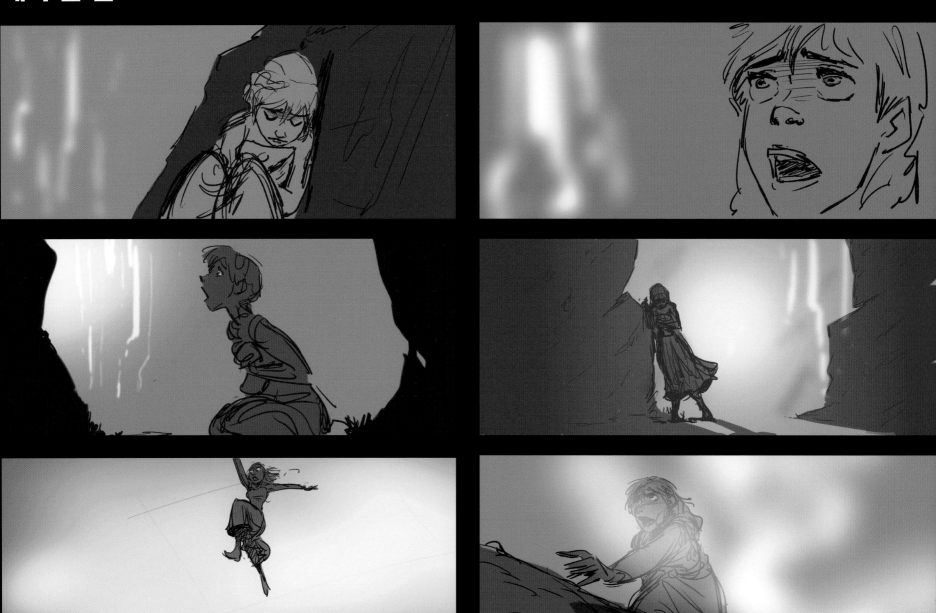

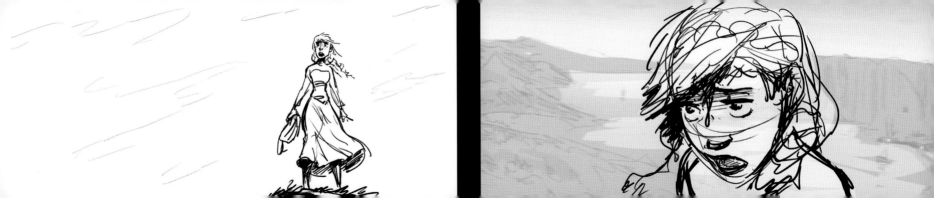

물

엘사의 마법은 자연에서 나온 일부분입니다. 그녀의 힘은 물과 연결되어 있죠. 물을 과학적으로 들여다보면, 물은 기억력을 가지고 있다는 개념을 알게 됩니다. 물은 다른 물질들을 녹이고, 스치는 모든 것의 일부를 흡수하는데, 이런 맥락에서 보면 물은 진정으로 우리의 과거를 품고 있다는 뜻이 되는 거죠. 우리가 가지고 있는 모든 물은 예전에 우리를 스쳤거나 앞으로 스치게 될 물입니다. 거대한 빙하 위에 올라서거나 과거를 간직하고 있을 정도로 엄청난 힘을 가지고 있으니, 물과 엘사가 관련이 있다는 것은 굉장한 일입니다.

– 피터 델 베쵸, 제작자

리사 킨 디지털

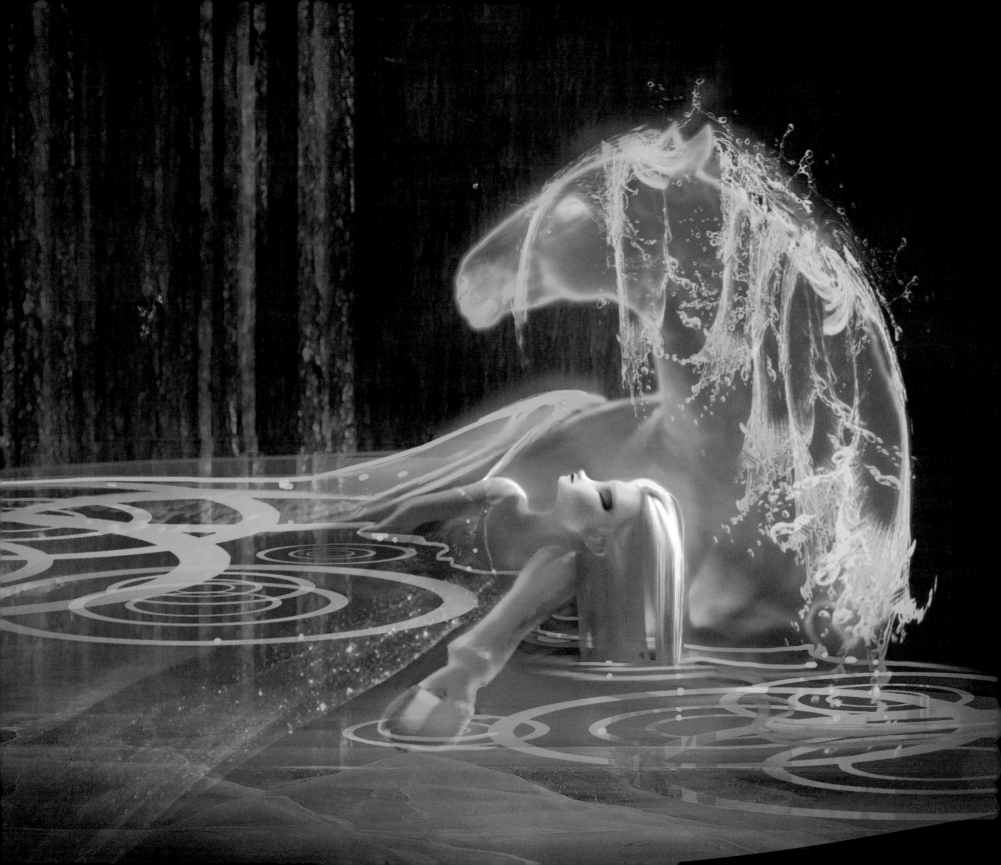

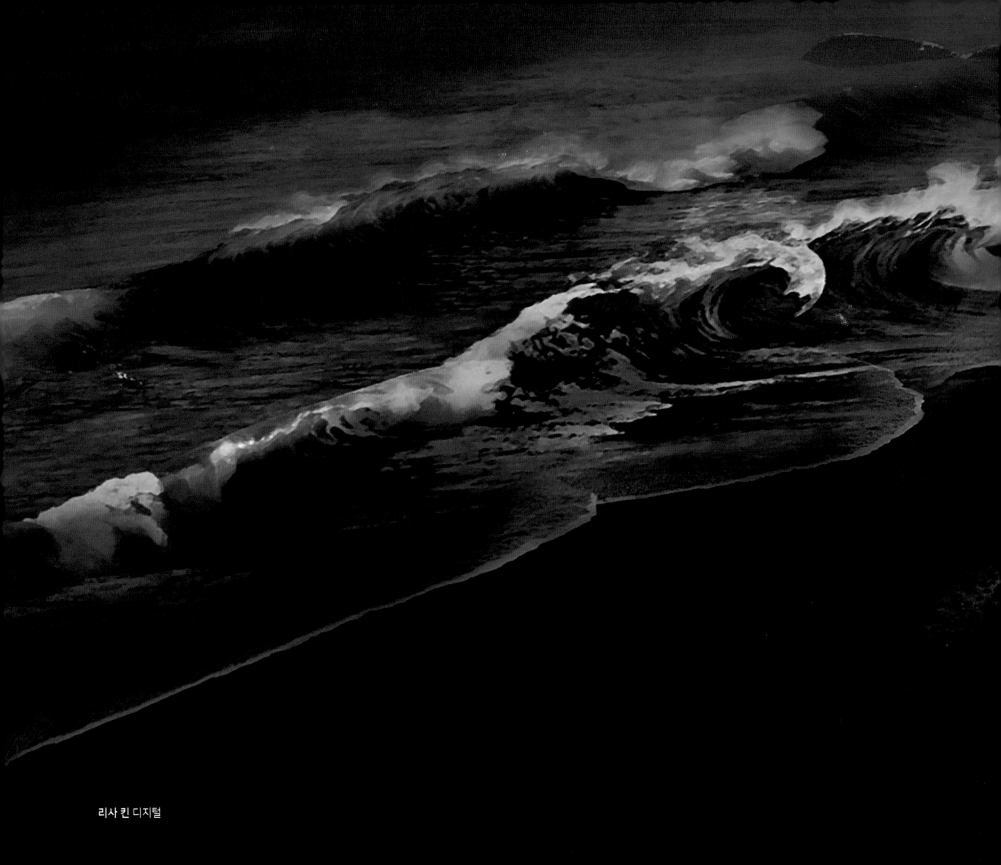

리사 킨 디지털

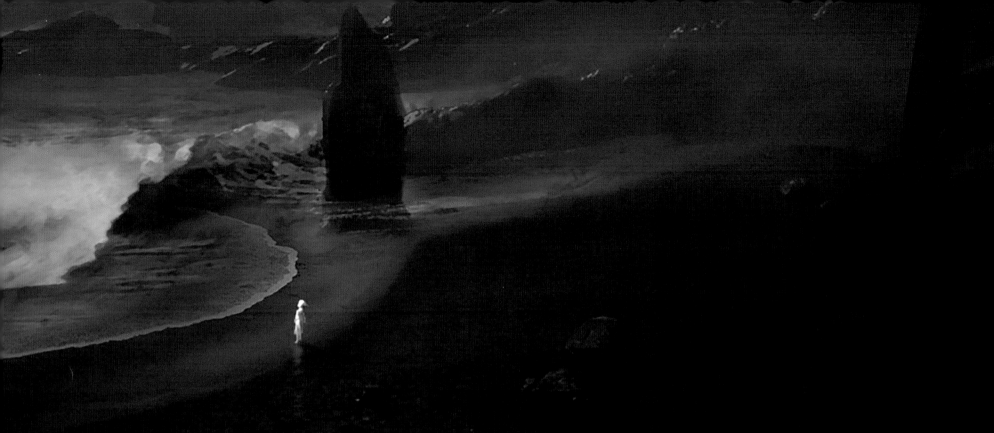

어둠의 바다

엘사는 어둠의 바다를 건너야만 아토할란으로 갈 수 있다는 것을
알고, 어둠의 바다 너머를 보기 위해 블랙 비치에 서 있습니다.
이 해변은 아이슬란드의 레이니스파라 블랙 샌드 비치에서 영감을
얻었습니다. 시간적 배경이 한밤중인 데다가, 모래도 검은색이고,
바다마저 어둡기 때문에 디자인하기에 까다로운 공간이었죠. 오직
번개와 다른 천상의 존재들만이 유일한 불빛이었어요.
— 데이비드 워머슬리, 배경 예술 감독

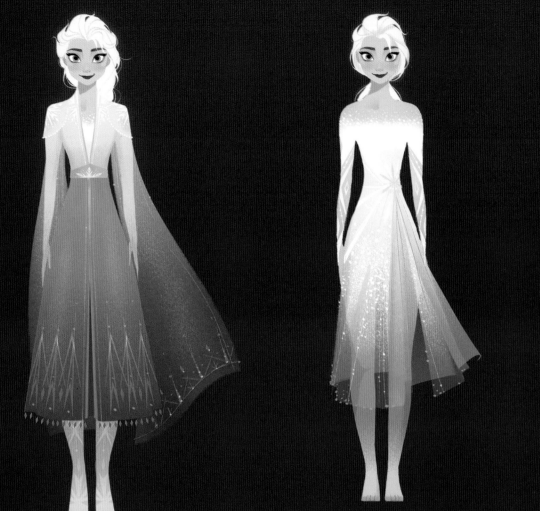
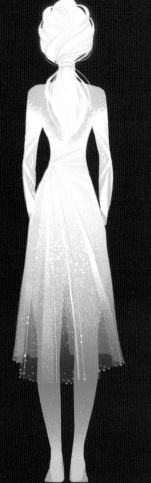
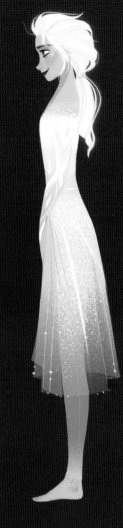

브리트니 리 디지털

*cutout on outer ankle only

ankle embroidery detail

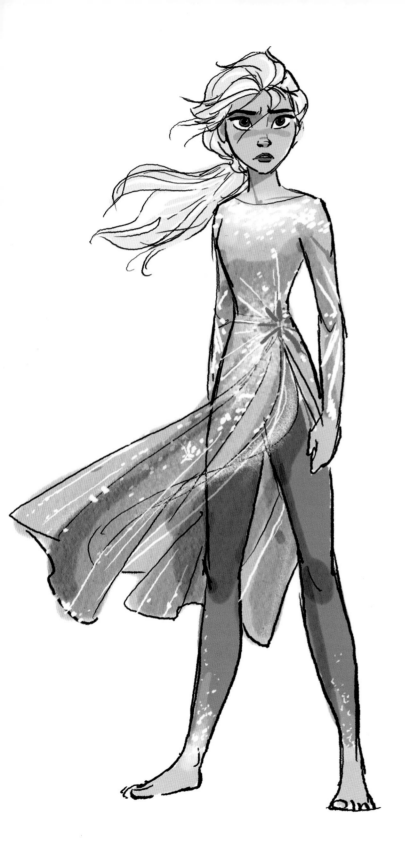

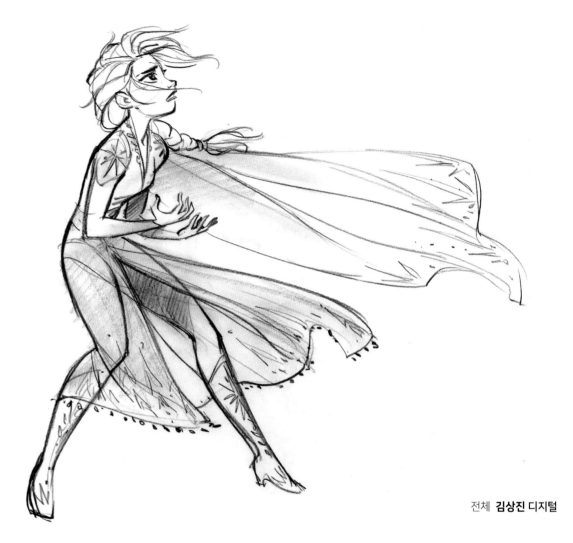

전체 **김상진 디지털**

어둠의 바다를 건너는 동안 엘사는 건조하거나 습하거나 바람이 많거나 비가 내리는 등의 여러 기상 상황을 만나게 되는데, 상황마다 시각적인 모습과 스타일, 움직임의 종류가 달라집니다. 엘사는 바지를 입고 있는데, 엘사가 달릴 때 겉의 드레스가 다리와 발에서 벗어나 몸에서 떨어질 정도로 충분한 옷감이 있습니다. 그 덕분에 우리는 정교한 주름들을 엘사 뒤로 펼쳐서 마치 발레리나의 의상처럼 얇으면서 가볍고 천사처럼 움직이는 방법으로 의상의 극적 효과를 자유롭게 만들어낼 수 있었죠. 엘사의 머리는 마른 상태에서 여러 단계로 젖고, 땋은 머리였던 머리 모양도 마지막에는 얼굴 주위의 액세서리들을 모두 빼낸 포니테일로 바뀝니다. 엘사가 평상시와 같이 차분하지는 않은 거죠.
—데이브 서로비엑, 기술 애니메이션 관리자

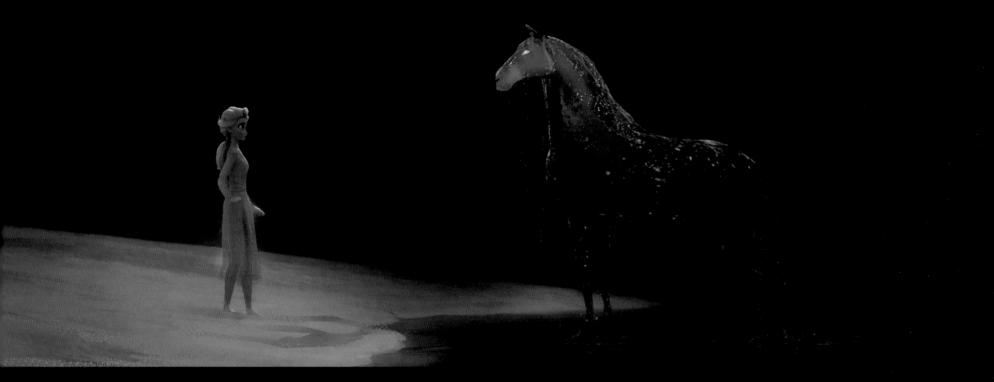

물의 정령

물의 정령은 디자인하기 가장 어려운 캐릭터 중 하나였습니다. 상상으로 만들어진 존재이기 때문에
구조적으로 맞춰야 할 조건은 없었지만, 그래도 여전히 말처럼 보이게 만들어야 했고, 말의 구조와 물의
속성 간의 균형을 찾아내야 했죠. 갈기와 꼬리에 비해 실제 말의 몸통은 어떻게 드러나게 할 것인가?
어느 수준까지 양식화할 것인가? 수면 위와 수중에서는 어떻게 보이게 할 것인가? 물로 만들어진 말의
내부가 모두 투명하게 비치면서도 강인하게 보여야 하는데, 이 두 특성은 가끔 조화롭게 보이지 않습니다.
무엇보다 이 캐릭터가 불길한 전조이고 불가사의하며 위험하지만, 마지막에 가서는 엘사를 인정해주고
존중해주는 존재이죠. 마치 때로는 다정하고 관대하지만, 때로는 대재앙을 일으키고 엄청난 피해를
가져오는 자연 그 자체와 같이 말입니다. 이 캐릭터는 이 모든 것을 표현해내야 했음에도, 영상으로
등장하는 시간은 많지 않았습니다.
— 마이클 지아이모, 제작 디자이너

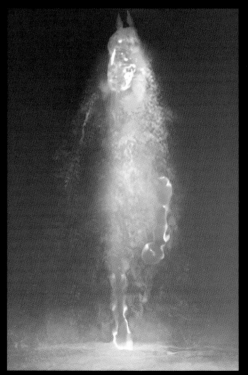

전체 **리사 킨 디지털**

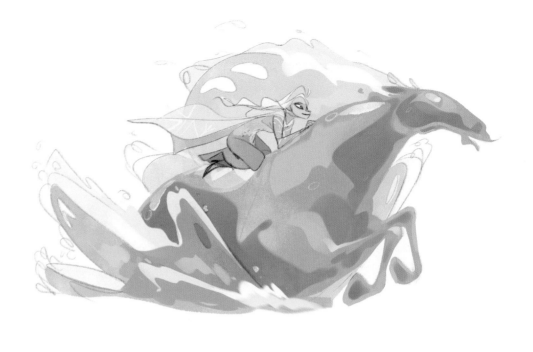

물의 정령은 수중에서도 보이는 특징이 있습니다. 수중에 있을 때도 물로 만들어진 것처럼 보여야 하고, 때로는 형태가 없이 다리만 나타났다가 사라지기도 합니다. 수중에서 움직일 때마다 빛이 나는 흔적이 뒤따라 만들어지기 때문에, 물의 정령은 언제나 실루엣으로 나타납니다. 처음에는 파란색이었지만, 보라색이 살짝 드러나면서 파란색과 초록색이 도는 아주 은은한 회색으로 색상을 순화시켰죠. 말의 발은 투명한데, 가장자리를 따라서 빛이 일렁입니다. 움직이는 물체의 맨 앞부분에 빛을 쏘면, 불빛이 번쩍거립니다. 우리의 눈은 정지된 이미지를 보지 못하지만, 그 물체가 움직이면 우리의 감각은 그 공백을 메워 전체적인 형태를 보게 되는 것이죠. 우리는 그렇게 움직임으로, 그려낼 수 없는 것을 묘사해낼 수 있었습니다.
ㅡ 리사 킨, 공동 제작 디자이너

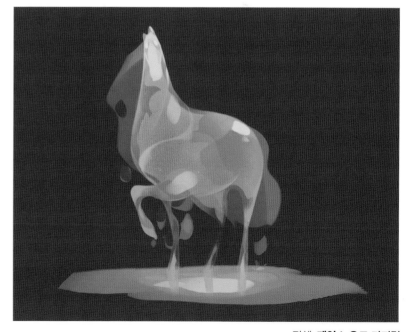

전체 **제임스 우즈 디지털**

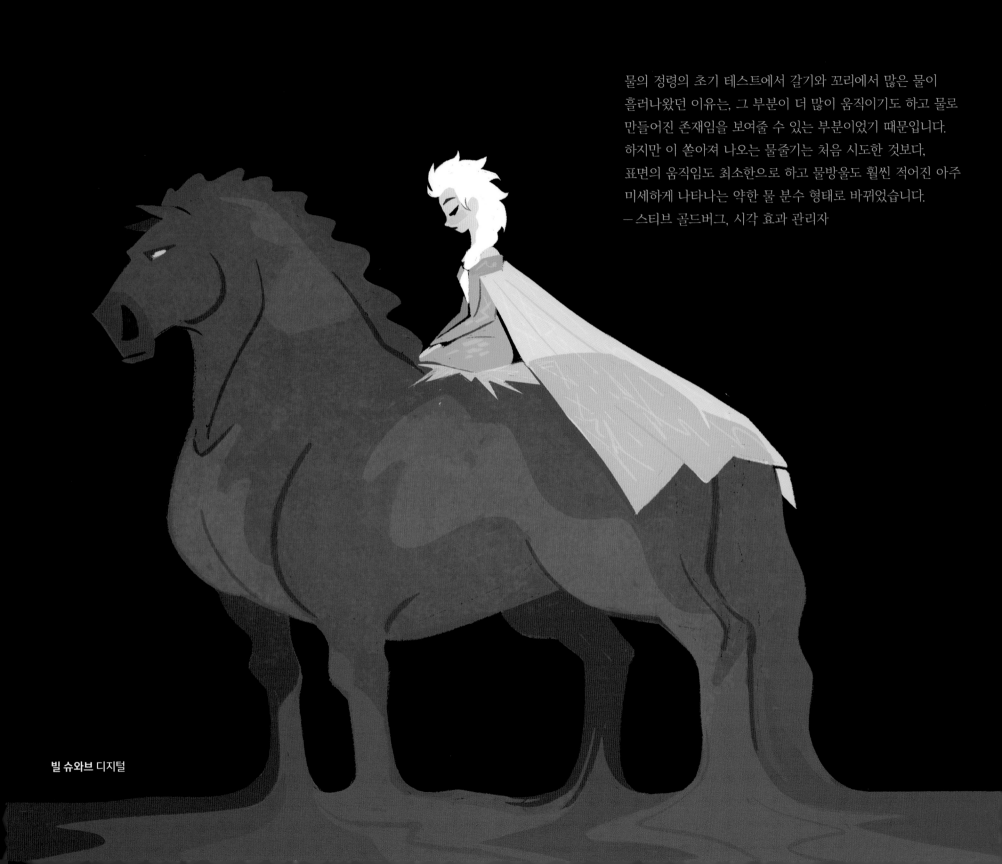

물의 정령의 초기 테스트에서 갈기와 꼬리에서 많은 물이
흘러나왔던 이유는, 그 부분이 더 많이 움직이기도 하고 물로
만들어진 존재임을 보여줄 수 있는 부분이었기 때문입니다.
하지만 이 쏟아져 나오는 물줄기는 처음 시도한 것보다,
표면의 움직임도 최소한으로 하고 물방울도 훨씬 적어진 아주
미세하게 나타나는 약한 물 분수 형태로 바뀌었습니다.
— 스티브 골드버그, 시각 효과 관리자

빌 슈와브 디지털

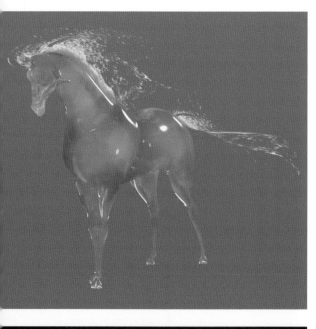

물의 정령은 수중에서와 지상에서의 모습이 다릅니다. 지상에서는 말의 가장자리를 따라 더 큰 효과가 덧입혀지는데, 물안개라는 물의 입자들이 마치 파도가 부서지듯 움직이며 사방으로 튑니다. 수중에서는 말의 몸 내부에 효과를 줘야 하는데, 물안개 대신 서로 다른 불투명한 색상들로 채워진 유리구슬처럼, 몸 안을 진주빛으로 채웠습니다.
—에린 라모스, 효과 애니메이션 관리자

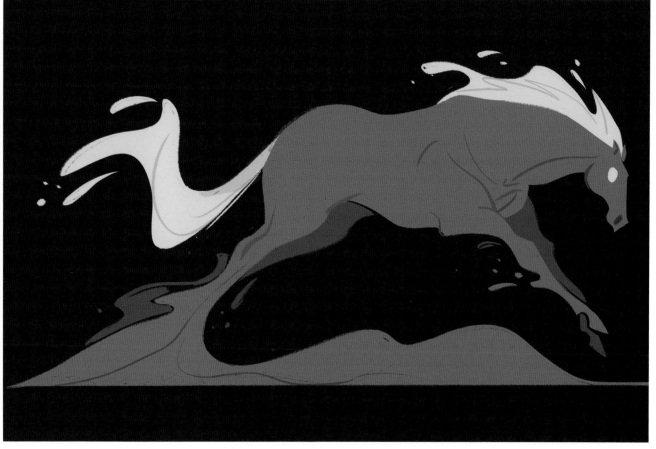

위 왼쪽 **이커 데 로스 모저스 안톤(모델)과 리사 킨 디지털** | 위 오른쪽과 아래 **빌 슈와브 디지털**

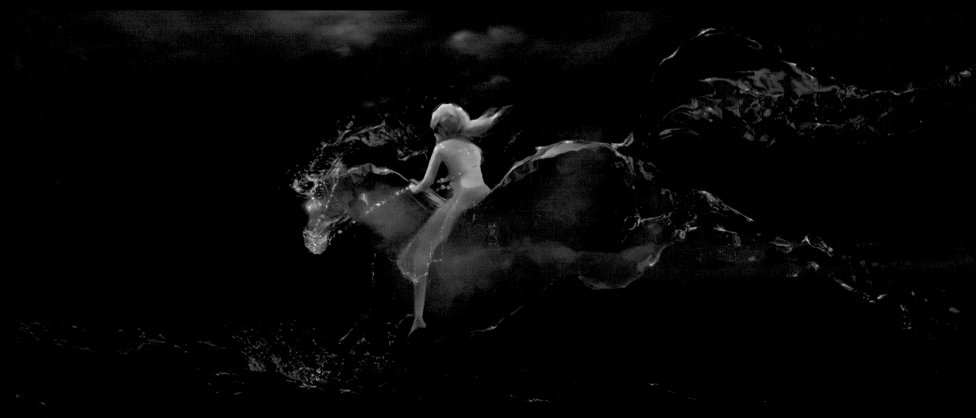

리사 킨 디지털

어두움을 어떤 방식으로 밝힐 것인지 또한 우리의 과제였습니다. 감정적인 어두움뿐만
아니라 글자 그대로 '폭풍이 몰아치는 동안 수중에 있는 물의 정령'을 묘사하는
어두움까지 말이죠. 우리는 우선 생물 발광을 묘사한 삽화부터 시작했습니다. 이것은
물의 정령이 제대로 활동하게 될 때 사용한 일종의 발광 에너지였어요. 또한 번개와 같이
주변에서 자연적으로 발생하는 빛도 사용하였죠. 너무 어두워서 말이 보이지도 않는
장면들에서는 번개가 치는 순간에 말이 보이게 했습니다. 생물 발광과 번개 덕분에 그
장면의 연기와 긴장감이 향상되었죠.
— 모힛 칼리안푸르, 조명 촬영 감독

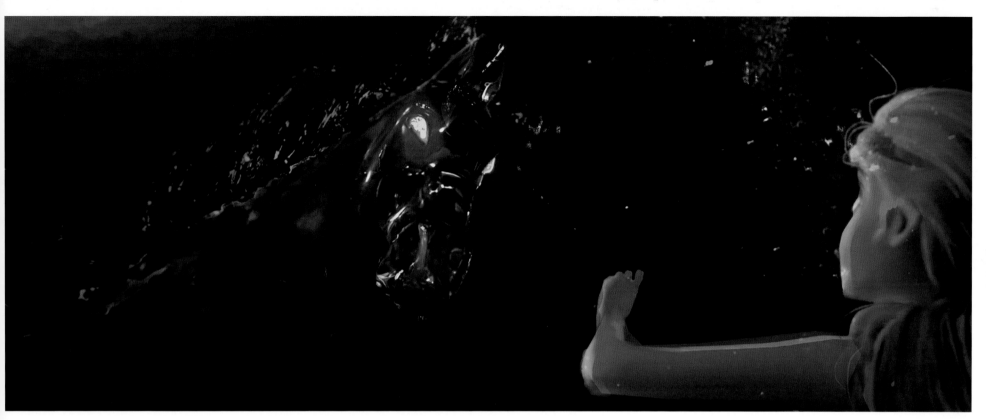

수중에서 나타나는 말을 묘사하는 방법을 두고, 우리는 여러 가지 아이디어들을
시험해보았습니다. 물에 떨어뜨린 잉크가 만들어내는 구름 무늬, 조명 위에 비춘 어두운 형상,
화산이 수중에서 폭발할 때 열기에 의해 뿌옇게 변하는 물 등. 우리는 상상 속에서나 나올
요소들을 사용하여 영화를 만들어야 했기 때문에, 이 요소들을 그럴듯하게 만들기 위해 실제로
비슷한 재료들을 찾아내야 했습니다. 그런 방법으로 어느 누구도 본 적 없는 독특한 것을
어디에서 어떻게 만들어야 할지 아이디어를 얻었죠.
—데일 마예다, 애니메이션 효과 부서장

엘사의 마법

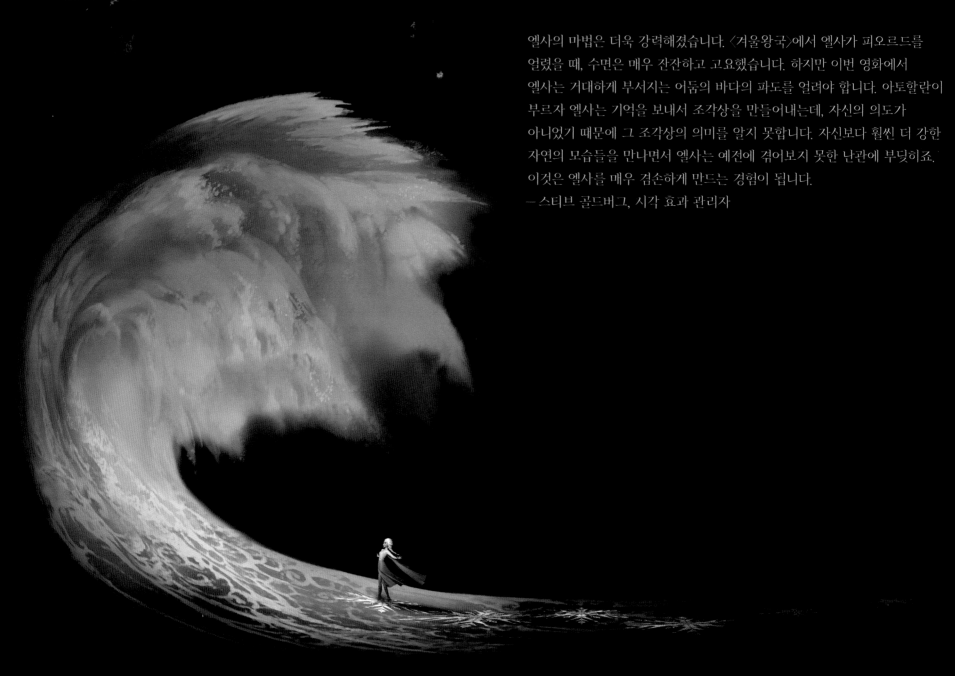

엘사의 마법은 더욱 강력해졌습니다. 〈겨울왕국〉에서 엘사가 피오르드를 얼렸을 때, 수면은 매우 잔잔하고 고요했습니다. 하지만 이번 영화에서 엘사는 거대하게 부서지는 어둠의 바다의 파도를 얼려야 합니다. 아토할란이 부르자 엘사는 기억을 보내서 조각상을 만들어내는데, 자신의 의도가 아니었기 때문에 그 조각상의 의미를 알지 못합니다. 자신보다 훨씬 더 강한 자연의 모습들을 만나면서 엘사는 예전에 겪어보지 못한 난관에 부딪히죠. 이것은 엘사를 매우 겸손하게 만드는 경험이 됩니다.
— 스티브 골드버그, 시각 효과 관리자

리사 킨 디지털

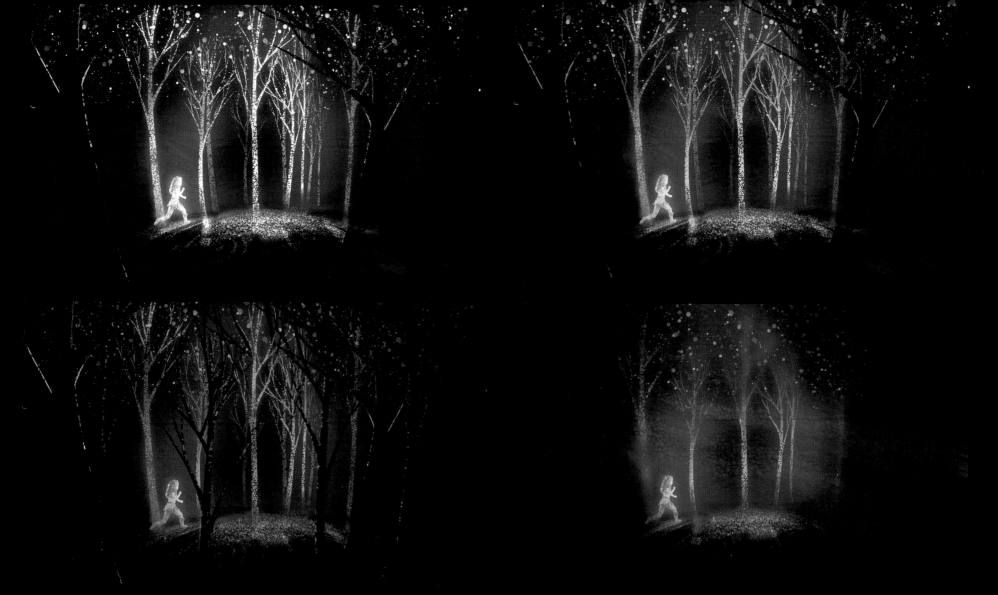

엘사가 가진 마법의 힘을 스토리보드에 그리는 것은 상상하기 어려운 일이지만, 아무도 본 적
없는 것처럼 보이게 만들고 싶지는 않았습니다. 〈겨울왕국〉에서는 엘사의 마법이 그녀의 감정을
표현하도록 만들었다면, 이번 영화에서는 엘사의 감정이 발전하고 성숙했으며, 마법도 성장하도록
영향을 주었습니다. 우리는 이 점을 시각적으로 묘사하는 방법을 정해야만 했습니다.
— 노르망 르메이, 스토리 부서장

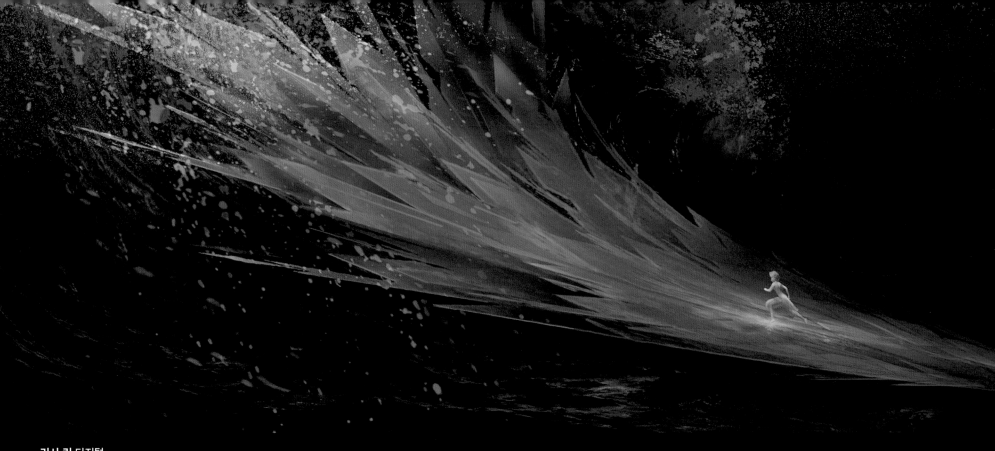

리사 킨 디지털

엘사가 움직이는 파도를 얼리면 물은 얼음으로 변하여 부스러지고 그러면 엘사와 물의 정령이 물과 교류하게
되는데, 이 모든 장면이 기술적으로 새로운 도전이었습니다. 우선 기존에 가지고 있던 장비들을 가지고
시작했어요. 아티스트들이 사용해보기 전에는 어디까지 가능한지 파악할 수가 없기 때문이지요. 기존의
도구들로 원하는 효과를 만들어낼 수 없을 때는 소프트웨어 엔지니어들과 기술 감독들과 함께 문제를
해결해나갔습니다. 우리가 만들어내는 모든 것이 영화가 지향하는 독특한 룩에 도달해야 하기 때문에,
예술적인 측면으로도 추가해야 하는 사항들이 많았습니다. 〈겨울왕국 2〉에서는 물이나 진흙, 혹은 눈 등의
입자 매체들을 다양한 점도로 다룰 수 있는 시뮬레이션 엔진을 사용하여, 물의 입자들이 고체인 얼음 덩어리로
변한 후에도 주변의 물 분자와 교류할 수 있는 방법을 시도했습니다. 아주 많은 고된 작업과 협력을 거치고
나서야, 마법이 일어났죠.
─마크 함멜, 기술 관리자

시퀀스 250 얼음 구조 형태 가이드

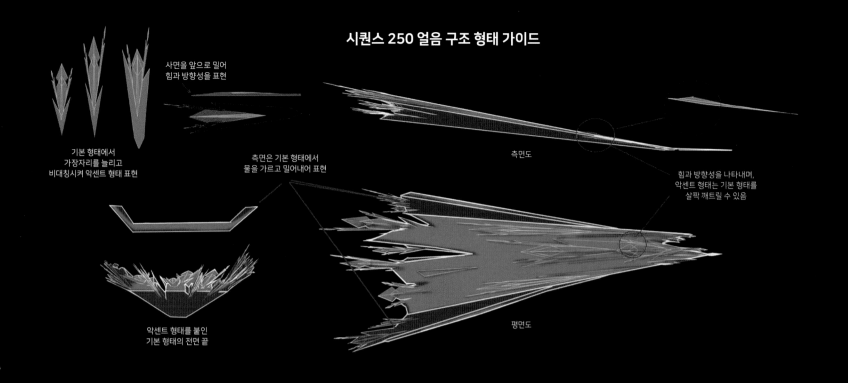

사면을 앞으로 밀어
힘과 방향성을 표현

기본 형태에서
가장자리를 늘리고
비대칭시켜 악센트 형태 표현

측면은 기본 형태에서
물을 가르고 밀어내어 표현

측면도

힘과 방향성을 나타내며,
악센트 형태는 기본 형태를
살짝 깨트릴 수 있음

악센트 형태를 붙인
기본 형태의 전면 끝

평면도

시퀀스 250 슬라이드 구조 형태 가이드

힘과 방향성을 명확하게 표현하기 위해
앞 가장자리에서 사방으로 뻗어 나온 악센트 형태

기본 얼음에 함께 연결된 채로,
엘사의 '큰 파도' 얼음까지
활주로를 만들어내는 눈송이

댄 룬드 디지털

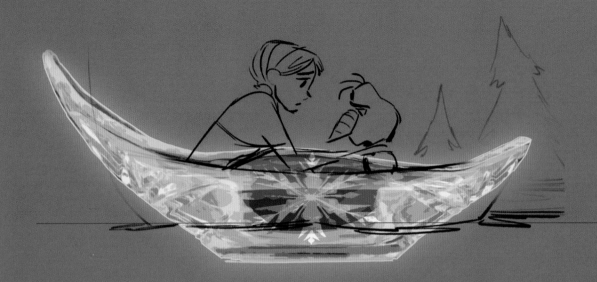

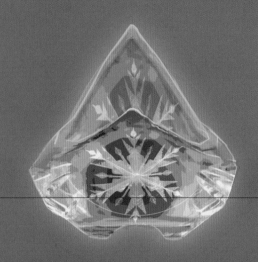

water line

Elsa's boat for Anna and Olaf

위 브라이언 케싱거와 리사 킨 디지털 | 나머지 그림 리사 킨 디지털

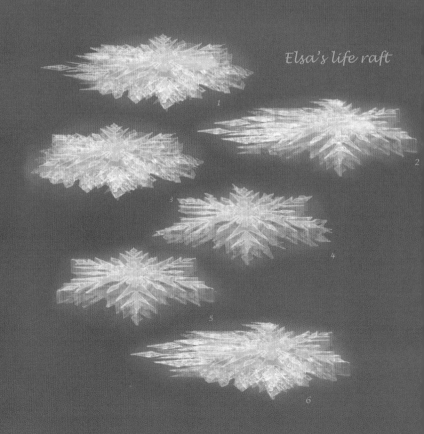

Elsa's life raft

엘사는 안나와 올라프가 타고 갈 수 있도록 보트처럼 생긴 탈것을 만듭니다. 일반적인 보트로는 충분할 것 같지 않아서, 우리는 바닥에 양탄자가 깔려 있고 물 위로 출발하기 전 잠시 육지에 머무를 수 있는 썰매를 참고했습니다. 그레이비 그릇들을 연상시키는 모양을 기본 형태로 잡았죠. 이 탈것은 엘사가 계획하던 것이기 때문에 '공포의 마법'으로 만든 것이 아니라, 마치 워터퍼드 크리스털처럼 눈송이로 채워진 반투명하고 두꺼운 얼음으로 만들어졌습니다. 자신이 사랑하는 사람들을 실어 나르는 도구이기 때문에, 엘사는 그들을 부드럽게 감싸고 안전하게 보호하도록 충분히 깊게 만들었지요. 이 캐릭터가 어떤 생각을 할지, 왜 이렇게 만들었을지, 목적이 무엇일지, 우리는 늘 스스로에게 질문합니다. 우리의 모든 디자인에는 실용적인 논리는 물론, 정서적인 논리도 담겨 있거든요.
—리사 킨, 공동 제작 디자이너

엘사는 자신의 마법으로 아렌델에 홍수가 나기 직전에 막아냅니다. 하지만
엘사와 그녀의 마법이 노련해졌기 때문에 단순히 위험만 막아내는 장벽을 세우는
것에 그치지 않고, 물을 진정시키기도 하지요. 여기에서 엘사는 자신의 상징인
눈송이와 자연의 요소들이 합쳐진 통합 상징을 처음으로 사용합니다. 모든 것이
조화롭게 보이는 중심에 엘사가 있는 거죠. 절정의 순간이지만, 엘사는 대혼란
뒤에 상처나 아픔을 진정시키는 방법으로 자신의 마법을 사용합니다.
— 댄 룬드, 효과 애니메이터

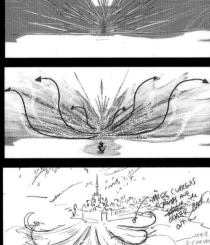

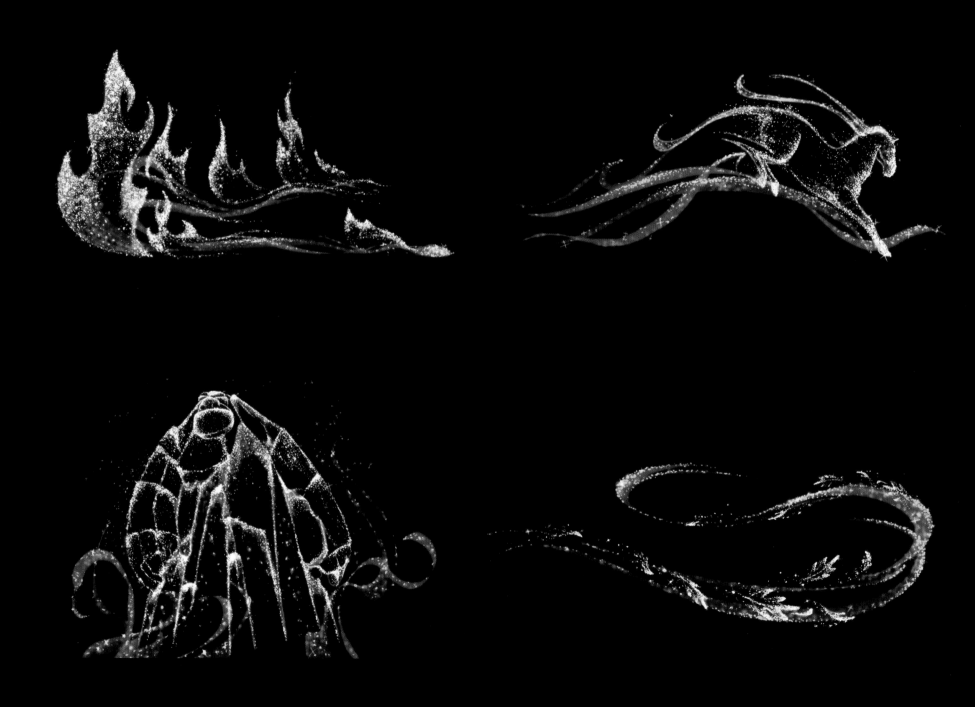

전체 댄 룬드 디지털

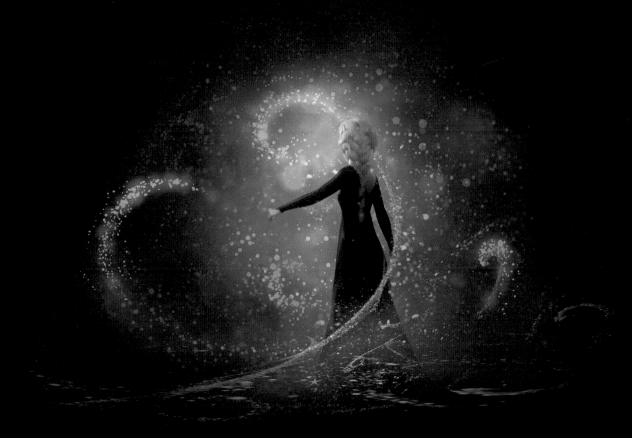

Into the Unknown Mist

엘사는 매우 아름다운 것들을 만들기 위해, 또 자신을 보호하기 위해서도 얼음을 사용해왔습니다. 그녀가 만든 얼음은 상황마다 매우 다른 모습으로, 표현하고자 하는 언어가 담겨 있습니다. 어둠의 바다에 닥친 폭풍 때 물의 정령을 가두는 장면에서 우리는 아름답게 만들 여유가 없는 위급한 상황에서 보이는 엘사의 얼음의 언어를 결정해야 했습니다. 수중에서 얼음으로 물의 정령을 가두는 장면에서는 크리스털의 모습과 줄에 매달린 막대 사탕의 부드럽고 빠르게 부서지는 모습을 참고한 후, 이 모습을 엘사가 물에 빠지지 않기 위해 만든 뗏목에 엮어 넣었죠. 바람이 부는 중에 얼음을 만들기 때문에 마치 옆으로 누운 고드름처럼 얼음에 방향이 나타나기도 합니다. 공중에 던진 물이 바람과 만나며 서로 부딪히는 면에는 잠깐 동안 어떤 모양이 만들어지지만, 그 이후에는 바람에 날려 휙 사라져버리기도 합니다. 이 모습을 만들어내기 위해, 저는 팀원들에게 빵 사이에 땅콩버터와 잼을 바른 후 와삭! 베어 물면, 잼이 중간에서 삐져나오는 샌드위치를 언급했습니다.
— 리사 킨, 공동 제작 디자이너

숨겨진 세상 INTO THE UNKNOWN

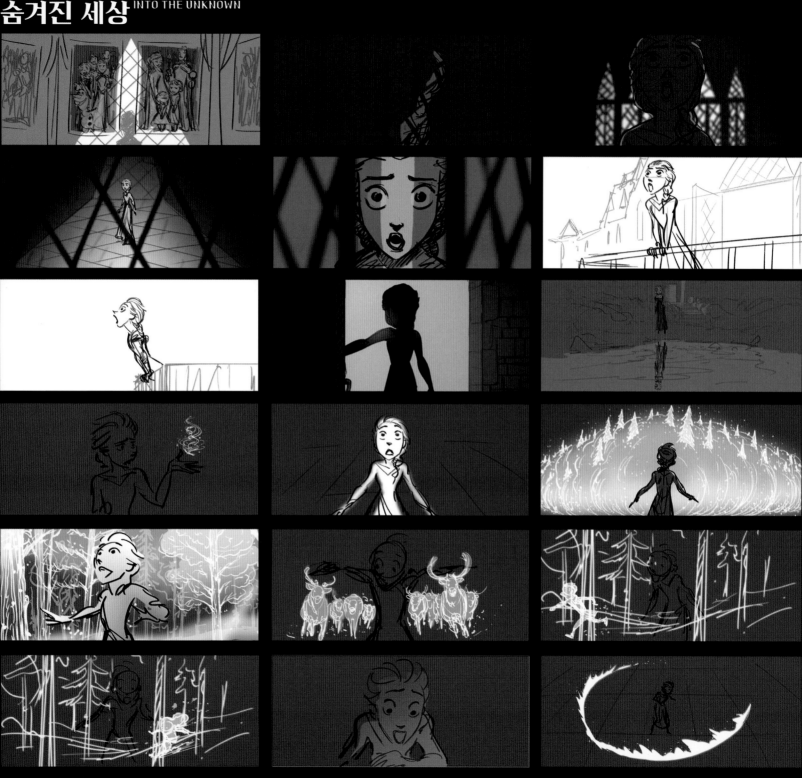

노르망 르메이 디지털

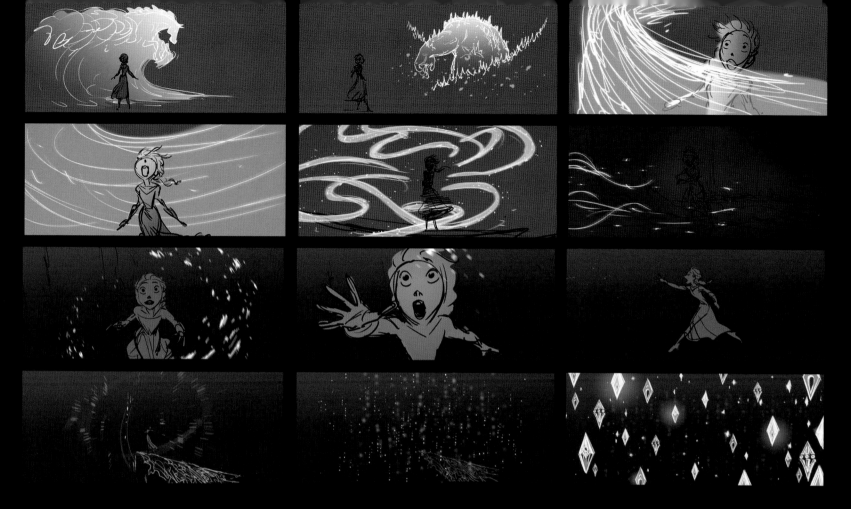

삽입곡 '숨겨진 세상Into The Unknown'은 엘사가 겪는 내적 갈등에 관한 노래입니다. 그녀는 이해할 수 없는
목소리를 듣는데, 변화가 다가오고 있을 때 새로운 인생의 시기임을 느끼지만 아직 그것이 무엇인지 알지
못하는 채로 실체를 알 수 없이 이끌립니다. 엘사는 불안함과 기대감을 동시에 느끼는데, 이것은 단순한
스트레스나 흥분보다는 심오한 감정이었습니다. 엘사는 이 목소리에 유혹당한다면 안나와 재결합하고
아렌델의 여왕이 되는, 자신에게 이미 허락된 그 모든 것이 위험해진다는 것을 알고 있었죠. 그대로
안주하고 싶지만 충분히 채워지지 못했다는 감정이 그녀를 옭아맵니다. 뿌리치고 싶으면서도 자신을
숨겨진 세상으로 끌어당기는 그 무언가를 거부하지 못하는 겁니다.
— 노르망 르메이, 스토리 부서장

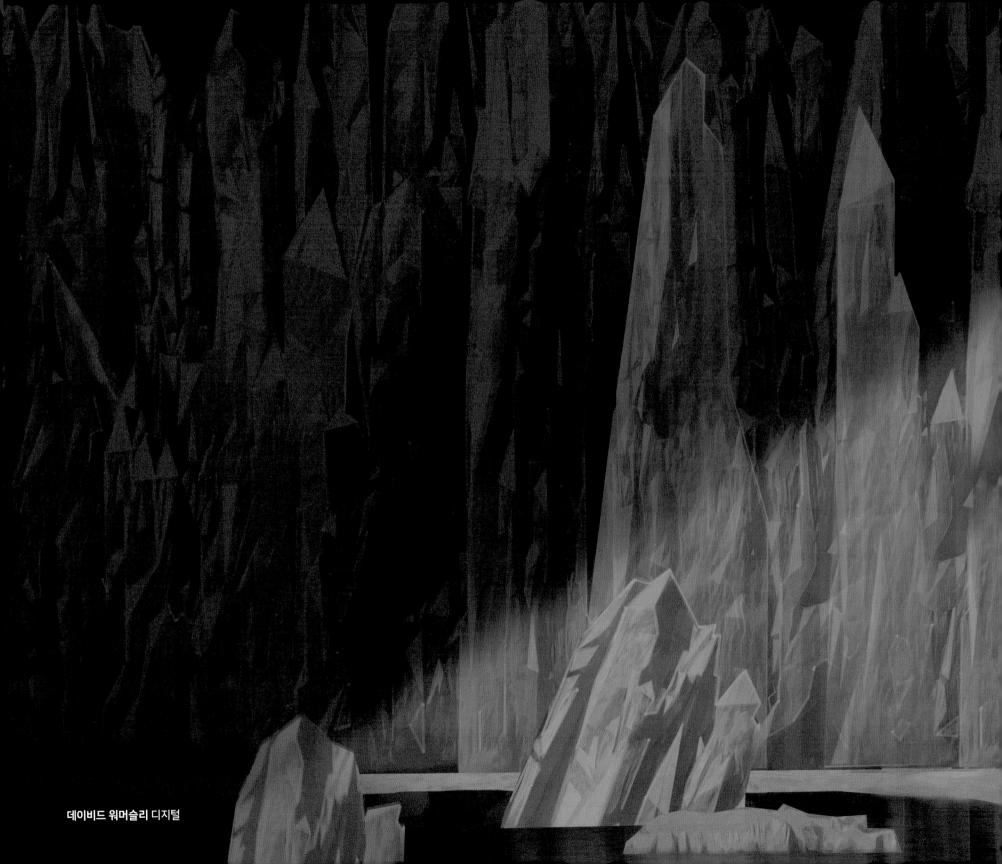

데이비드 워머슬리 디지털

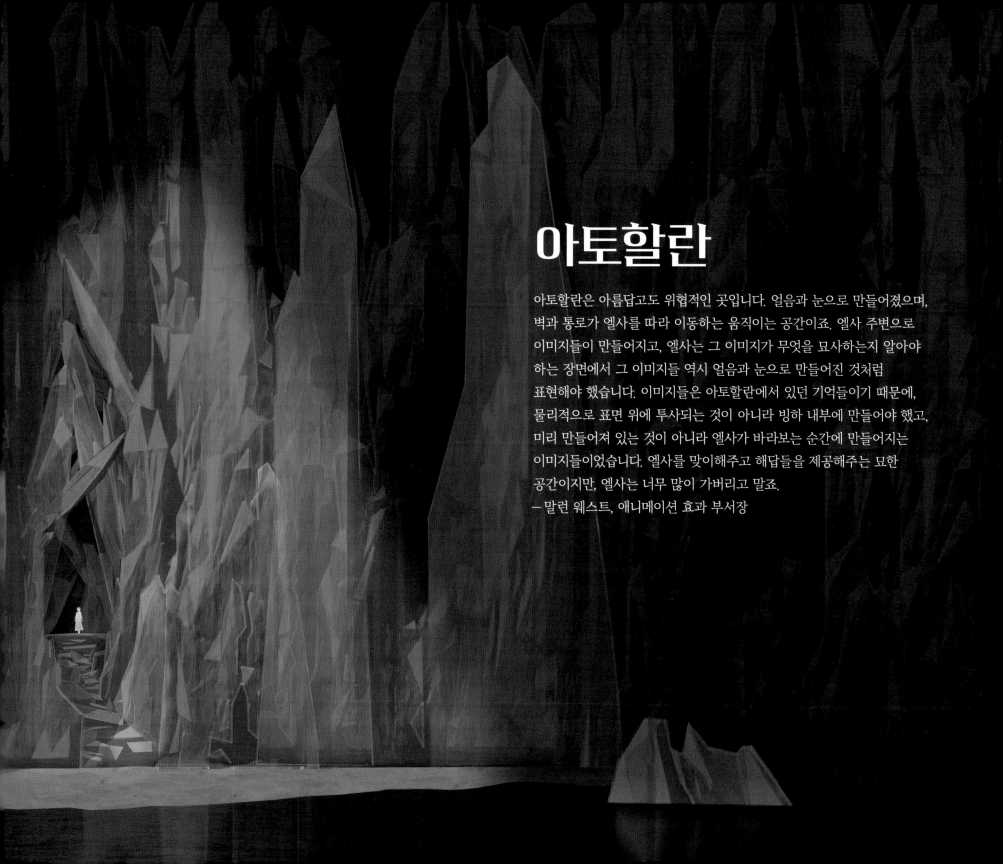

아토할란

아토할란은 아름답고도 위협적인 곳입니다. 얼음과 눈으로 만들어졌으며, 벽과 통로가 엘사를 따라 이동하는 움직이는 공간이죠. 엘사 주변으로 이미지들이 만들어지고, 엘사는 그 이미지가 무엇을 묘사하는지 알아야 하는 장면에서 그 이미지들 역시 얼음과 눈으로 만들어진 것처럼 표현해야 했습니다. 이미지들은 아토할란에서 있던 기억들이기 때문에, 물리적으로 표면 위에 투사되는 것이 아니라 빙하 내부에 만들어야 했고, 미리 만들어져 있는 것이 아니라 엘사가 바라보는 순간에 만들어지는 이미지들이었습니다. 엘사를 맞이해주고 해답들을 제공해주는 묘한 공간이지만, 엘사는 너무 많이 가버리고 말죠.
— 말런 웨스트, 애니메이션 효과 부서장

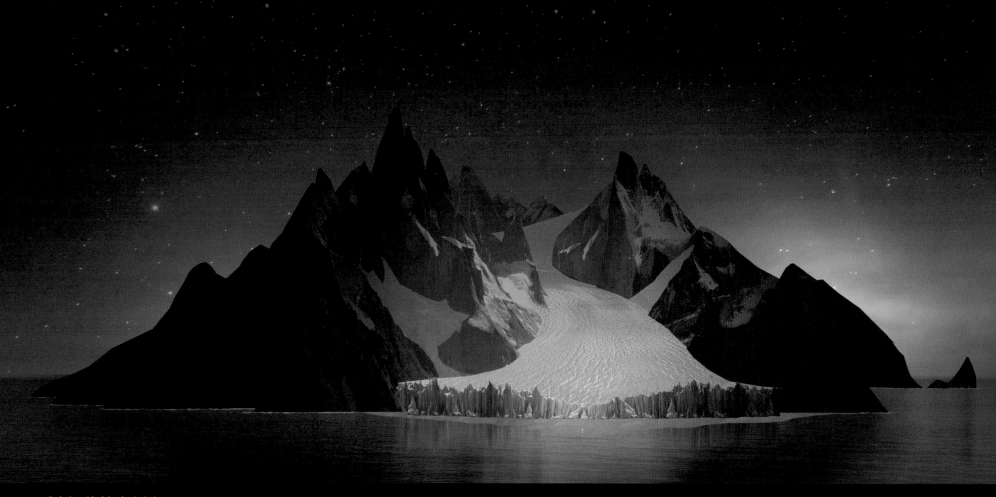

데이비드 워머슬리 디지털

우리는 아토할란을 위해 독특한 실루엣을 만들어내고 싶었습니다. 얼음의 강들이라고
불리는 빙하들은 뾰족한 봉우리들로 둘러싸인 사발 형태입니다. 현실적이면서도 엘사의
기억과 경험들이 드러나도록 디자인하는 것이 어려웠죠. 유사한 느낌의 풍경과 장소들을
참고하면서, 조금 더 환상적으로 만들었습니다.
—데이비드 워머슬리, 배경 예술 감독

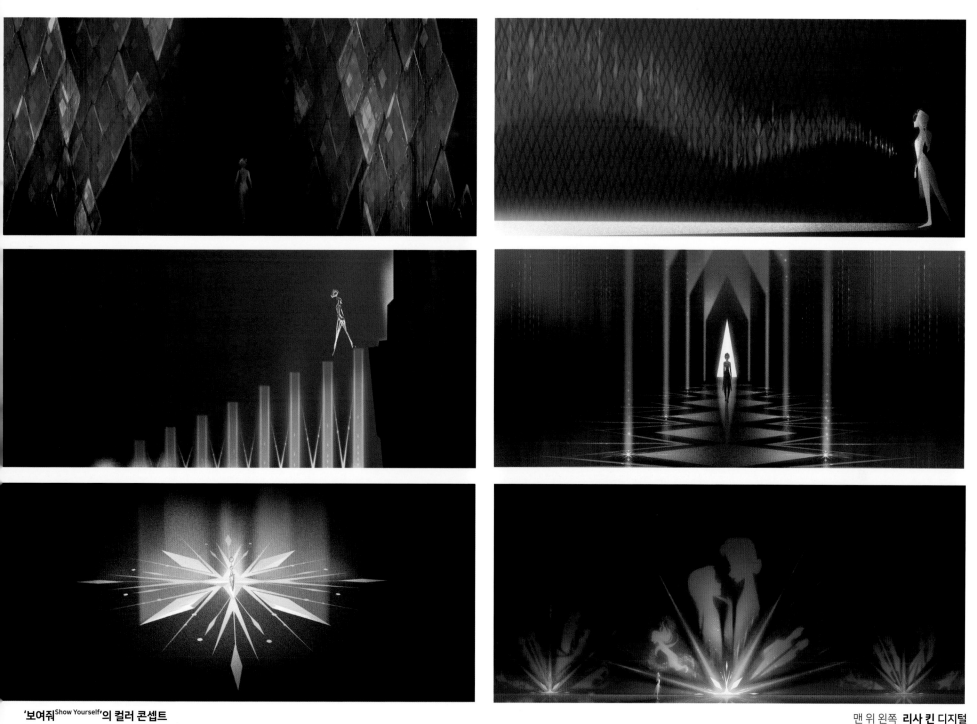

'보여줘Show Yourself'의 컬러 콘셉트

맨 위 왼쪽 **리사 킨 디지털**
나머지 그림 **브리트니 리 디지털**

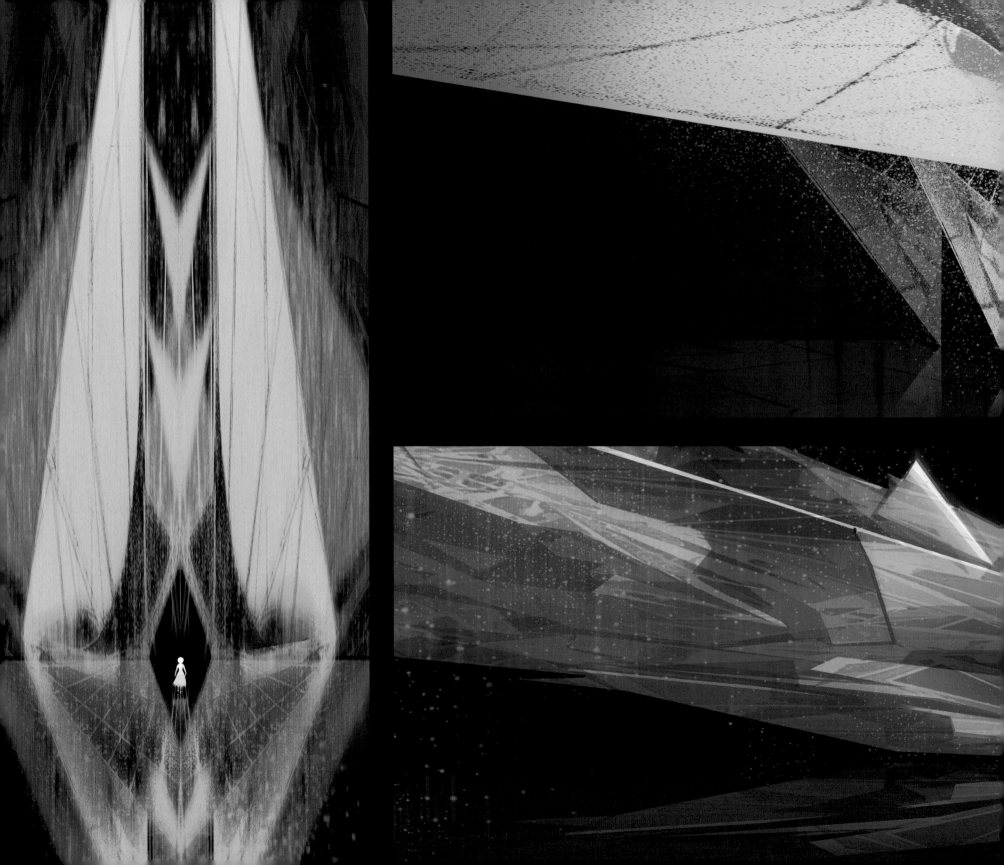

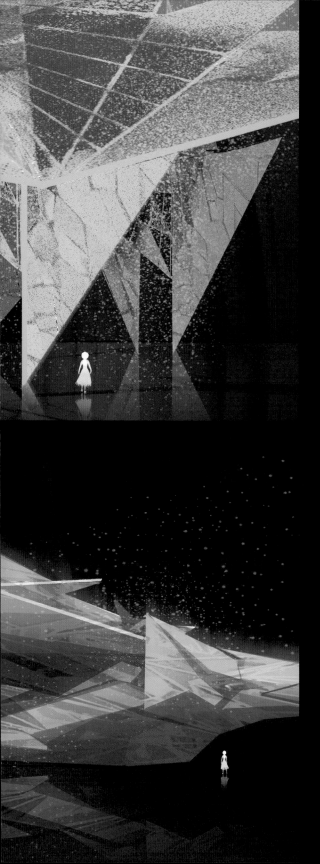

아토할란은 이지적이고 비현실적인 장소이지만, 여전히 자연적 요소들도 필요했습니다. 자연에서 볼 수 있는 유기적 구조물로만 만들려는 것이 처음 계획이었지만, 추후에 엘사가 아토할란으로 부른 네 가지 자연 요소들처럼 구조적 특징들을 추가하기로 결정했죠. 최종 디자인은 극적 특징들이 상당히 가미된 빙하 덩어리로 만들어졌습니다.
—마이클 지아이모, 제작 디자이너

"SHOW YOURSELF"

GLACIER WALL

FOYER

PRECIPICE CHAMBER

FOUR LIGHT CHAMBER

SLIDE TUNNEL

SLIDE TOWER

ELSA'S STAIRS

DIAMOND TUNNEL

WATERFALL

ICE SHEET

RUINS

DIAMOND ARCH

DOME

위 **데이비드 워머슬리** 디지털
나머지 그림 **저스틴 크램** 디지털

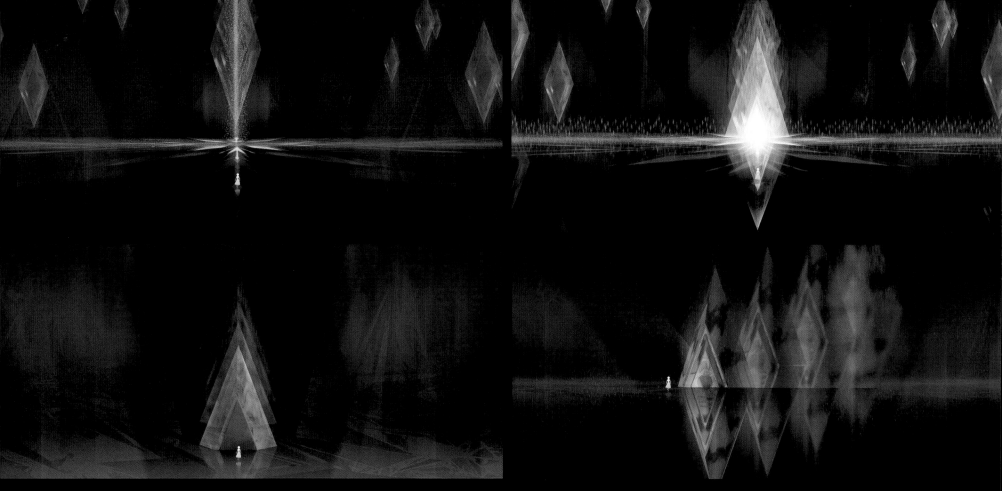

저스틴 크램 디지털

아토할란이 어떻게 보일 수 있을지에 관한 질문에 예술팀과 기술팀은 매우 다른 반응을 보였습니다. 우리가 참고하던 깊은 빙하의 이미지들은 실제로 그 사이를 지나가면 볼 수 있는 모습과 똑같지는 않았어요. 궁극적으로 관객들이 스크린에 묘사된 모습을 정말로 믿게 하려면 재료에 진실성이 있어야 합니다. 여러 가지를 시도하던 중, 우리는 빛이 서로 다른 속도로 거대한 빙하를 통과한다는 것을 알게 되었죠. 빨간빛이 가장 빠르게 흡수되고, 그다음으로 초록색, 파란색의 순서로 흡수됩니다. 이건 바로 깊은 빙하 속은 투명한 얼음 사이에 반사되어 표면에 일렁이는 창연한 옥색이 가득한 공간이라는 의미입니다.
— 숀 젱킨스, 배경 부서장

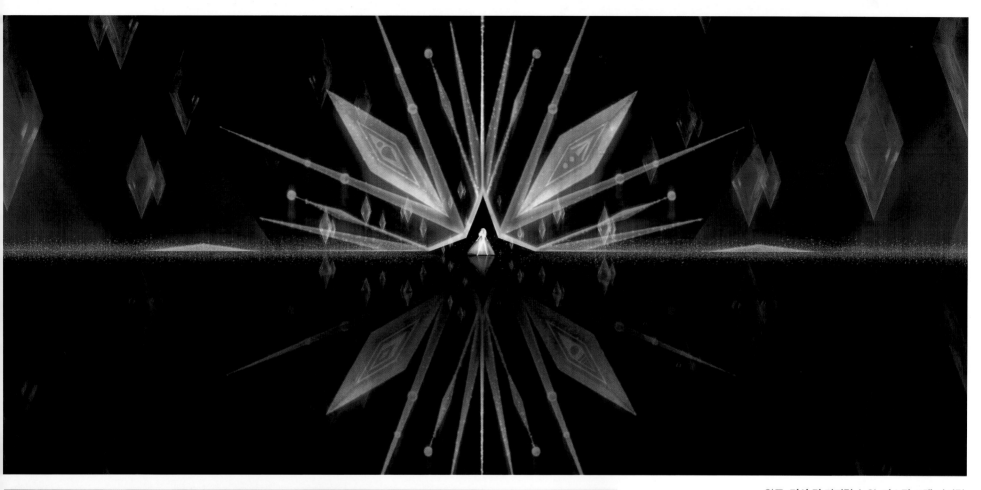

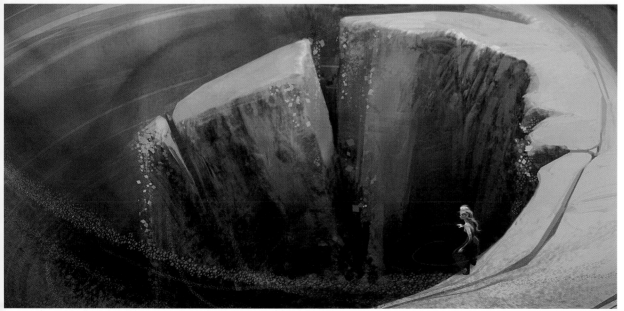

컬러 스크립트

채색 키

100 Prologue

105 Iduna's Lullaby

107 Pumpkin Patch

112 Some Things Never Change

140 Into the Unknown

170 When I Am Older

170 When I Am Older

190 The Wind Spirit

205 Ice Has Memory

210 Meet the People

211 Hear the People Sing

245 River Pit

250 Dark Sea

250 Dark Sea

253 Elsa's Signal

255 Show Yourself

260 Snow Melt

273 The Forest Is Free

275 Reunion

285 Epilogue

285 Epilogue

리사 킨 디지털

148

140
Into the Unknown

150
Elemental Vacuum

160
Trolling Along

165
Traveling North (Montage)

167
Meet the Enchanted Forest

213
Fire and Ice

213.5
Fireside Chat

214
Hot Tea

217
Giant Close Call

220
The Ship

240
Spinning

265
The Next Right Thing

265
The Next Right Thing

270
Wake Up

270
Wake Up

271
Flood

273
The Forest Is Free

컬러 스크립트는 주요 장면들 속 색상으로 영화의 감정선을 표현하기 위해 이야기와 예술의 방향을 함께 묶습니다. 대개 기본이 되는 순간들에
사용하는 기본 팔레트를 정하기 위해 스토리보드(위의 각 장면의 위 줄)에서 시작하여, 영화가 전개되면서 장면들이 더 세밀해지고 분명해짐에 따라
채색(위의 각 장면의 아래 줄)으로 이동합니다. 〈겨울왕국〉의 차가운 컬러 팔레트와 〈겨울왕국 2〉의 가을 톤을 섞는 것은 어려운 작업이었습니다.
과거를 인정하면서도 미래에 대해 이야기해야 했기 때문이죠. 전반적으로 〈겨울왕국 2〉의 컬러 팔레트는 무채색들로 상쇄된 차가운 느낌의
빨간색과 자홍색 계열로, 노란색 계열은 많이 사용하지 않았습니다. 노란색은 대부분 높은 산꼭대기에서 주로 사용했어요. 하지만 아렌델에서는
이 규칙을 따르지 않았죠. 그 공간에 노란색을 사용함으로써 관객들에게 마을의 가을과 숲의 가을의 진짜 차이를 느끼게 해줍니다. 아렌델은
매우 무채색의 공간이지만, 그에 반해 마법의 숲은 색감이 풍부하죠.
— 리사 킨, 공동 제작 디자이너

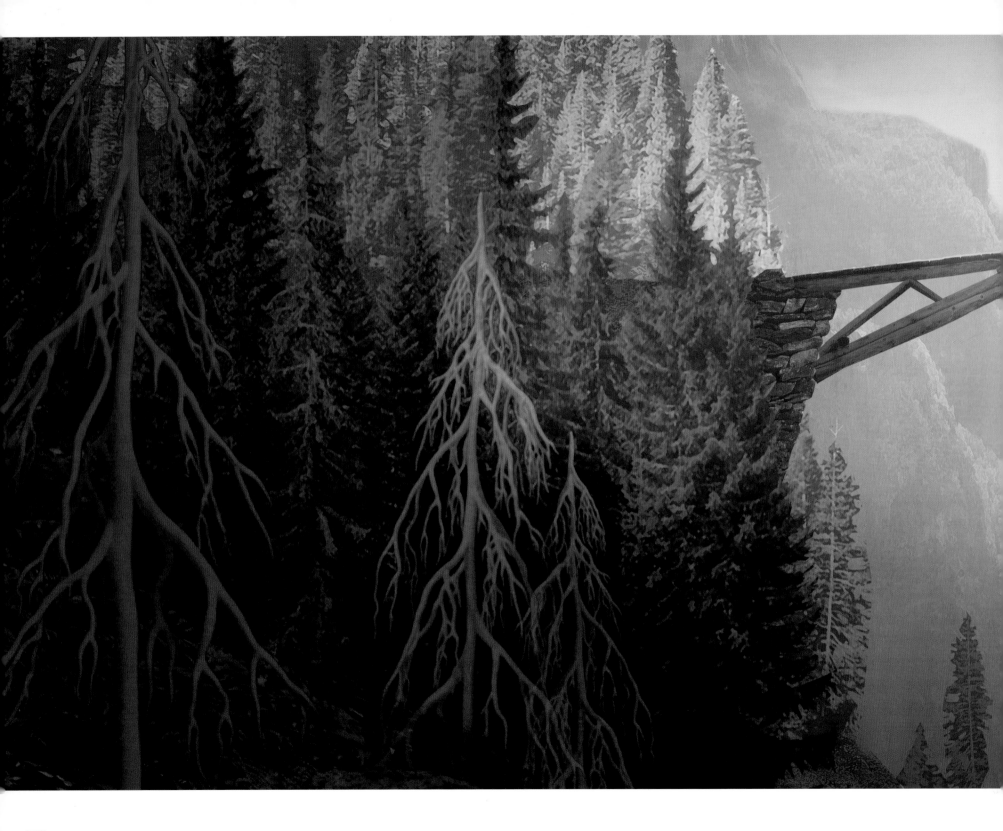

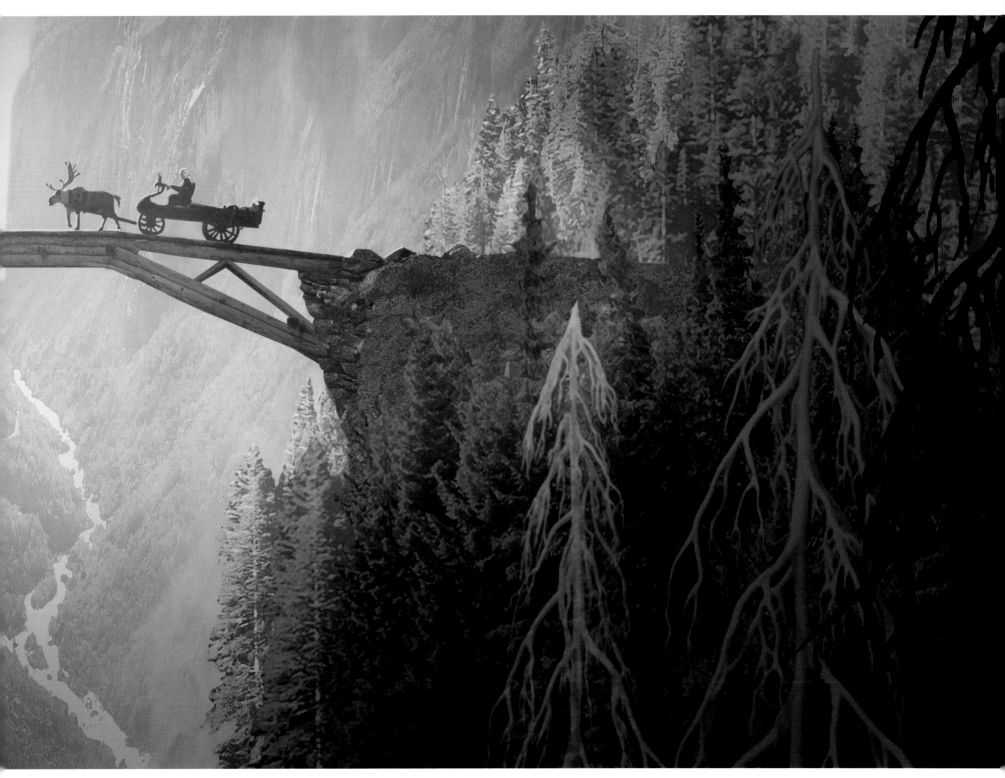

데이비드 워머슬리 디지털

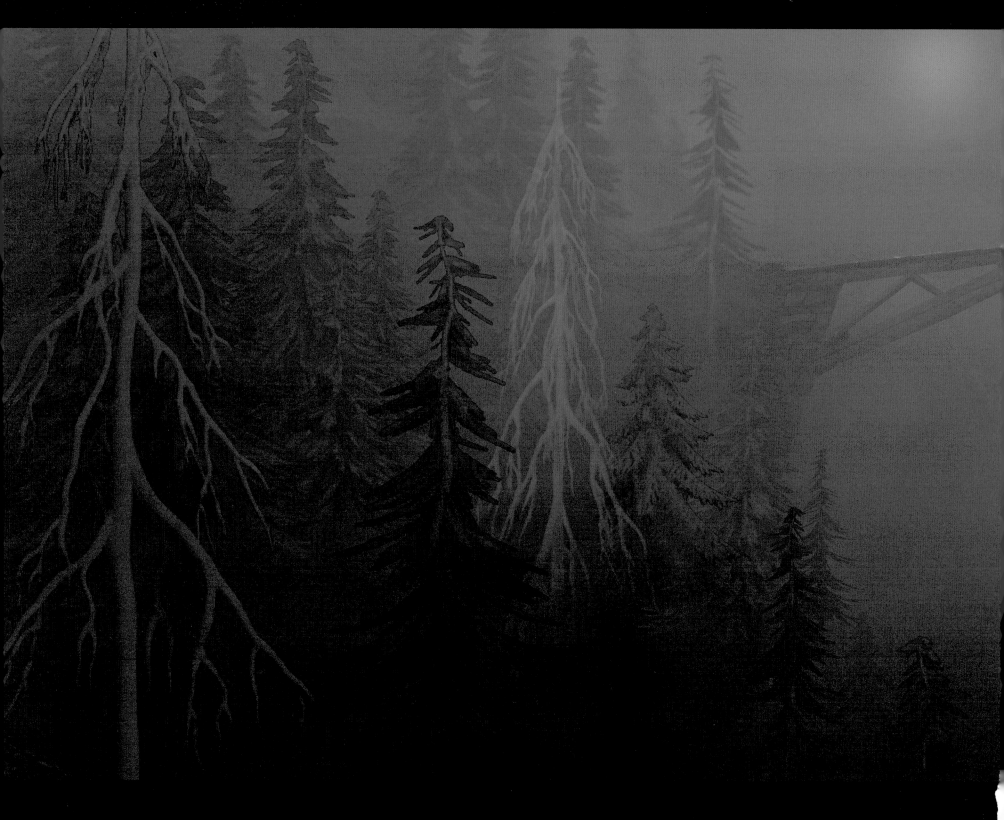

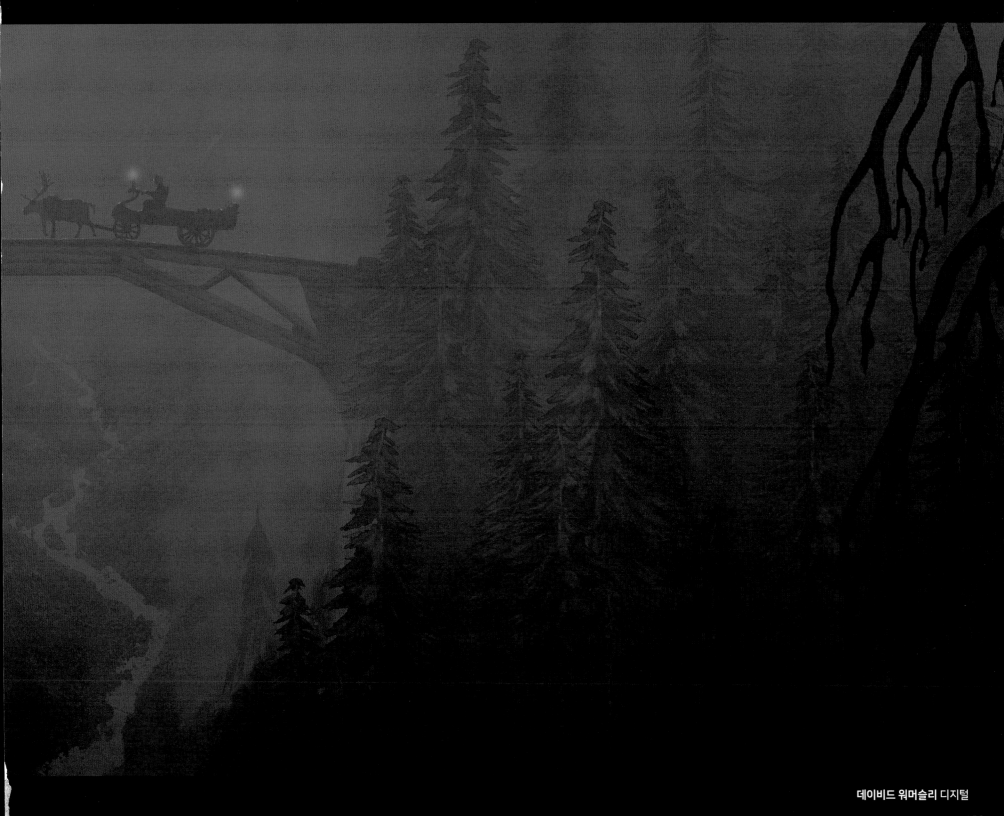

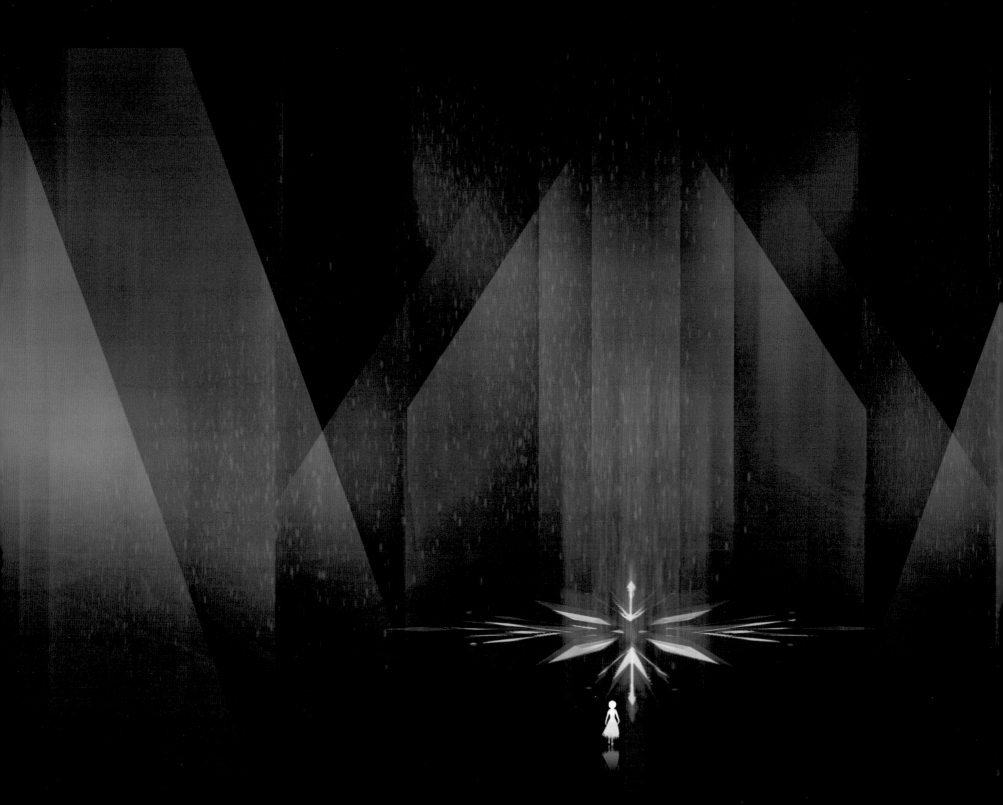

감사의 글

〈겨울왕국〉과 이 아름다운 영화를 만들어낸 제작자들이 마음속에 특별하게 자리 잡고 있는 제게, 〈겨울왕국 2〉라는 예술적 창작품을 기리는 이 책을 쓰게 된 것은 크나큰 영광이 아닐 수 없습니다. 영화 제작의 작은 부분을 이야기할 수 있도록 저를 믿어준 피터 델 베쵸Peter Del Vecho, 크리스 벅Chris Buck, 제니퍼 리Jennifer Lee, 마이클 지아이모Michael Giaimo에게 감사의 마음을 전합니다.

시간을 내어 창의적인 사고의 과정을 저와 함께한 리사 킨Lisa Keene, 데이비드 워머슬리David Womersley, 빌 슈와브Bill Schwab 그리고 모든 멋진 아티스트들에게도 감사의 인사를 드립니다. 여러분들은 마음과 영혼 그리고 너무나 놀라운 창의력을 이 영화에 쏟아부었고, 또 보여주었습니다. 이 책은 최종본에 나타난 창조성과 예술에 주로 기여한 시각 개발에 초점이 맞춰져 있지요. 각 부분에서 가능하면 다른 부서들의 작업들도 포함하려고 노력했지만, 영화를 끝까지 만들어낸 모든 아티스트들과 제작자들에게 충분한 감사를 표하지 못했습니다. 로런 브라운Lauren Brown, 니콜 벅홀저Nicole Buchholzer, 켈리 아이저Kelly Eisert, 니컬러스 엘링즈워스Nicholas Ellingsworth, 스테퍼니 로페즈 모핀Stephanie Lopez Morfin, 브랜던 홈스Brandon Holmes, 칼리코 헐리Kaliko Hurley, 브리트니 키쿠치Brittany Kikuchi 그리고 〈겨울왕국 2〉의 모든 제작 관리팀에게 감사를 드립니다. 실제로 제작이 진행되도록 만들어준 여러분의 노고와 상관없이, 여러분은 정말 멋진 사람들이에요. 모두 감사합니다.

사미인Sámi을 포함하여 오랜 답사 여행 중 노르웨이와 핀란드 그리고 아이슬란드에서 만난 모든 분계도 특별한 감사의 마음을 전합니다.

앨리슨 조르다노Alison Giordano, 당신이 없었다면 이 책은 만들어지지 않았을 거예요. 베스 웨버Beth Weber, 당신의 인내와 편집 조언에 고마움을 표합니다. 이 책을 디자인하고 만들어준 토비 유Toby Yoo와 패멀라 게이스마Pamela Geismar에게도 감사를 드립니다. 성실하고 멋진 사람들인 켈리 카나버스Kelly Kanavas와 마이클 히버트Michael Hebert, 이 책을 마무리해주어 고마워요. 월트 디즈니 애니메이션 스튜디오의 개발팀 모두에게도 감사합니다. 매일 여러분과 작업할 수 있어서 행운이었어요.

내 우주의 중심인 엄마, 나의 세 번째 귀가 되어준 섀넌Shannon 그리고 내게 기쁨이 되어준 조지George에게 감사의 마음을 전합니다.

저스틴 크램 디지털

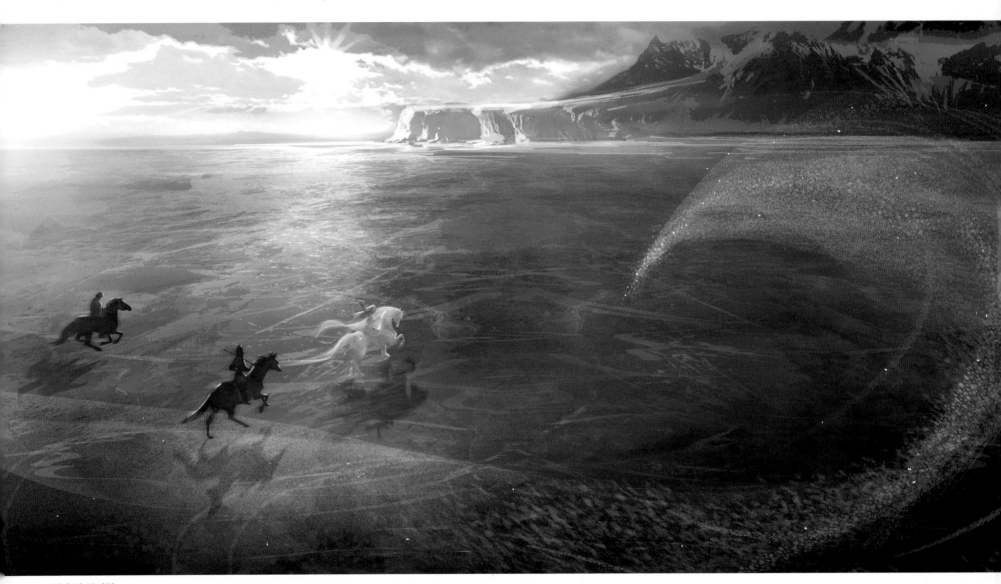

리사 킨 디지털